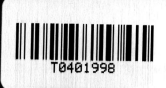

ESTHER BRINKMANN

Texts by
Elizabeth Fischer
Fabienne Xavière Sturm
Ward Schrijver
Philippe Solms

arnoldsche

INDEX

JEWELLERY AS AN EMBODIED EXPERIENCE 7
Elizabeth Fischer

BEAUTY INSTRUCTIONS FOR USE 11
Fabienne Xavière Sturm

A WAY OF LIFE 15
Ward Schrijver

BOXES AND DISPLAYS: A CONVERSATION 35
Philippe Solms

RINGS 40

PENDANTS AND NECKLACES 126

BROOCHES 142

BOXES 164

DISPLAYS 186

French texts 193

Biography 203

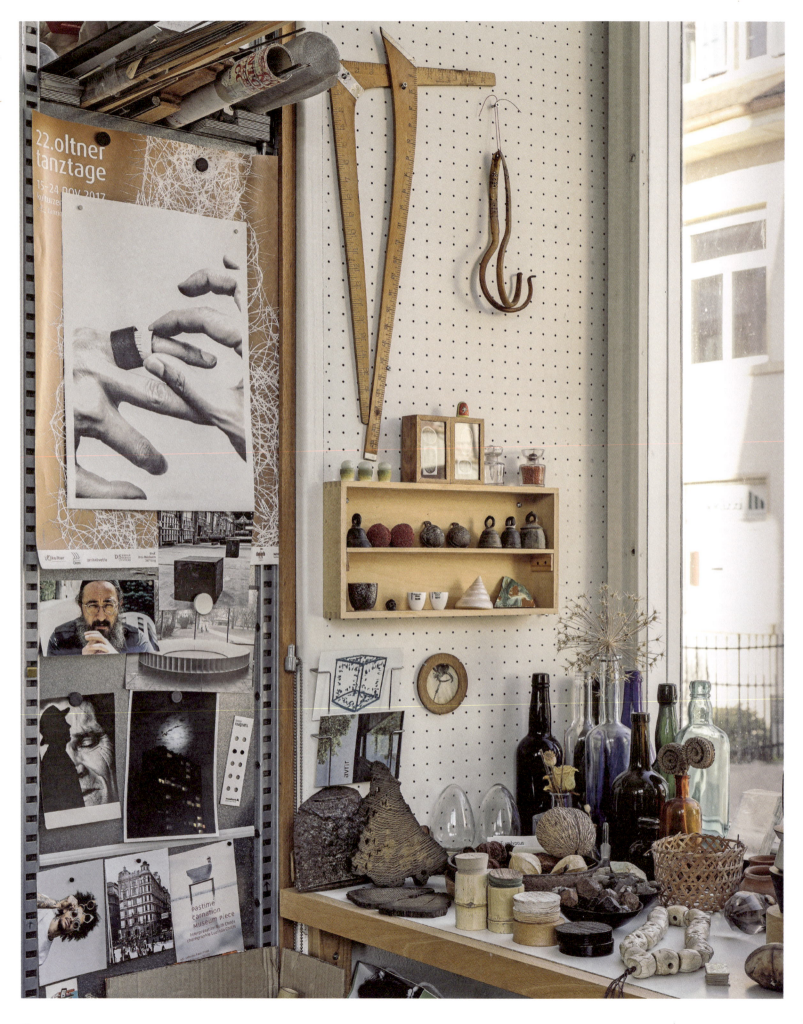

JEWELLERY AS AN EMBODIED EXPERIENCE
Elizabeth Fischer

Creator, teacher and ambassador for jewellery – these three roles have made Esther Brinkmann a key figure in jewellery design not only in her native Switzerland, but also in China and India, where she lived and worked for almost ten years. Thanks to her contact with master artisans in both countries she has explored new horizons with her work. Indian enamel and Chinese jade carving have made their way into her favourite piece of jewellery, the ring. The recognition of her expertise has resulted in invitations from all over the world to give lectures and to pass on her knowledge in jewellery design. In fact, my calling as an "ambassador" came about without any real thought on my part. I love this role because I have a taste for dialogue, which has always made contact easier: with designers I can talk to as peers, with gallery owners, with enthusiasts and with members of the public – wherever I go. The number of conferences, workshops and seminars has multiplied without my being fully aware of it, but I'm delighted. I was particularly happy to be able to share my vision of auteur jewellery at the art academies of Beijing (CAFA) and Guangzhou (GAFA), at the National Institute of Design in Ahmedabad (NID), at the National Crafts Museum in New Delhi, at the Tallinn Art University in Estonia, at the International Summer Academy in Salzburg, at the Fontblanche school in Provence and in Portugal, among other places. The richness of the exchanges and the intensity of the dialogues she enters into with a wide range of audiences, in the most diverse socio-cultural settings, have introduced new facets to her vision of jewellery and reshaped how she has transmitted her art since her early years as a teacher in Geneva. She has been a guest of this city too, as laureate of the Culture and Society Prize of the City of Geneva for applied arts in 2015[1] and as the guest of honour in design exhibitions. The monograph that appears today bears witness to this exceptional career.

We owe to Esther Brinkmann the creation of the Geneva School of Contemporary Jewellery. As director of the "Jewellery and Object" department at the École supérieure d'arts appliqués from 1987 to 2005,[2] she laid the foundations for a higher-education programme in jewellery design that is unique in Switzerland. A cornerstone of the strong tradition of jewellery design in Geneva and Switzerland, this department continues to be an international crucible for training the next generation of jewellers thanks to its founder's aura. Learning how to unlearn, knowing how to look and feel, taming and then mastering unusual materials before giving them a shape:[3] she has upheld the fundamental principles of a teaching style that "insists on experimental attitudes and the unknown places of the imagination.

Resisting an exclusive focus on productive industry, it is a formidable preparation for the creative field of auteur jewellery."[4] The designers trained under her tutelage count among the leaders of contemporary jewellery throughout the world – designers working on their own or for a brand, in fields ranging from industrial jewellery to high jewellery and accessories, and in areas including training, curation, specialised journalism and the jewellery market. All of them bear witness to her demanding passion when it comes to transmitting her art.

"Auteur jewellery" is a term that is dear to Esther Brinkmann, who prefers it to the expression "contemporary jewellery", common in France. What is contemporary is ephemeral, subject to fashions, whereas the mark of an authority, with its own language, is destined to endure. This notion reflects the conception of jewellery that she teaches and practices. In her words, auteur jewellery is "[...] the fruit of a reflection linked to an individual designer's approach that is expressed in a form and a material, [...] a creation whose independence of spirit inevitably lies outside the industrial context [...], it is charged with meaning, poetry, originality. Its beauty does not necessarily lie in its formal balance or in its material, but also in the power of a message, in the strength of an evocation, like so many personal manifestos whose destiny is to be shared between the artist's confidence and the person who chooses to wear his or her object."[5] It is initially forged in the intimacy of the creative workshop, as the English designation "studio jewellery" implies, even if it can lend itself to serial production with the collaboration of artisans or manufacturers. For artists of the minuscule, auteur jewellery is a demanding discipline, combining conceptual rigour, technical mastery and perseverance in experimenting with possibilities, always in close connection with the body.[6] Auteur jewellery is a statement – an essential one – that obliges the designer to take a stand, prompting a fresh look at jewellery and the way it is worn.

At odds with the "spectacular" function traditionally attributed to jewellery for the public eye – in the etymological sense of "striking the eye with its exceptional character, which produces or seeks to produce a visual effect" – Brinkmann highlights the wearer's intimate experience. The brilliance of her jewellery sparkles not with a thousand lights but with a thousand questions, emotions, desires, thoughts and stimuli. "Jewellery influences our gestures, our way of moving; and it can change our silhouette and our behaviour. Complementing oneself with an object, with a piece of jewellery, causes a change in our attitude, induces a different kind of self-awareness and calls for a more intimate relationship with the body."[7] This creed endorsed by Brinkmann, who makes "the infinitesimal meaningful", illustrates Barthes' insightful observation about jewellery. "The piece of jewellery is a next-to-nothing, but out of this next-to-nothing emanates a very great energy. [...] The piece of

jewellery reigns over clothing not because it is absolutely precious but because it plays a crucial role in making clothing meaningful. It is the meaning of a style that is now of value, and this meaning depends not on each element, but on their relationship, and in this link it is the detached term (a pocket, a flower, a scarf, a piece of jewellery) that holds the ultimate power of meaning: a truth that is not only analytical but also poetic [...]."[8] Esther Brinkmann's revolution lies in this functional inversion, from the outside to the inside. More than gems, it is feelings, flavours and forms of knowledge that the designer sets at the heart of her jewellery, inviting their lucky recipients to an embodied experience.

1 www.geneve.ch/sites/default/files/fileadmin/public/Departement_3/Autres_fichiers/prix-culture-et-societe-eloges-laureats-2015-ville-geneve.pdf
2 Since then, it has been integrated into the network of universities of applied sciences in Switzerland, in the University of Art and Design, HEAD – Geneva.
3 Anne Baezner, "Esther Brinkmann", *Décor, design et Industrie. Les arts appliqués à Genève*, edited by Alexandre Fiette, Geneva 2010, p. 226.
4 Esther Brinkmann, Fabienne-Xavière Sturm, "L'ornement est-il toujours un crime?", *Le bijou en Suisse au 20e siècle*, Geneva 2002, p. 24, catalogue of the exhibition at the Musée d'art et d'histoire de Genève, of which E. Brinkmann and F.-X. Sturm were the curators.
5 Ibid.
6 Anne Baezner, "Esther Brinkmann", *Décor, design et Industrie. Les arts appliqués à Genève*, edited by Alexandre Fiette, Geneva 2010, pp. 226 and 228.
7 "Esther Brinkmann", Roberta Bernabei, *Contemporary Jewellers. Interviews with European Artists*, Berg, Oxford and New York 2011, p. 81.
8 Roland Barthes, "Des joyaux aux bijoux", *Jardin des arts*, n° 77, April 1961, reed. Barthes, Le bleu est à la mode cette année, Paris 2001, p. 95. The essay in English has been published in Current Obsession: www.current-obsession.com/roland-barthes-from-gemstones-to-jewellery

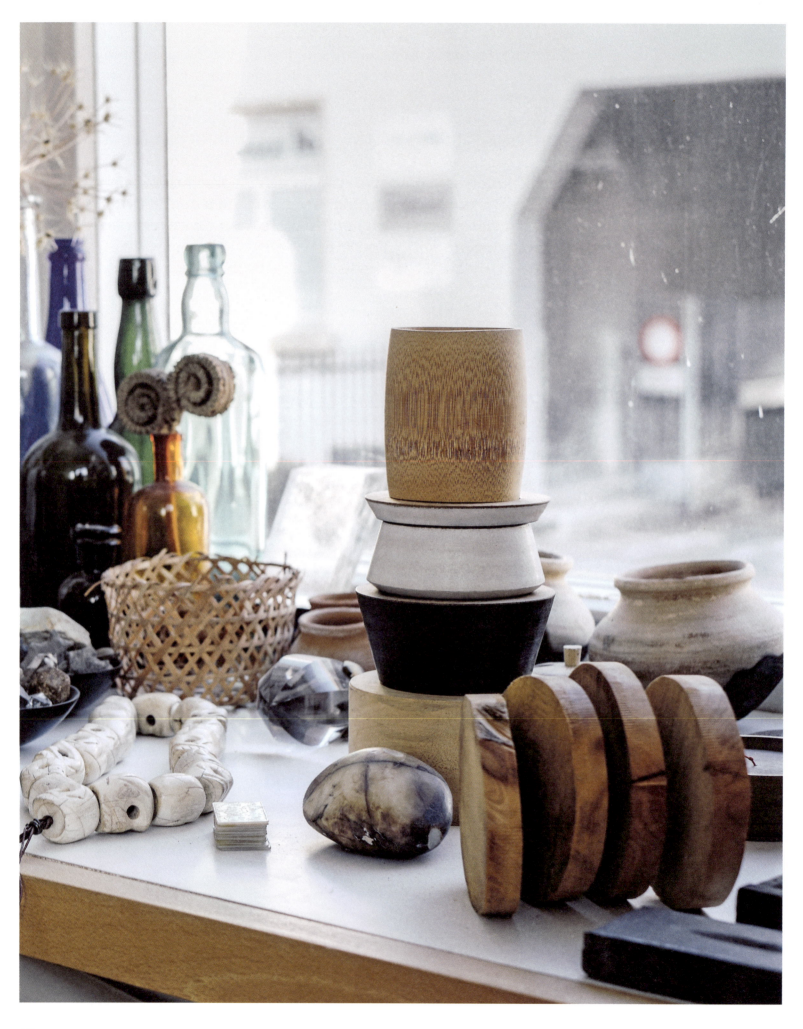

BEAUTY INSTRUCTIONS FOR USE
Fabienne Xavière Sturm

TRAINING

An encounter with Henri Presset, the Genevan sculptor, and his wife, Claude, a ceramicist, was formative for a very young Brinkmann. She thus had the opportunity of immersing herself in a creative atmosphere that would inspire her to study at the École des arts décoratifs de Genève [the School of Applied Arts in Geneva]. Her vocation as a teacher would be born there when she had to substitute for an absent instructor.

TRAINING IN TURN

Her commitment to teaching was intense. Transmitting is, like creating, a calling. Sharing knowledge is another way of being ourselves. It entails mastering our abilities to an even higher standard, making progress alongside younger generations who engage us in a deliberate balancing act, on the endless path of our own learning process. Her trademark as a teacher is drawing out the creative qualities specific to each personality, transforming ineptness into aptitude, timid fuzziness into decisive boldness, while aiming for professional standards. Brinkmann's talent lies in spotting potential, noting progress with the respectful guidance she offers. In any career, the encounter with a master creates a long-lasting foundation. Thanks to her activity, new sprouts in the field of contemporary jewellery flourished on an international scale. Truly, Brinkmann can be credited with having invented a Geneva School of jewellery, which culminates as a highlight in the long history of a city renowned for encouraging the applied arts to break free from the shackles of the trade.

The testimonials of some of her former pupils bear witness to her legacy, as in the words of Fabrice Schaefer, a Genevan jewellery maker: *The training I received from Esther Brinkmann focused on the idea of transforming materials. She would often invoke the parallel that exists between gastronomy and jewellery making. Just as a cook transforms foodstuffs to sublimate them, so I learnt to transmute metals into precious objects. A transformation was also wrought in me. In opening me up to a new world where everything seemed possible, she gave me a freedom I was hitherto unaware of. That example of intellectual and spiritual receptivity, creativity and generosity has stayed with me ever since.*

Annick Zufferey, who runs her own gallery dedicated to contemporary jewellery in Carouge, goes on to elaborate: *Disappointed by a form of training still very much driven by technique, very masculine, I then discovered a different sensitivity, a way of working, investigating, sharpening my eye and whetting my curiosity. That teaching made me value my singularity, to develop fully as a person.*

To be true to who I am, to what I do and is consistent with my values. Stimulating without being negative, Esther had her own way of encouraging us: "That could be quite lovely". You knew then that your project deserved quite a bit of improvement. With my degree in hand, I opened a gallery dedicated to promoting studio jewellery in Geneva. Since 1995 I have been showing, among others, her work and that of numerous artists who were trained by her or received that kind of training. In the end, I gained a precious friend. Esther continues to inspire me and amaze me with her travels, encounters, and, of course, her creations. One more thing I owe her is a passion for beautiful cookery books and an addiction to crime fiction …

Finally, the testimonial of Christian Balmer, a designer and director of the ViceVersa jewellery gallery in Lausanne: *Discovering one's own freedom in the creative process is the biggest challenge faced by a student. It's part of the journey towards self-discovery, so strongly sought for in artistic expression, that striving for the capacity to get on in your own way. With Esther, I learned how to free myself from the constraints of technique. She also taught me to look within myself for the substance of what I wanted to express. Thanks to her, I've been able to break loose from outside influences while accepting advice. I experienced her teaching as a way of unlearning harmful knee-jerk reactions and habits; she helped me to take flight and gain my independence.*

Brinkmann was one of the makers who were most active in transforming the École des arts décoratifs into the Haute École d'Art et de Design [University of Art and Design – HEAD]. The shift was in line with the Bologna Process geared to harmonise higher education standards to ensure compatibility on a European scale. All viable and relevant possibilities had to be co-ordinated. Switzerland played along the rules and Brinkmann established, and then headed, the department "Création bijou et objet" [Creation Jewellery and Object] in Geneva. The number of lectures, workshops and master classes she has given worldwide is impressive. They are the measure of how passing on her knowledge and skills helps her to focus her own work and clarify her ideas.

An artist's eye is honed in the confrontation with that of others, from country to country, from civilisation to civilisation, from established traditions to new ones. Brinkmann has never ceased to appreciate different worlds that lie just around the corner. The breadth of the openness of her spirit is commensurate with her life's journey – no wonder she married a diplomat!

MANUFACTURING SECRETS

Brinkmann says neither "jewellery case" nor "box"; she prefers the term "container". As I see it, this word possesses connotations of industry or laboratory that fail to evoke the extraordinarily poetic side

of these guardian angels of beauty. With good reason a unanimous jury awarded her the "Prix Micheline et Jean-Jacques Brunschwig" in 2000; the theme was packaging for jewellery and timepieces. Providing a jewel with a place to rest, in perfect harmony with it, imposed itself from early on. Materials have no hierarchy: from rare woods to MDF, from silk to aluminium, from a steel nail to a gold one to bolt a sliding lid. The intention is to enable a discovery that goes from the eye to the box, from the box to the ring, from the ring to the hand. Simple or more complicated mechanisms for opening and closing, varying weights, hard or delicate materials, cleverly designed compartments invite us to the future happiness of wearing the object of our heart's desire.

Placed on a table or on a shelf, hidden away in a drawer or in a bank vault, the box itself calls for contemplation. A renewable pleasure, she says, and indeed one that is renewed each time.

WEARING

How, then, does all this end up in the objects that she coaxes from a material of her choice? How do you find traces of those many things experienced and lived? How does she spell things out so well with gold, steel, jade, silk? How does she manage to so judiciously pair heavy with beautiful? If you say to her: Imagination? Or a brainwave? She replies: Intuition, concentration.

Owning a Brinkmann ring is a voyage in itself. Infinitely repeated and each time utterly different. Each time sheer happiness, punctuated by the frequent query: who made your jewel? Therefore also bringing happiness to others.

Our choice of jewellery is often said to be dictated by our mood – cheerful, sad – the occasion – a chic evening or a morning at work – our choice of outfit… However, in reality, none of that matters in the slightest. Because wearing one of her rings is a gesture at once physical, poetic and philosophical. Selecting a ring of black jade doesn't mean that your mood is dark; the massively sculpted ring will sweep us up in a joyous movement that overwhelms us like music we love unconditionally and that we listen to over and over again. Wearing a Brinkmann ring is like setting a haiku on your finger or making a stage of your hand. There is an inscription specific to that material presence in our state of mind. There is an invitation no one ever turns down. There is an encounter like a friendship.

The aspect of permanence is essential: no object of Brinkmann's ever ages; on the contrary, it accompanies us on our way, as a sort of familiar road marker. We are as faithful to it as we are to ourselves. It banishes impatience and contemplation settles in. We never tire of seeing the ribbon of pure gold rolled in the green and clear jade…

A WAY OF LIFE
Ward Schrijver

Should we start this tale with the expulsion from paradise? Perhaps not; still, the first people who walked this earth, soon found out that something was lacking in their existence. Unlike the animals around them which could get along on their own fairly easily, the humans needed things to sustain their lives in the wild. They required objects to shield them from the cold, utensils to work the earth, and an alternative for a cupped hand to bring water to their lips.

The first solutions they came up with were simple and crude. They were made, used and discarded, again and again for thousands of years. However, gradually improvements developed and – seen from our perspective – you could detect a silver lining: somewhere refinement seeped in. While people kept on producing the utensils they needed, also something else took shape, beyond the daily need for food and drink, for protection and procreation. Slowly the manufacture of things took on a different form with some men and women improving their abilities. As demands became more complex, so did the skills that were required. Eventually, making blossomed into something completely new: it became a craft, an art form.

Over the centuries these capacities and the objects that were produced became more and more sophisticated; even if considered superfluous by some, they would always keep their allure. For they signified that there was something else in life, a value beyond the continuous, unavoidable strain of daily existence. So it was only obvious that the artefacts people had created would be passed down from parents to their children, from family to family, from private owners to the community. They were craved, given, sold, regularly stolen yet ultimately always collected anew and kept from harm, even in the hardest of times. The accumulation of them in the many museums around the world is testimony to the reverence humans always paid to the abilities and dedication of the people who lived before them; regardless if these things were grand and precious, or modest and practical.

A WAY OF LIVING
Esther Brinkmann is a maker who forms a link in that timeless narrative of invention, creation and evolution. Already engaged in artistic activities very early on in life, she received a professional training in the craft of jewellery design. She turned out jewellery in her own studio throughout her life and passed on her knowledge and experience to younger generations at the art academy in Geneva, the same institution where she herself had been educated. She didn't stay in Switzerland all her life but lived for a number of years in China and in India. She returned to her native country nearly a decade

ago and made her home, together with her husband, in a former multistoried watch-making factory – after all, this is the land of clocks! Revamped in the sixties, it appears nowadays to be a white, Bauhaus-like urban building block, where they occupy one floor as their apartment. It is there that Brinkmann welcomes me and leads me into her house.

She is friendly and relaxed, quiet without being reserved, dressed in dark, practical clothes which show a distinct Asian influence, sporting a shock of white hair and domineering spectacles. Naturally she is wearing an impressive jade ring of her own making. She tells me that she is the kind of artist who enjoys working very hard materials. You might call that a portrait in one sentence... For as a dedicated teacher for many years – an occupation she is passionate about – she must have been able to stand her ground. When accompanying her partner as a diplomatic representative of Switzerland in far, foreign countries, she will also have had to run a household, coach its staff and entertain many people in their house on a regular basis.

During those years she didn't let the opportunity slip to venture out into the tempting unknown of the vast, ancient cities where she was staying; first in Guangzhou, later in Bombay. There she sought out local artisans, engaged in collaborations, managed to buy beautiful jades and alluring, unconventional gemstones. She committed herself to new skills like applying enamels and, much later, the traditional art of lacquer making. Nevertheless, once you link up with the artist Esther Brinkmann you can detect a slight undercurrent of insecurity. For me the hallmark of creative explorers, busy in their workshops inventing tomorrow's world. Artists who constantly work very hard, hoping to recognize at the right moment the uncharted idea they were looking for.

In the meantime I am allowed to wander – if not to say wonder – around in Brinkmann's world. The spacious living room of the apartment has huge aluminium-framed windows on both sides – once essential for the meticulous assembly of the watches – flooding the place with light. On the sunny side of the house an impressive, deep window ledge runs all along the living area, measuring at least 20 metres. With the exception of a few plants, it forms a fascinating display of human accomplishment. On the one end stands an impressive array of sculptural heads and figurines – portraits, idols? – next to a polished piece of tree trunk, accompanied by a group of small bronze vessels, displayed on a piece of silk cloth. Further on, a little sculpture of a female torso rests on a flat, caressing cushion. Among the many trays filled with all sorts of objects, two elongated supports gather in a long straight line very tiny earthenware teapots – apparently traditional gifts in China when paying somebody a visit. And so it continues with artworks, kitchen utensils, textiles, lacquer work, pieces of glass and of course books; all through the house

books are stacked, stored, displayed, used. Everything in the house is explicitly man-made, turning it into a celebration of the genius of makers, whether it be carpenters, potters, weavers, metalworkers, artisans or artists.

Next to the hardware is of course the software… Next to all these objects and material traces of man's existence are all the traditions that are, or have been, connected to these things, their intangible histories. How they were used, in what sort of circumstances, either by individuals or in the company of other people. Probably the most elaborate, refined pieces are the ones which might have functioned in special contexts, be they religious or strictly personal. With the older works, the knowledge of the connected social conditions may have slipped away, leaving us with the solitary, bare artefacts. From the more recently produced objects, the intentions and associations will be known to the present owners – or should I say caretakers? However, for Esther Brinkmann and her husband every object will also have a particular, personal value. Each piece encapsulating its own stories about when, where and why it came into their possession and containing information about materiality and technical accomplishments. It is a collection that forms a portal to another private, cherished world.

It is fascinating how we seem to have the urge to constantly charge and recharge inanimate things with meaning. Apparently, we are very willing to connect stories and significance to objects. Probably because they make inert matter shine, infuse it with life and make them part of our own realm. And if little or nothing is known about something, we are inclined to start searching and find out more about it. For is there a greater joy than to journey to the foreign pastures of the past? Trying to get some understanding of how life would have been experienced in another era, how objects and customs developed in unfamiliar places and distant times? It is strange to imagine that for the people living then, their lives must have seemed as real, contemporary and unchangeable as we consider our own to be, and yet, over time, they have grown unimaginably alien to us.

Without wanting to intrude further on the privacy of the house, we go to Brinkmann's workshop, which is also part of the apartment. Through a long, wide corridor (not surprisingly lined with bookshelves, woven textiles, photographs and artworks) we walk back to a room close to the entrance of the house – the spot where the, often, noisy workbench of the artist is furthermost removed from her husband's working area at the other end of the flat. Although the density of information, objects, equipment and all sorts of boxes is much higher here, it is a clear, well-organized space. The manner of displaying is perhaps less meticulous, yet the approach is the same as in the rest of the house. The impressive window ledge in the living quarters more or less continues in Brinkmann's studio. Only here objects of her own

making dominate the surface: small sculptures, experiments and models of rings. Even the tools that are within reach everywhere echo the same mentality. Among the numerous tongs, tweezers and other equipment are multiple pieces Brinkmann acquired when she was still young, from a goldsmith who was in his eighties: they are in use up to this day and form a vital continuation of tradition and history.

All this reverence for things past doesn't mean that Brinkmann is a victim to these interests. She is genuinely curious to find out about the processes and thoughts behind all objects, but imitating them? No, she only feels deeply connected to the mentality that once brought them into the world and strives to bring that same power and intent into her own work. She admires the past but lives for the future. So it is only logical that during a recent visit to Rome images of the very recent MAXXI Museum, designed by female architect Zaha Hadid, appeared on her Instagram timeline, instead of snapshots from the Colosseum or the Trevi fountain...

GREEN PASTURES
We should talk about Esther Brinkmann's rings.
Rings form the common thread in her artistic output; they have amounted to some 240 specific pieces so far, and meanwhile each and every one of them has departed to all corners of the earth. As a medium, rings have, like most kinds of jewellery, a history that goes back a long way. Without wanting to start off again from the Garden of Eden, rings underwent a remarkable development in Europe around the 15th century. From that moment in time owning rings was no longer limited to royalty, nobles, popes and bishops; also a new class of city dwellers started to wear them. We still can witness the emergence of their new wealth when we look at the paintings they commissioned. It is no coincidence that the art of making lifelike, recognizable portraits evolved during the same period. Merchants, bankers and other successful citizens – sometimes accompanied by their wife – had these pictures made not only to be remembered but also to enhance their status. A status from which their descendants, the future owners of those artworks, would also benefit. In these paintings, we can often spot them flaunting rings – it was not uncommon to see one of their adorned hands resting prominently on an edge near the frame of the picture (if, however, a man was holding the ring up to the viewer, it was more likely that he was either proposing or a goldsmith by profession).

These kinds of rings generally had a similar design: a slender gold shank made to fit closely around the finger, which could be worn everywhere, including the thumb, and at any position. It was embellished with a cabochon-cut gem: a stone that had only been polished into a convex shape and not yet fitted with facets, as that technique had hardly been mastered at the time. Signet rings had a similar shape and were crowned with a family crest. Over the

centuries these rings flowered into more elaborate models, with additional decorations and sparkle with increasingly precious stones. The reason for paying attention here to this type of ring – known even already in antiquity – is because it makes instantly clear how Brinkmann's rings radically differ from that standard. Yes, she uses gold and silver, but also wood, stone, iron, copper, aluminium and ivory. And yes, they are meant to be worn on the finger, but on aspects like the shape, the weight, the fit, the fixation and the finish of her pieces, nothing is taken for granted.

When Brinkmann graduated in Geneva in 1978, the field of contemporary jewellery had gone through many renewals. During the 19th century the models developed for traditional, royal jewellery – oozing power and wealth – were finally being questioned. Personal, emotionally charged pieces became more and more popular. They could have been given as love tokens or might be connected with mourning rituals: jewellery worn as signs and souvenirs. The possibility of using jewellery pieces in this way wasn't new of course – perhaps these applications may be among the most fundamental functions of the medium – but due to the age's ever more successful and affluent middle class, a wide dissemination was taking place through the society as a whole. The development that had started way back in the era of the Renaissance had finally come full circle. It even resulted in fashionable trends and statements.

Think for instance of the wearing of the cast-iron jewellery pieces called "Berlin Iron", originally as a way of supporting – "Gold gab ich für Eisen" [I gave gold for iron] – the Prussian war effort during the Napoleonic wars. The material iron re-emerged several times during the century in different manners and styles and returned also much later, for instance, in many of the rings Brinkmann created. Also the qualities of the craftsmen who actually made the pieces were beginning to be acknowledged, just as the many differences in the quality of execution and the various design approaches. As such, it provided additional ways to use jewellery to distinguish oneself in a society that was growing ever more complex. For the same reason new styles emerged – Jugendstill, Art Deco – and new or unconventional materials were being tested and applied, like platinum, plastics.

While wars ravaged European cultural traditions during the first half of the 20th century, artists in America investigated the medium further – Alexander Calder, Art Smith, Margaret de Patta, Anni Albers; they were all using unconventional solutions for classic models, and traditional metals to make new shapes. Later on, art academies in Europe no longer focused on training artisans but aimed to educate artists. Eventually every custom in jewellery design was challenged; precious metals fell from grace, as did sparkling gems. The jewellery world became one huge laboratory brimming with experimentation. Plastic, paper, rubber bands, string, leather, even rubbish, dust and

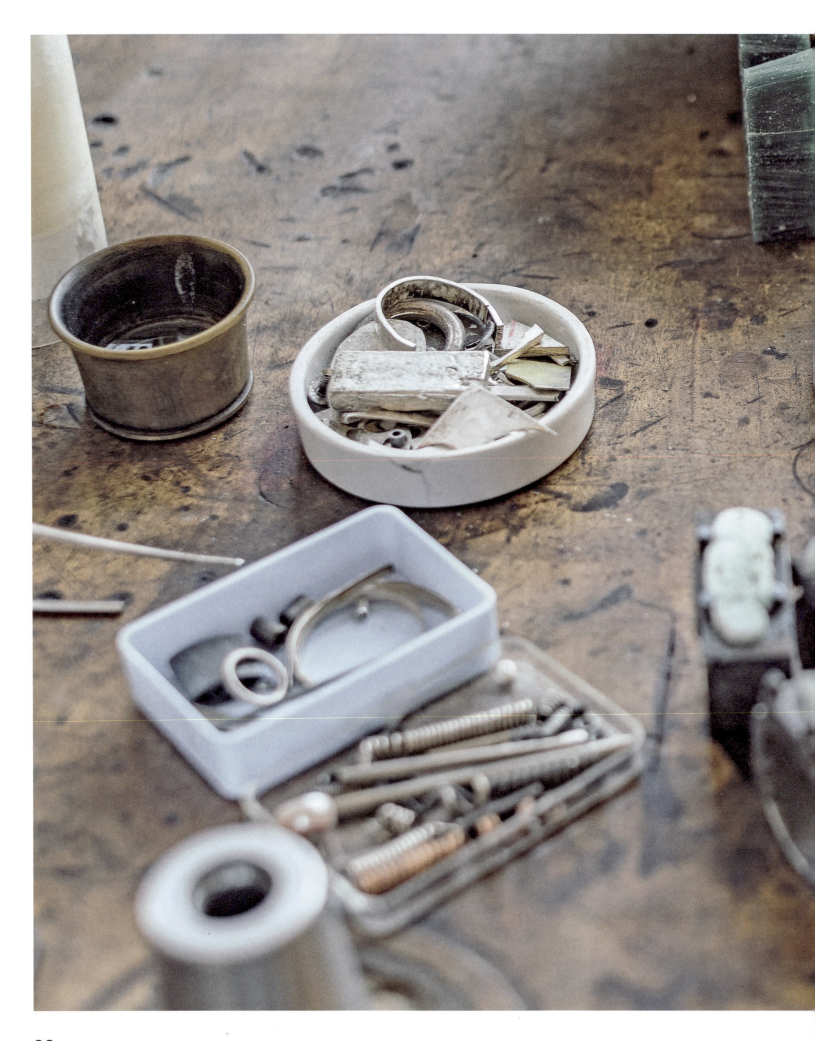

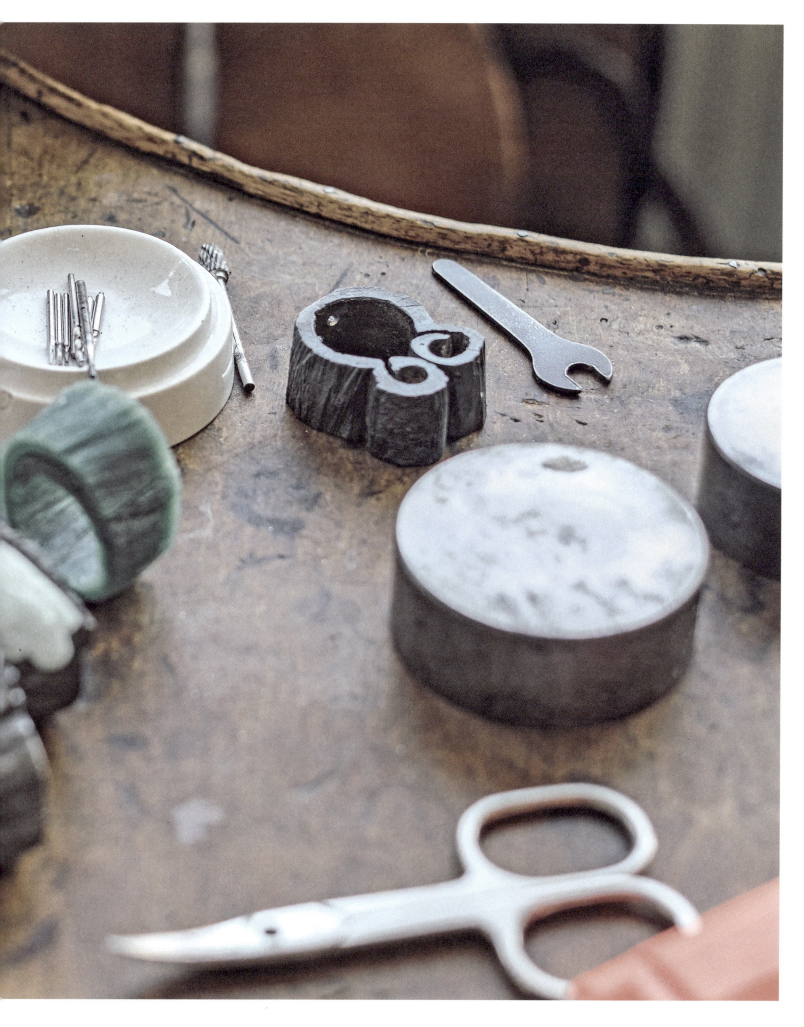

ice, anything considered to be working material. Customary shapes and sizes no longer kept their legitimacy, nor did the areas on the body where they were once supposed to be worn.

So Brinkmann entered a field of profession that was by then ploughed, fertilized and waiting for things to come. It was up to her generation to decide which path to follow: would gold be permitted again, could jewellery be descriptive? How about political content or recognizable imagery, and what of the relationship to the body? Which way would the balance between the applied and the fine arts develop? Time to start anew.

The options were numerous and resulted in a wide diversity of preferences and strategies. Some people returned to emphasizing artisanal traditions, eager to celebrate time-honoured solutions and skills, setting out to beautify the future wearers of their work in the best possible way. Other continued with an attitude akin to contemporary art when creating jewellery: pieces that would appeal not only to the senses but also to the intellect. In retrospect, a remarkable amount of artists driven by such a mentality have their roots in Switzerland. Looking at the country's jewellers from the past decades, their work is often averse from conventions and easy, obvious solutions, regularly becoming downright provocative. One only has to mention people like Bernhard Schobinger, Otto Künzli, David Bielander, Hans Stofer, who have all enjoyed wide international recognition. In no way are they "the exception to the rule" for the number of Swiss innovative artists is remarkable: think of Therese Hilbert, Johanna Dahm, Pierre Degen, Christoph Zellweger, Sophie Hanagarth and Fabrice Schaefer. All of them standing on the shoulders of those who came before them, people like Max Bill, Max Fröhlich and Dieter Roth – who inspired Brinkmann to pursue jewellery making – and, last but not least, the surrealist Meret Oppenheim. A group of radical, playful, innovative, subversive artists, never interested in producing empty decoration or magniloquent showpieces.

Esther Brinkmann is part of this brigade. Carving out her own path, seizing the freedom to pursue her personal fascinations and interests. Shying away from grand gestures she, mostly, constrains herself to the intimacy of making rings. Generally speaking the smallest item in the jewellery lexicon, however, the only piece that is seen by both the observer and the wearer.

A PERSONAL VOICE

Making a classic, beautiful ring can hardly be called a challenge anymore. They are produced and sold in their thousands, by the likes of Cartier, Boucheron or Chaumet and many of their less prestigious colleagues, and available in every major city around the globe. All of them catering the same style of jewellery to individuals who are fundamentally different and coming from extremely varying cultural

backgrounds. Wouldn't it be far more rewarding trying to connect to local traditions? To look for unexpected solutions, invent new kinds of beauty?

That being said, a committed artist can have the best education, a well – fitted workshop with, who knows, a beautiful, awe-inspiring view, but it is no guarantee they will succeed in finding an original voice. Especially when aiming to reinvent the ring, you seem to be determined to make your life arduous... For what options have you? The limitations well exceed the possibilities: mass might be an issue, the space between the fingers looks limited, and it would be nice if the wearer of an innovative piece could still lead a relatively normal life. Fortunately, Brinkmann made an inspiring discovery very early on with her aluminium rings. They consisted of just a simple, closed circular strip, which was relatively large, but by making just one incision – very much in tune with the minimalistic style of the period – a small elastic band could be added to secure the ring to the finger. This solution made wearing the ring much more pleasant since it was flexible and created some room around the finger so it wouldn't stick to the skin. Furthermore, it turned out that the larger diameter did not prove to be uncomfortable between one's fingers.

These observations offered the maker unexpected opportunities. That first aluminium version was made as an edition, but soon a more refined version emerged made of silver, with more subtle proportions and also a higher, slightly expanding shape. So after first having discovered that her rings could be broader, claiming more space between the fingers, Brinkmann now experienced she could also expand their height. Throughout her career she would be keen on investigating the possibilities of the space between the fingers and the ring.

Soon she made a next step experimenting with hoops of which the rectangular section was considerably more sturdy than with a conventional ring. This volume gave her the freedom to compose a ring made up of separate elements. The main component might consist of aluminium, wood or even granite, which would then be supplemented with an inlay-ring providing a pleasing contrast in material or colour. This could either fit perfectly into the main body of the piece, or have a deviating section that would make it stand apart.

So no longer confined by customary solutions, Brinkmann continued to develop new models, which she christened "Fingervessels". They would become refreshing, new additions to the concept of rings. Her preference for working in hard materials resulted in experiments where she forged metals into sensual, alluring shapes which varied from round to long and undulating; next to gold and silver she loved to work with iron.

First of all her earlier straight, sturdy rings became slightly more flaring and received wavy kinds of inserts. A new, later model received

the name "Sphere", which was intended to be worn on the first knuckle of the finger. In the "Sphere" rings the decorative aspects – their texture, the multiple incisions and the open crosses on the centreline – were the sole result of the forging and construction process. Eventually these models were embellished with tiny holes or specks in a contrasting metal – once again pure, simple interventions. The ring re-emerged more recently in a gloriously shimmering golden "Sphere" that summons the inverse impression of a starry night sky.

The "Sphere" rings had claimed a logical position halfway along the finger, but what to do with those beautiful flowing, elongated forms the artist had also made? She came up with two solutions that not only solved a problem but more importantly produced striking, unexpected results. With the Bells, the second group of rings she qualified as "Fingervessels", Brinkmann stepped outside the usual options of goldsmithing techniques and combined gold and silver with knitted textile. Instead of the clang of metal against metal of an actual bell, she resorted to the tender softness of silk. Not only did the knitwork addition secure the ring to the finger, it also provided an opportunity for adding colour to the design. So next to the metal hues that one knows to expect, warm browns, cool greys and refined greens enriched the results.

The other solution for connecting jewellery to the hand emerged with the "Double Rings". With such a "Double Ring" the one part is not only made wider than the finger that will carry it, it is also considerably higher than usual, resulting in a kind of cup shape which has a strong presence through its size and the texture or colour it receives. The second part of these rings fits tightly on the finger and keeps the larger one in place; this fixating ring provides pleasing extra possibilities for additional, decorative contrasts. Brinkmann explains her intentions behind these solutions very well: *"Fingervessels" not only introduce a space between the ring and the finger but also introduce spaces between fingers. Feel the weight of a ring, feel the space around it, manipulate it, play with it and enjoy its presence. "As a vase contains and values a flower, a ring contains and values a finger."*

With rings their weight is a factor to be reckoned with. That doesn't mean though that it only poses a problem, for a certain amount of heaviness makes the wearer aware that the object is there; it may function as a pleasant, reliable counterpoint in a dynamic world. Wanting to capture the phenomenon of mass, Brinkmann came up with a special project: the "Vases". They are like miniature installations which will make a person conscious of the differences between materials and how our body registers that they are equal yet not the same. Each set consists of two ring – like shapes, each about 35mm high, twins, except one is cast in silver, the other cut from alabaster. In each pair the metal component is about three times as heavy as the one made in stone: holding them makes you sensitive,

even on this small scale, to the difference in their weight. They also make you appreciate that they respond to body temperature, the metal slowly becoming warm, stone remaining cool. In addition, there is also a visual aspect to the concept; as one element reflects the light, its companion partly absorbs it. Once Brinkmann had moved to China she came back to the theme of the "Vases", with a set made of cast gold and jade. Even though the balance in weight is again more or less 3:1, golden objects are always, due to the material's density, much heavier than you would anticipate, so the effect of holding them is in this case all the more striking.

THE LURE OF THE EAST

For a maker so keen on the expressiveness of materials and sensitive to the appeal of ancient cultures, it was to be expected that Esther Brinkmann's stay in China – between 2005 and 2010 – would open up exciting new vistas. The encounter with the country's national precious stone, the revered jade, and its related craft techniques had notable consequences. Jade is the collective name for two minerals, jadeite and nephrite, which are available in a wide range of colours. They vary from black and purple to yellow, but jade's is mostly famed for its range of every imaginable shade of green; it can come creamy, cloudy, translucent and opaque. The combination of jade with gold has a refinement that is hard to resist. However, not only the colours are responsible for the material's mythical reputation: do look up the endless list of jade's – supposed? – positive effects on one's mental and physical welfare. To achieve that purpose, it can be applied in jewellery, secured to garments in the form of small sculpted objects or even be safely stored at someone's home. In short, an imperial stone bound to excite any jewellery artist.

When Brinkmann started to use jade for her rings, the traditional build-up of a classic shank solitair ring – as described earlier on – almost seemed to reappear. Yet she used jade for both the shank and an accent on top of the ring, everything being cut from a single piece of jade. So it remained a typical Brinkmann ring: the somewhat expanded size of the shank was kept as a principle – also necessary when applying natural stone – which was combined with an ornament that often influenced the relationship between the finger and the jewellery piece. Such a decorative addition could be purely sculptural – for instance a rolled-up strip of gold – but the shape Brinkmann employed most often, was the ∞. It refers to the number 8, which is kept in high esteem in China as a prominent symbol for luck and is internationally in use to indicate infinity (probably two sides of the same coin). So this group of work was fitted with firm roots in the Chinese cultural soil.

Brinkmann doesn't limit herself to only making rings. As early as 1995 – long before her departure to China – she had created brooches in which she treated metal as a kind of membrane. These pieces

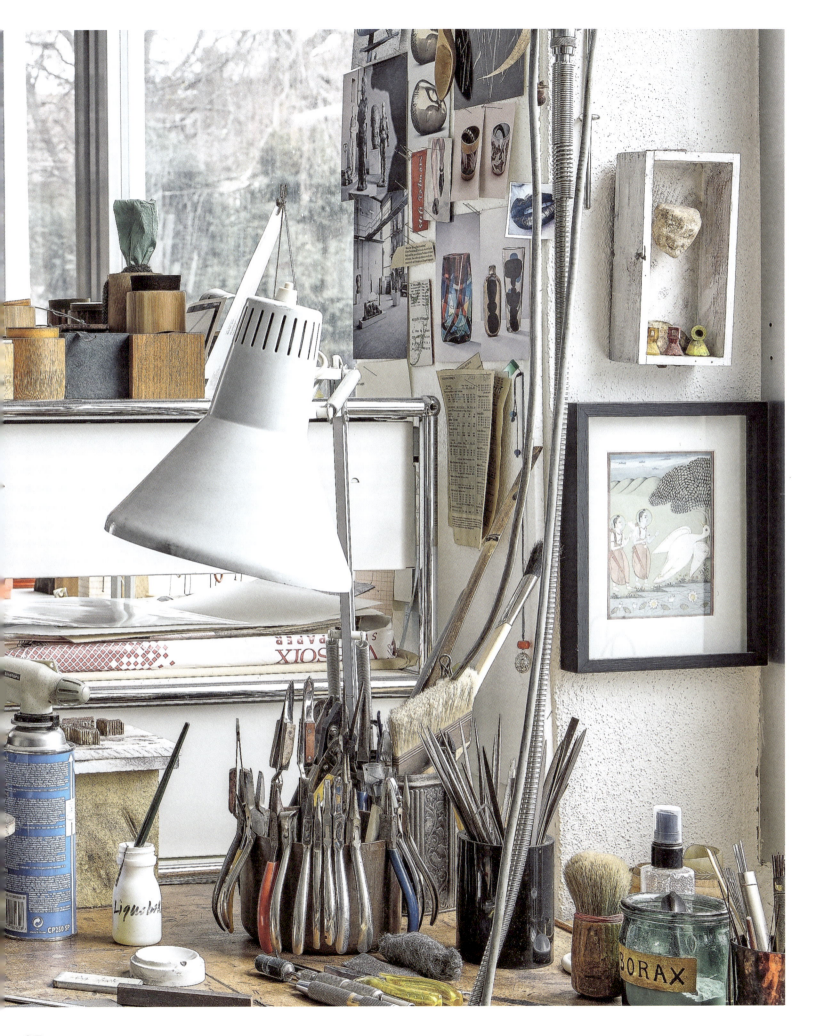

were constructed to look like voluminous shapes, which suggested a lot of weight but were in fact feather-light (always a great asset in brooches). She played with this contradiction by making incisions and small openings in the surfaces. In a group of brooches produced three years later the hollow volume of the brooch was used to obtain another effect: by looking through the piece – like through binoculars – they presented an unexpected visual effect. A similar optical result was created in more recently made pendants executed in gold.

These explorations into other jewellery media gained a real boost during Brinkmann's time in China. The artisanal traditions of this vast country go far beyond the processing of jade. Its craftsmen also shine in the creation of exquisite ceramics, lacquerware and textiles. While the first technique left as yet no traces in the work of Brinkmann, and the second skill was only explored years after the return to her home country, the option of using thread, however, generated remarkable results while she was staying in Guangzhou. Instead of relying on classic weaving methods, the artist used polyester string – locally employed for tying those little jade tokens to someone's clothes – as a line and made "drawings" with it. This procedure seduced Brinkmann to make figurative pieces for the first time. She created faces which had a link to the tradition of using masks in Chinese theatre, executed in a warm, archetypal red colour – to me they appear to be the kind of relatives of the men Thomas Schütte sculpts in wax or clay. To secure the portrait drawings, the textile strands had resin poured over them in a comparable hue. This coated side would eventually become the back of the brooch and carry the fastening pin. Because of the lazy viscosity of the resin, it seeped through partially, influencing the end result on the front. What the effect would be could only be judged once the material was set and all threads had been secured; only then the resulting image could be assessed properly…

Brinkmann decided to make casts from the original "textile images" in silver or gold. It seems almost like a kind of inversion of her usual attitude, but in China copying stands for improving the original, respectfully aiming at an even higher goal. Each cast formed, together with its original, an intriguing set of twin faces – called "Red Face and Double" – which were sold in pairs and intended to be worn as such. Twice the same features yet, because they mirror each other, not quite the same – like the concept behind the "Vases": identical pieces but fundamentally different due to the expressiveness of the different materials and colours.

Soon Brinkmann came back to the idea of drawing with string and subsequently produced the "Red Clouds", from which incidental strands of yarn hang loose, referring to the falling of rain. Years later still – and back in Switzerland – she attached baroque pearls to newly made clouds suggesting raindrops or lightning flashes. Finally, the method of using string and resin soon returned once more when she

used this invention solely as patterns and splashes of colour, in the end relying again on abstract ways of expressing herself. The "Red Face and Double" and the "Clouds" works are excellent examples of how Brinkmann often returns to previous approaches and themes. So she can investigate their possibilities further, and in doing so continue to expand her personal, pictural language.

COLOUR TEMPTATIONS

Years later another landslide change of scenery. Once again a vast, unfamiliar region begged to be explored when Brinkmann and her partner moved from China to India in 2010. The kaleidoscopic tangle of the overcrowded city of Bombay inspired her to work with bright colours and to broaden her use of realistic imagery – something initially only surveyed in the portrait-brooches. During the previous 20 years the artist had deployed abstract forms and finishes when creating her rings. The skin of those pieces was purely the result of processing the materials she used, sometimes enhanced with finishes produced by oxidation or treatment with gouges or other tools.

When she started to explore the potential of her new habitat, she was advised by from local craftsmen to try her luck in Jaipur and contact a famous enamel specialist: Kamal Kumar, a master in his field and descending from a long dynasty of artisans. He still lived and worked in the towering house that his ancestors had built in the 17th century and where his family always had kept their workshop, creating jewellery for Indian royalty. In cooperation with this expert Brinkmann developed a group of spectacular golden rings with colourful, naturalistic decorations. Imagery that can be considered to mirror the things that had struck her when she submerged herself into the world of India: frescoes seen in Buddhist caves, floor ornaments that decorate the Taj Mahal, the cranes living near lakes and ponds, and, inevitably, the country's antique Mogul jewels. Making scores of drawings in her sketchbooks, Brinkmann wanted to capture everything in a style and on a scale that would suit her "Double Rings". Together with Kumar she undertook tests to explore the rich colours that could be realized – sometimes based on secret family recipes – and experimented with engraving the designs into the gold. The resulting group of rings tells the tale of an enchanting continent, filled with beauty and allure.

Once she had returned to Switzerland, Brinkmann was curious to find out what would happen if she approached her own country the same way she had India. She started to search for options to create rings employing local state-of-the-art techniques, and to see how these might help her expand her newly acquired zest for ornamentation. Small wonder that the computer seemed to offer the best way to proceed. She assumed that it would be an immense contrast with the centuries' old skills she had been introduced to

during the previous years. Remarkably enough, it turned out that the differences between traditional and contemporary methods weren't that drastic... The bronze pendants and the brass and gold "Double Rings" that were the result of this project were cast from moulds produced with 3D printing. Even though that sounds logical and efficient, producing the required print files was in no way an easy task.

The imagery on the new rings was to be related to the Indian ones; the new pieces are therefore called "Fragments of Birds and Flowers". This time round the emphasis was to be on the drawn line – as opposed to areas of colour – like sketches done with a soft pencil. The transfer of the drawings to the exterior of the outer rings proved to be far more laborious than the artisanal processes employed in Jaipur. It took Brinkmann many months, and the assistance – working alongside her as an intern – of a very dedicated and computer-wise student, to get to the point she had conceived. Fortunately, the results were as intriguing and beautiful as the enamel rings. The fact that she received the Geneva "Prix Culture et Société" award just before this adventure was not only much appreciated, it was also a financially more than welcome consolation.

Brinkmann's time in India also provided her with an opportunity to search for intriguing precious stones – just as China had introduced her to its jades. With its history of fabulously rich maharajahs, the country has a long tradition of producing magnificent pieces of jewellery. Her quests often brought in spectacular results. She was captivated by the so – called polki diamonds she discovered in this part of the world (polki is the Indian word for the raw, uncut and unpolished stone). They consist of a slice of diamond, made by the ancient technique of cleaving the stone, which is then polished into triangular – or rhombus-shaped facets. These stones contain a dark, mysterious light and display a subtle sparkle that has little to do with the ostentatious glare of their clear, brilliant-cut relatives. Some of these diamonds had received additional treatments to give them unusual colours. She also managed to secure other, enticing unset gemstones. All of them once part of mogul jewellery pieces and now once again on the market, each glistening with non-European cuts and finishes. These gems are again a perfect example of Esther Brinkmann's respect for cultural heritage and her dedication to harbouring fragments of the past and safeguarding handcrafted objects for new generations.

In this way the radiant sun of Bombay unexpectedly illuminated the Swiss mountains, creating a kind of whirlwind in the artist's mind. It lifted the spell on the application of gemstones – obviously she hadn't acquired all those treasures just on a whim – so these exotic riches soon found their way to the workbench. What happened is comparable to how all the ethnographic objects and artisanal artefacts had settled naturally in the clear white, modernistic spaces of her house. All through her career Brinkmann had concerned herself with

how rings could connect to the finger, – expanding their shape in one direction or the another. Now a new assignment manifested itself: to search for novel ways to set stones in rings without falling back on outdated, stale conventions. She opted for unusual colour combinations, combined odd shapes and sizes, and situated stones in unexpected places. Sometimes she combined them with small pieces of antique, sculpted jade she had bought in China.

It will come as no surprise that she placed special emphasis on the construction of these rings: how the metal components were to be connected and the stones could be set. In one design for instance, she produced a kind of "Double Ring", in which the space between the silver inner and the iron outer hoop supplied just enough room for housing the stones. In these series, the body of the rings often consists of iron, either forged or cast. All of them are playful as well as beautiful, and no matter what, Brinkmann consistently avoided trite ostentation without fail.

TO HAVE AND TO HOLD

Recently a large group of wooden models – at least some 25 – have amassed on the window ledge near the workbench. Brinkmann is an artist who loves to make her explorations directly in three dimensions, using metal or wood, anything that will stimulate the creative process. These latest trials are variations on the jade rings she had made in China over a decade earlier. This time round no stone, no decorations, no variety in material, only sculptural gestures either exploring the space just above the hand, or pleasantly interfering with the shank around the finger. Taken from a thick slab of wood, all sketches still have two flat sides, while their edges have a freer, brutish finish. Some have even been cast in iron. Abstraction reigning supreme again.

These rings are the very latest developments in the workshop, so it seems like a fitting moment to end this account on Esther Brinkmann's motives, manners and means of creating jewellery. An ongoing process that will not reach its completion for a long time to come. There is only one characteristic aspect of her oeuvre that hasn't been dealt with thus far: the way she presents her rings.

With an artist who has such empathy for objects and the relationships that bloom between them, it is only obvious that she couldn't send her rings out into the world without a protective counterpart of their own... Don't forget, jewellery pieces are not mere tangible objects. Seen from the perspective of the maker all ideas, deliberations and setbacks, up to the very moment of completion, remain captured in the resulting work. You can almost sense the lingering shadow of all the energy and effort that went into producing it. In 1990 the first boxes which Brinkmann provides for her rings appear. They are companion pieces, not simply made for safeguarding, but also

to provide a bridge between the scale of the ring and its surroundings when it is displayed, and to form a proper home when the ring is stored. The same mentality has led to equipping several rings with some sort of support at their base – may I call them "feet"? – to make it possible to position them correctly, so they present themselves to the observer at their best behaviour, and as intended by the maker.

Esther Brinkmann wants to lend the future owner of her rings a hand, for the relationship between a ring and its wearer is special, comparable to the connection, as explained just now, it has to its maker. This connection inspired Brinkmann, already in 2000, to devise a double video projection which was installed on several occasions, coinciding with exhibitions of her work. On two wall-sized screens, placed at a right angle, you constantly see hands putting on a ring and taking it off again – old hands, young hands, always using the same simple ring. It was the gesture that was important to the artist, to reveal the significance of handling a jewellery piece. How it gradually becomes part of somebody's being, the plain fact that it touches the bare skin and takes on its temperature. Putting on a ring will grow into a ritual that makes you aware of your state of mind. What is the way you want to present yourself at a certain moment? For when a piece is being worn – as I have often experienced – jewellery can turn into a trusted companion that gives comfort and strength. However, it may just as well function as a call to arms, a way to bolster your ego, to be able to take on the world and keep your back straight.

Over time numerous associations start to add up for an owner: the circumstances when acquiring that specific piece of jewellery – the place, the occasion, perhaps a generous donor (either a man or a woman). How it joined in on all of life's adventures, that it was a companion on many memorable occasions, both good or dramatic. All these memories will become part of an object over time, as will the reactions from the people who have seen a piece being worn. Jewellery will always summon contact and conversation, sometimes giving the most surprising – occasionally even weird – reactions. Still, in the end, an attentive observer will also, step by step, get in touch with the thoughts and commitment of the artisan who spent all those hours at the workbench making it…

While the artist keeps making intriguing new steps, with her finished pieces well cared for and buyers enriched by the results, the time has come to withdraw from Brinkmann's inspiring house. Back to the normal world, which gets so very often cluttered up with ugly things and bad ideas. Inevitably there once will come a time when this abode will have run its course. At a given point in the distant future, it will become dismantled, an epoch will come to an end and other stories shall begin. All the objects and artefacts that have their home here now will get dispersed. Some will function as a token from this memorable resort, as a dear souvenir or a cherished gift; others may

have to pass through auctions on their way to new owners, perhaps even end up in thrift stores or other yet unpredictable means of circulation. The dedication and expertise encapsulated in them will find other "readers", other people who will gladly share their own existence with them. They will be happy to incorporate these pieces as an essential supplement of being part the human race.

 Also Esther Brinkmann's own contributions to the world of jewellery will become part of that process. All the rings, pendants and brooches she passionately, diligently crafted during her life will travel further and further through space and time. During each installment they will help people highlight a particular feeling, mark a special moment, capture a certain epoch. Time and again they will be charged with new meaning, with new love.

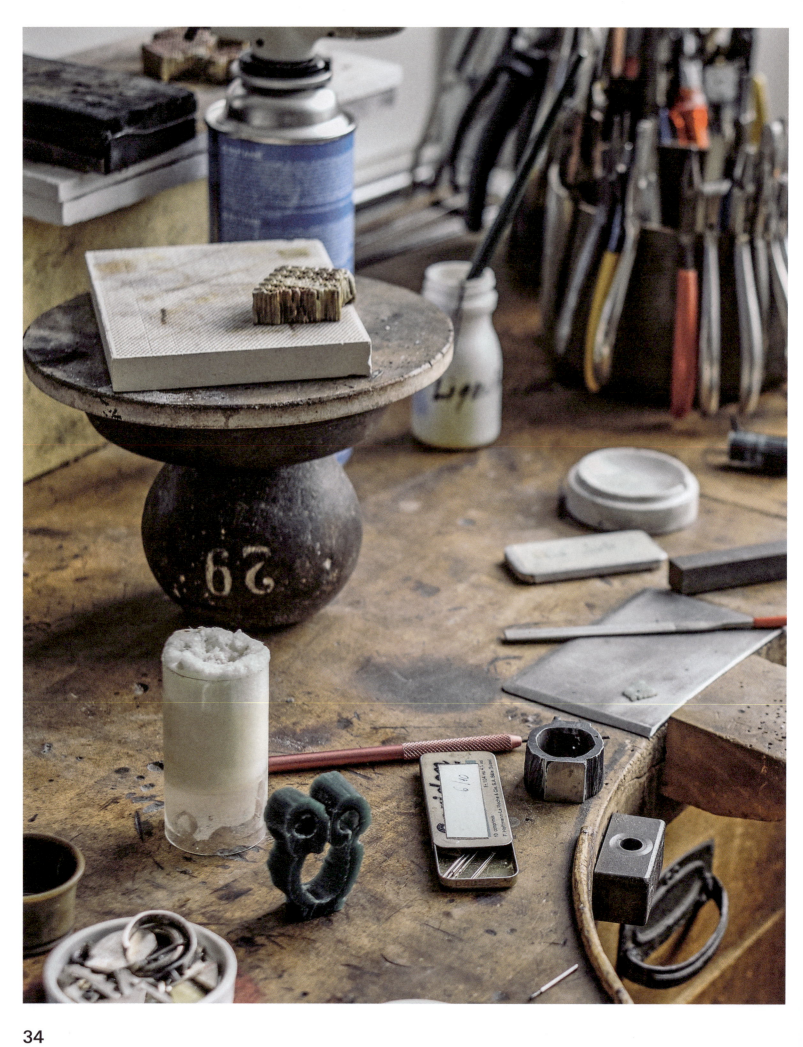

BOXES AND DISPLAYS: A CONVERSATION
Philippe Solms

It would not be possible to give an account of the dynamics of Esther Brinkmann's creativity without addressing what she develops around her pieces with the aim of creating a more intense, more enjoyable or more understandable experience of them. What was at the outset a form of packaging thus became a creation per se meeting broader needs. Similarly, the mechanics of presentation and mediation, just as the exhibition spaces, have increasingly yielded to site-specific conceptual works. There, too, what arose from practical exigencies — for instance, the need to resort to a display to present a certain type of objects to a given public — has been transformed into a layout that is a vector for emotions and meanings, even into an artwork in its own right. Alongside jewellery but always related to it, Esther Brinkmann is thus at the source of a complementary production, arising entirely from her personal universe, and is enriching it with supplementary perspectives.

This "other" production, which has only gradually become more apparent, bears eloquent witness to the artist's own approach to the creative process. A process that gives pride of place to intuition, to experimentation, to chance, to appropriation, to operations entailing construction deconstruction and reconstruction. This approach proceeds from encounters and confrontations between materials, techniques, images and ideas. It draws on opportunities, contingencies and new beginnings while allowing conceptual elements to organise themselves at the whim of the "making process".

PHILIPPE SOLMS Packaging seems to have played a special role in the development of this production in parallel to jewellery. How did that start?

ESTHER BRINKMANN Packaging, the container, which was a constraining element, has in fact assumed an increasingly important place in my creative work. Initially, I had resorted to using small existing boxes for aluminium earrings produced serially in 1985 and 1986. At that time, for lack of standard packaging in which my "Alumettes" brooches could fit, a graphic designer, a friend of mine, had designed cardboard packaging specifically adapted to this design. On the strength of those two experiences I started, on the one hand, to systematically invent packaging specific to the pieces of jewellery it would contain and, on the other, to make almost all of my packaging myself. Indeed, I no longer really know why or how I embarked on this venture, but I can say it has actually been very energising for me, especially in inducing me to experiment with an ever-widening range of materials.

PS Your jewellery boxes really do utilise an impressive number of materials: aluminium, MDF,[1] all sorts of wood in the form of slats and wooden veneer, bamboo in its natural state or lacquered, steel washers put to a non-industrial use, cast iron, alabaster, neoprene foam, felt, silk, guitar strings, fabric cord…

EB Nevertheless, materials aren't necessarily an end in itself for me. It is true that they inspire me immensely, especially through the extraordinary diversity in their appearance, weight, warmth, flexibility, roughness and so forth. However, they represent only one of the various lines of inquiry that I hold dear. Alongside the question of the materials, and since my first boxes in MDF, I care just as much, if not more, about an altogether different issue. Which is: how to create containers which play a particular part in the uncovering of the jewel they encase as well as in the way the piece is picked up and put back in place. My intention was that the box should partake of a true ritual of uncovering and putting away and that it should induce renewable pleasure and astonishment as often as desired. From then on, I made sure that most of my boxes would elicit a play of gestures and sensations. Playing around the notion of the delayed perception of the object contained, enhancing the surprise, the manipulation and the relationship to what is precious.

PS Has working on the boxes had any effects on how you conceive a piece of jewellery?

EB Rather I would say that my thoughts on the case and the piece of jewellery feed on each other in several respects. The to and fro between boxes and pieces of jewellery have for example strengthened my wish to emphasise the jewel for its own sake and to entrust a supplementary role to my boxes.
 As so often in my work, the ideas on these issues have evolved somewhat by chance. In order to photograph my Double Rings for documentation purposes, I had used the inner ring shank to stabilise the piece in an autonomous position without an extra supporting device. I had also added their containers in the field of vision. And that's what led me to explore more deeply two new paths of investigation. On the one hand, I began to consider the piece of jewellery more as an object in its own right – hence specifically creating rings that could stand up on their own. On the other hand, I have since then thought of my containers as elements consciously placed next to the jewellery.
 This second path has been most interesting for me. The confrontation between container and ring establishes a commensurate relationship favourable to the piece of jewellery and associates it with a sort of "conversation partner", much like an actor interacting

with an object that is part of the stage set. Therefore, I've been paying more and more attention not only to rings as autonomous objects but equally to their cases: one-off pieces that, in their own right, are vectors of meaning and emotion. In terms of realisation, a container can require considerable work until it attains the appropriate physical and signifying presence in relation to the ring with which it is engaged in dialogue.

PS Apart from the relationship between container and ring, you are also interested in the relationship between the individual and the piece of jewellery in an exhibition context. Here, too, that has led you to call modes of presentation into question and to develop approaches of your own.

EB In this regard, I have of course been able to distance myself from standard approaches thanks to the agreement and support of the people who invite me to exhibit. As a result, several of my shows[2] have been particularly suitable for specific experiments.

For example, I have created special presentation tables to influence the public's relationship with the pieces exhibited. In one instance, the arrangement made viewers lean as if on a high – placed bar to be able to see and touch the rings; on another occasion the display support obliged them to crouch down to access the jewellery pieces. Discovering and picking up pieces are thus enhanced by specific bodily experiences.

I have also tried to work on viewers' angles of vision and mental representations when displaying certain brooches and pendants. To that end, I have notably used photographic images and video installations, among others means and strategies. Depending on the circumstances, my intention has been to induce viewers to wonder about the mystery specific to particular pieces or to act on that more universal plane I call "understanding a piece of jewellery". In the case of the inside of the pendants in the "Eclipse" series, which cannot be made out except through a tiny hole, the endoscopic camera angles help to feel the space they contain in a completely fresh way and to approach the jewellery-object from a novel perspective.

PS And how do your video installations examine the possible relationships to a piece of jewellery?

EB My first video installation[3] shows hands slipping a ring on and off the finger. The gestures in slow motion produce the effect of a drawn-out ballet of sorts. The hands belong to different people each time: women and men, children and old people, each one unique in their gestures. The sole constant is the utterly simple ring, always the same. The image is intended to be projected in a loop, split in two in a corner

of an exhibition space and stretching from floor to ceiling. The slow motion and the vast size of the hands highlight the properties of the various skins and the slight contact of the metal that brushes against a finger. The atmosphere of suspended time encourages viewers to rediscover tactile sensations that are both very mundane and never entirely consciously perceived. In a manner of speaking, they re-experience the privileged and intimate relationship that can exist between object and body.

The interest aroused by this site-specific video installation was totally unforeseen. Yet it has left a vivid impression, becoming an artwork in its own right. Its success undoubtedly lies in the fact that it does not refer to any specific piece of work but touches on something both archaic and essential, at once timeless and universal. Moreover, it shows hands, which are always incredibly diverse. Significantly it concerns a part of the body that is strongly expressive of identity and to which the modern imagination pays virtually no attention.

This video installation obviously made me want to explore the medium further. However, I only had the opportunity to do so several years later. In light of the context – an exhibition in China that showed pieces of mine from several phases of my work – my second video installation[4] featured quite a different approach. That is, using a broad sample of my own pieces rather than a single ring as the focus, and emphasising a wider range of moments, objects and manipulative hand gestures. In order to direct viewers' attention primarily to the movements while establishing a relative distance between the pieces of jewellery and the containers displayed, I opted for a visual recreation of the type used in shadow puppetry. Unlike what I had featured in my first video installation, this approach sought to avoid all focus on the material properties of the hands and objects.

PS As a medium, video installation can be a powerful lever for involving the viewer. Does this possible effect on the viewer have any particular importance for you?

EB With my video installations, I wished first of all to return to particular experiences and emotions, if only to please myself. But it is clear that above and beyond that wish I was in fact trying to make them touch viewers, take them by surprise. That is, by the way, what I expect of any spatial arrangement, as well as from the titles of my series or from some of my approaches to display: an unparalleled situation to elicit discovery of the piece of jewellery. To a certain extent, the devices organised in the framework of an exhibition can, for example, contribute to lifting viewers out of their customary modes of perception and put them into a state of greater receptivity. That's where the heart of the matter lies for me; this doesn't occur to the same extent in other contexts or circumstances.

Whenever possible, I do try to take advantage of the opportunity afforded to invite viewers to a special encounter with a piece of jewellery. In some cases, I'll try to get a viewer to sense the piece of jewellery especially as an object in its own right, able to stimulate the imagination irrespective of any relationship to the body or clothing. In other instances, I'll seek above all to communicate the jewellery as a companion object, an object chosen to reveal its owner's inner world. Then again, I'll invite a viewer to experience the sensual, even erotic, dimension of the action of putting on, taking off and playing with the object. In other words, I like to think of the side issues of a piece of jewellery as so many territories that open up possibilities and enlarge the visitor's scope for creativity.

1 MDF (Medium Density Fibreboard) is a composite material made of wood fibres that is basically intended for use in the furniture industry and in interior decoration.
2 Notably the exhibitions organised at the following venues: galerie V&V, 1994, Vienna (AT); galerie Ipsofacto, now ViceVersa, 1997, Lausanne (CH); *Etats en suspens*, Villa am Aabach, 2000, Uster (CH); *Not for Your Body Only* and *East-West – Dong Xi*, Feigallery, 2008 and 2010, Guangzhou (CN); *Clouds and Other Dreams of Jewels*, Goelia 225 Artspace, 2009, Guangzhou (CN); *Reneweable Pleasures: The India Chapter*, Chemould Prescott Road Gallery, 2014, Mumbai (IN).
3 *Le présent est la seule chose qui n'a pas de fin* [The Present Is the Only Thing That Has No End], a video installation realised and produced by E. Brinkmann and Ph. Solms for *Etats en suspens* [States of Suspension], an exhibition at the Villa am Aabach, Uster (CH), 2000. Since that date the installation has been shown at many other venues: *Nocturnus*, a night exhibition and conference on Muhu Island (EE), 2001; *Multiple Exposures*, MAD, Museum of Arts and Design, New York (US), 2014; *Renewable Pleasures: The India Chapter*, Gallery Chemould Prescott Road, Mumbai (IN), 2014; *Ring Redux: The Susan Grant Lewin Collection*, SCAD, Museum of Art, Savannah (US), 2021/2022.
4 *As a Vase Contains a Flower*, a video installation by E. Brinkmann, realised by the South East Corner Film Studio in Guangzhou and produced by Goelia, 2009. The installation was shown for the first time in the context of *Clouds and Other Dreams of Jewels* at the Goelia 225 Artspace, Guangzhou (CN), 2009.

RINGS

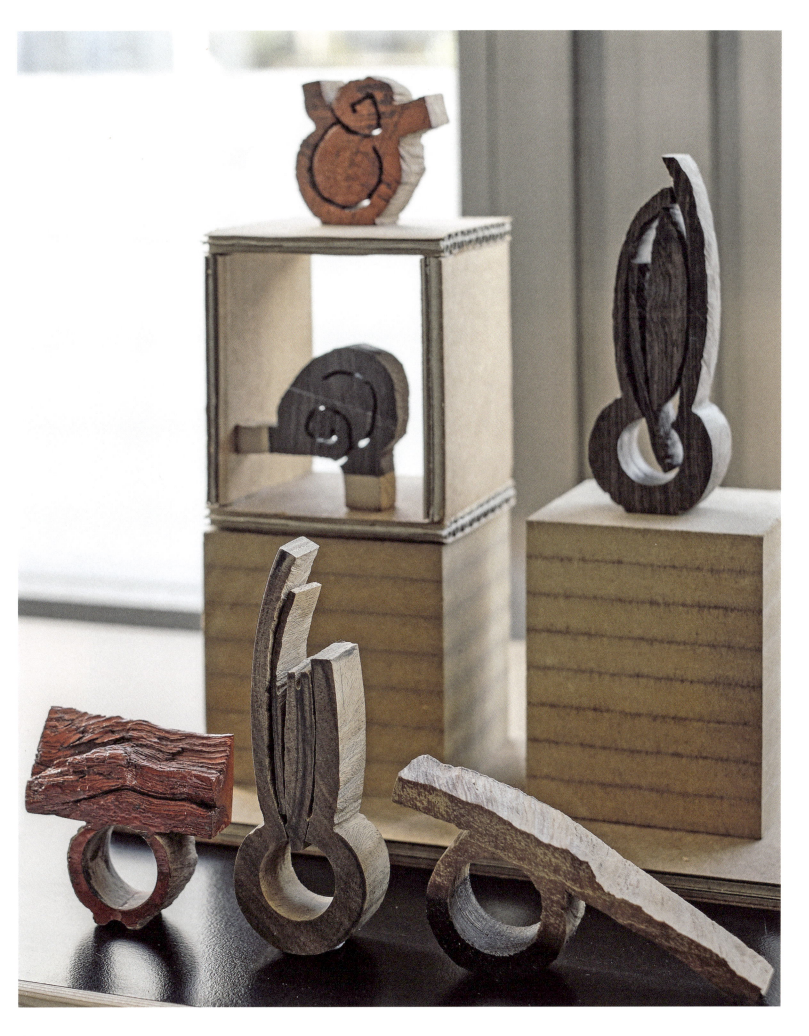

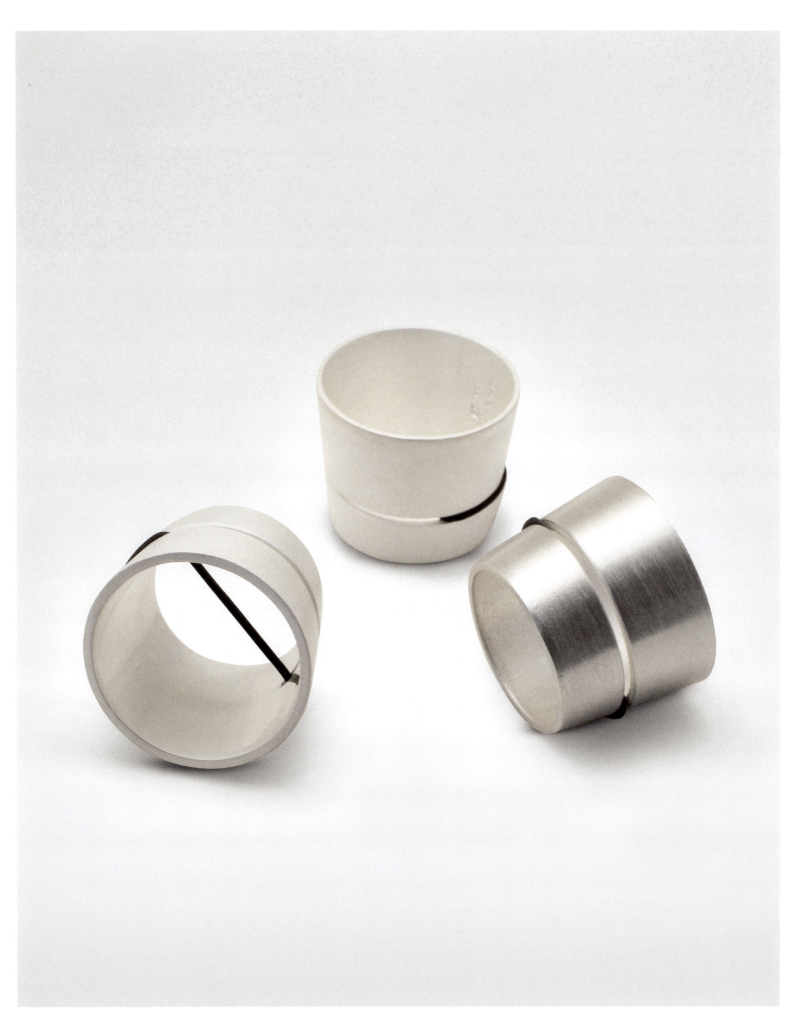

"Gobelet", rings, multiple 1992, silver, O-ring, ⌀ 2.45×1.85 cm

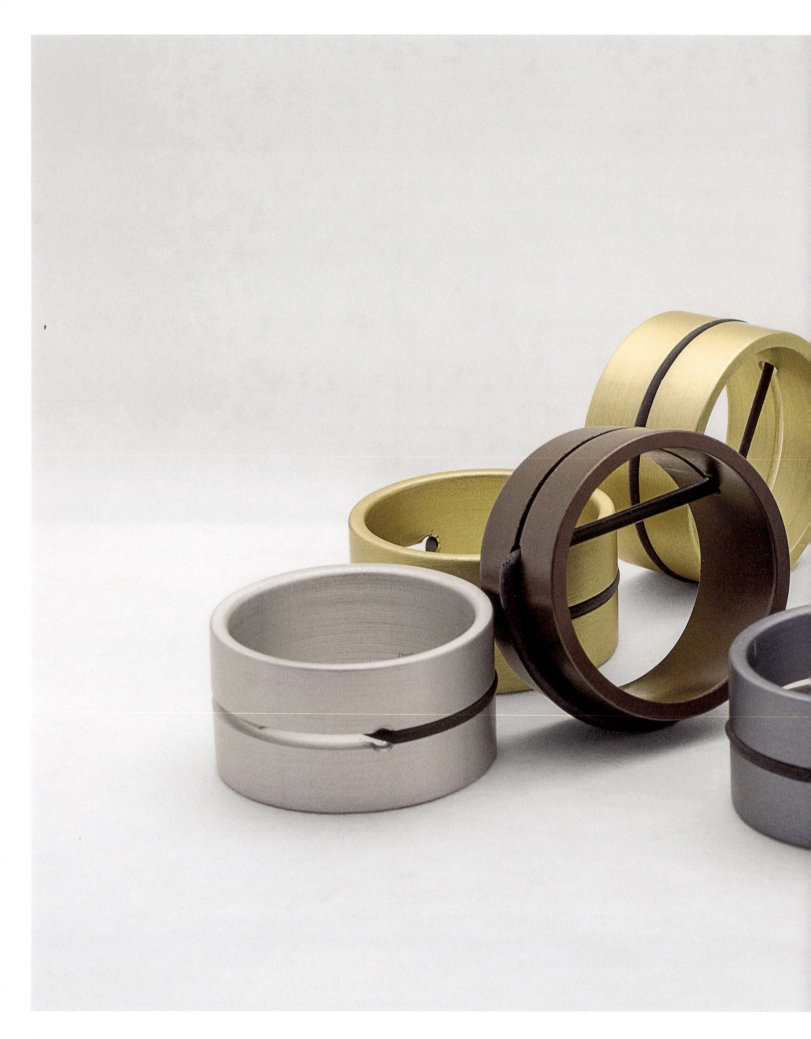

44 Rings, multiple 1989, anodized aluminium, O-ring, ⌀ 2.5×1.2 cm

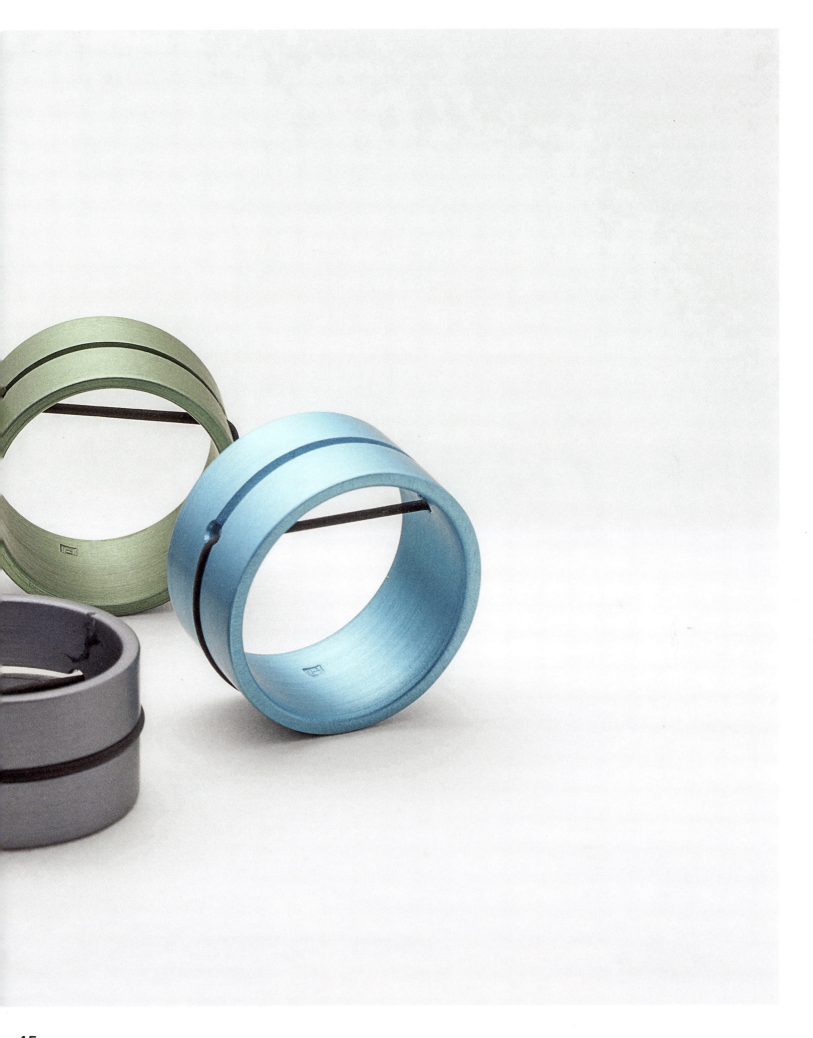

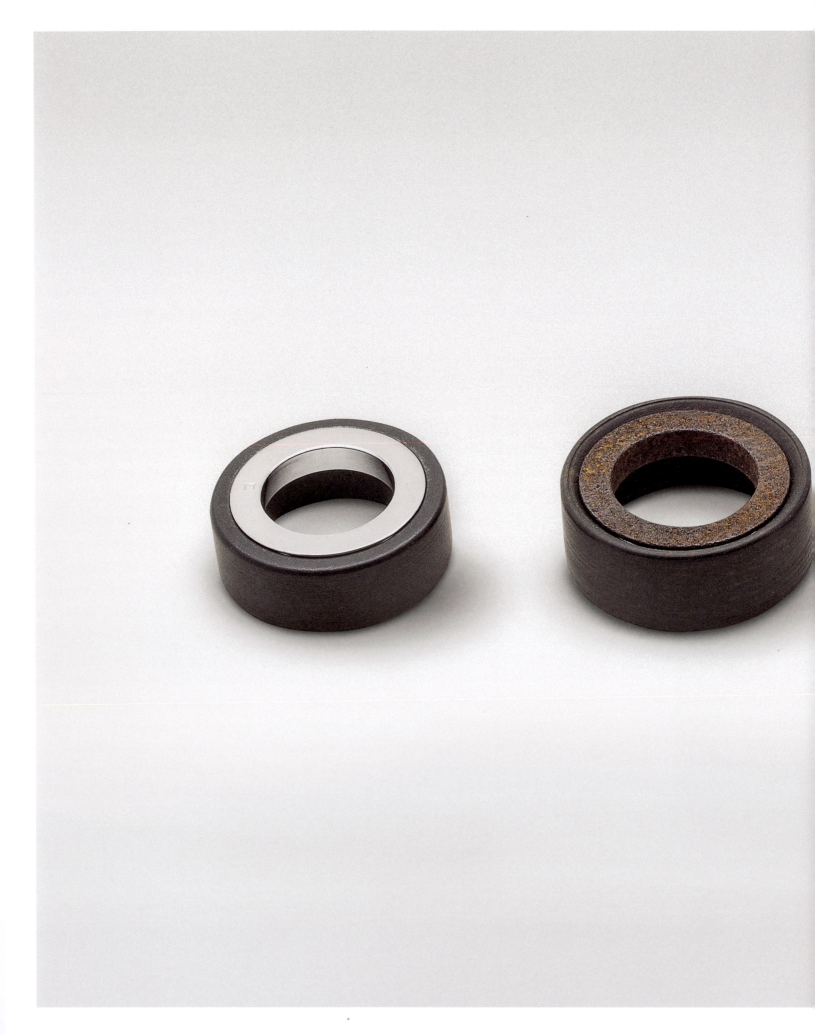

46 "Double Rings", multiples 1989–1990, anodized aluminium, chromed brass, rusted iron, ebony, black granite, ⌀ 3×1 cm

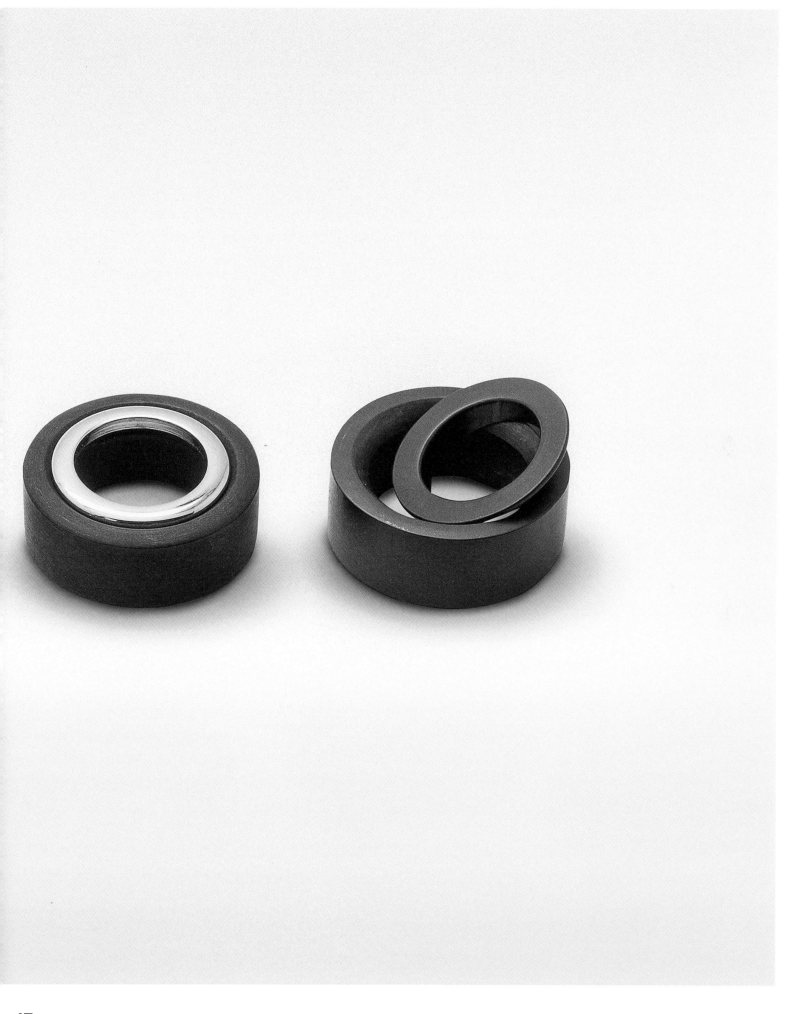

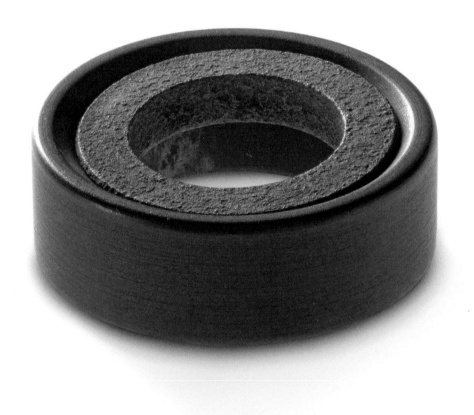

"Double Ring", 1990, ebony, rusted iron, ⌀ 3×1 cm, The Alice and Louis Koch Collection, deposited at the National Museum, Zurich (CH)

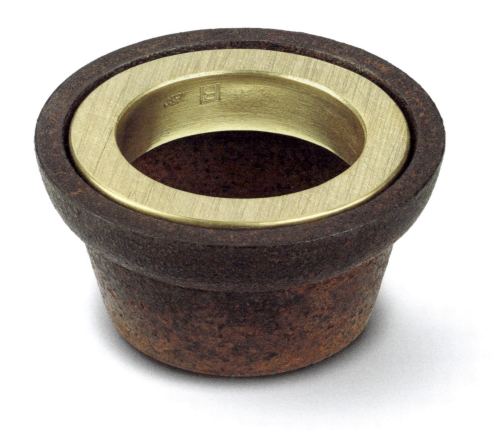

49 "Double Ring", 1992, rusted iron, gold, ⌀ 2.8×1.3 cm, collection of the fondation bernoise de design, Bern (CH)

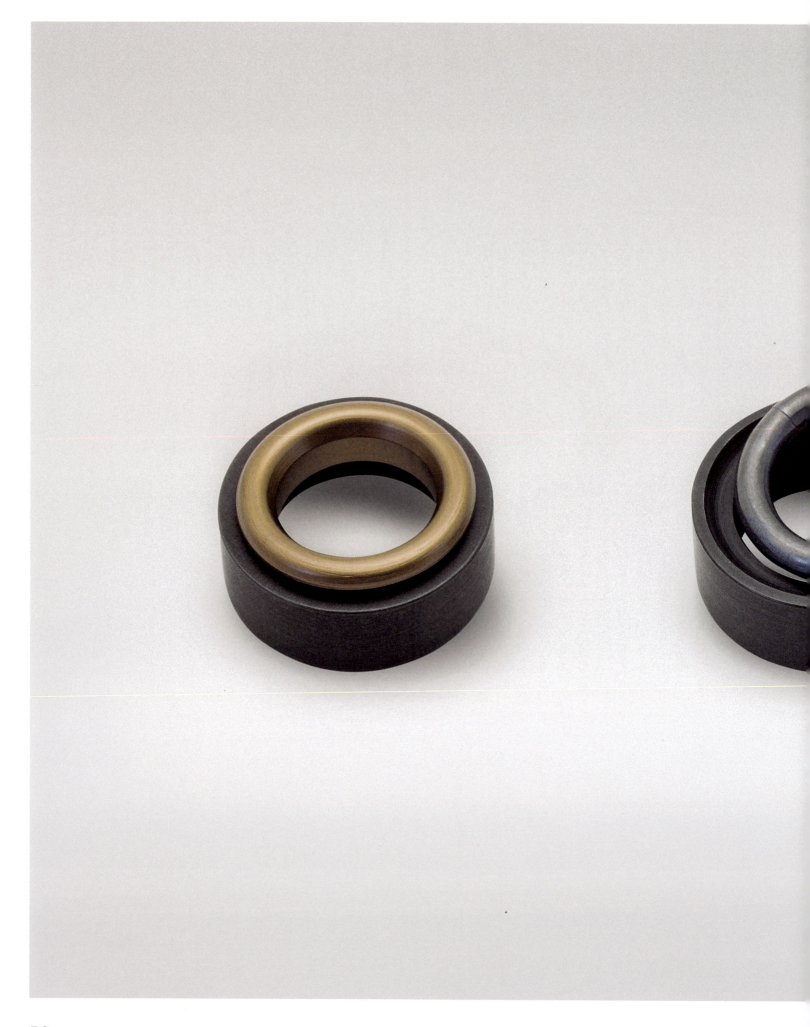

50 "Double Rings", multiples 1989–1990, ebony, anodized aluminium, rusted iron, ø 3×1 to 1.2 cm

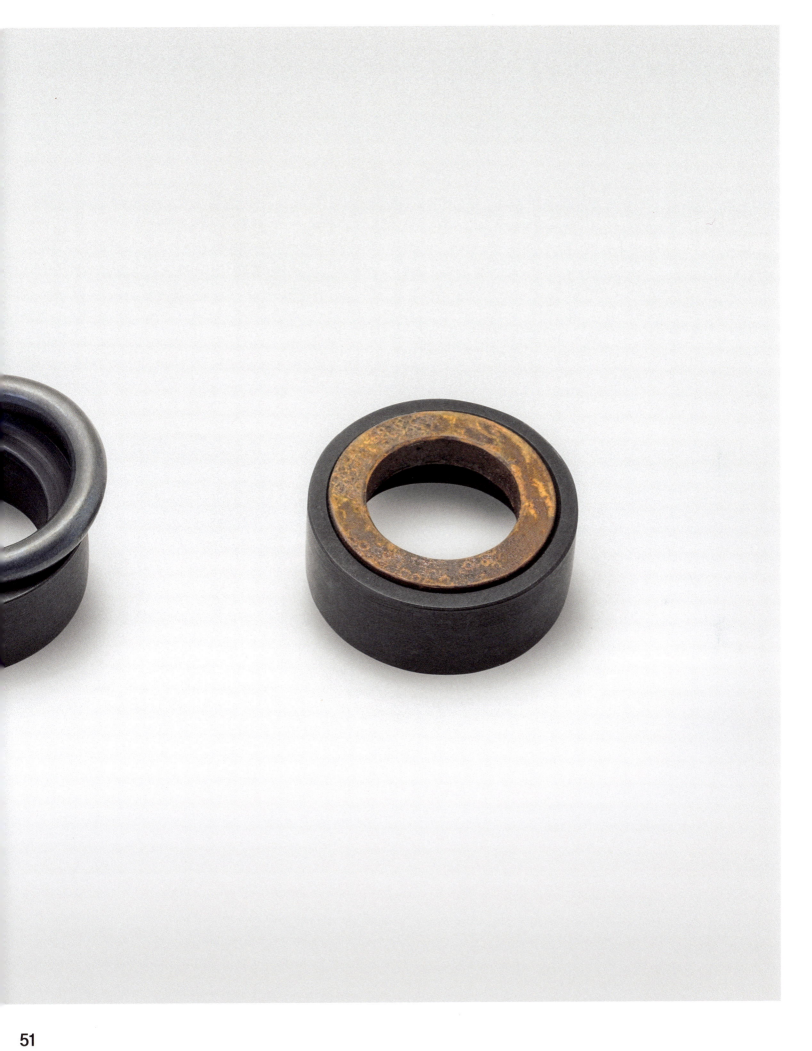

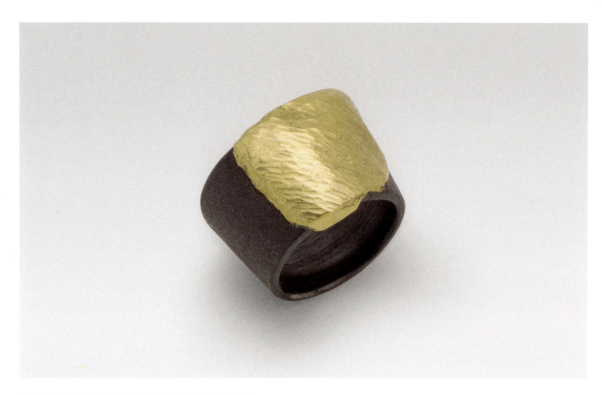

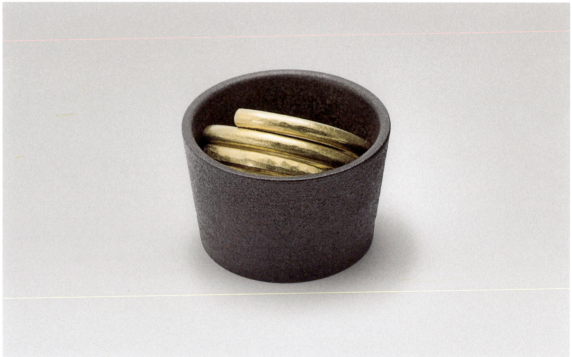

52 Ring, 1999, cast iron, fine gold, ⌀ 2.4×2.6 cm
"Double Ring", 1991, rusted iron, fine gold, ⌀ 2.5×1.6 cm, private collection, Switzerland

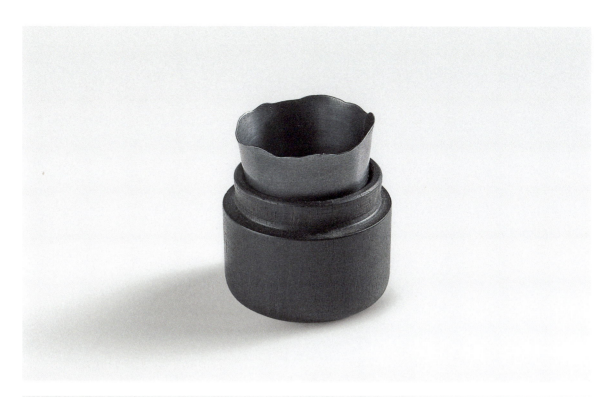

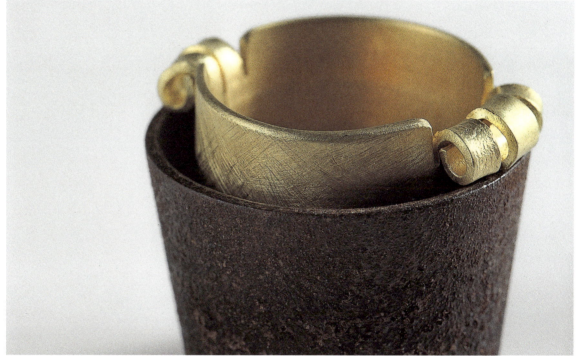

"Double Ring", 1991, ebony, oxidized silver, ⌀ 2.8×3.2 cm, private collection, China
"Double Ring", 1991, rusted iron, fine gold, ⌀ 2.6×2.4 cm, private collection, Switzerland

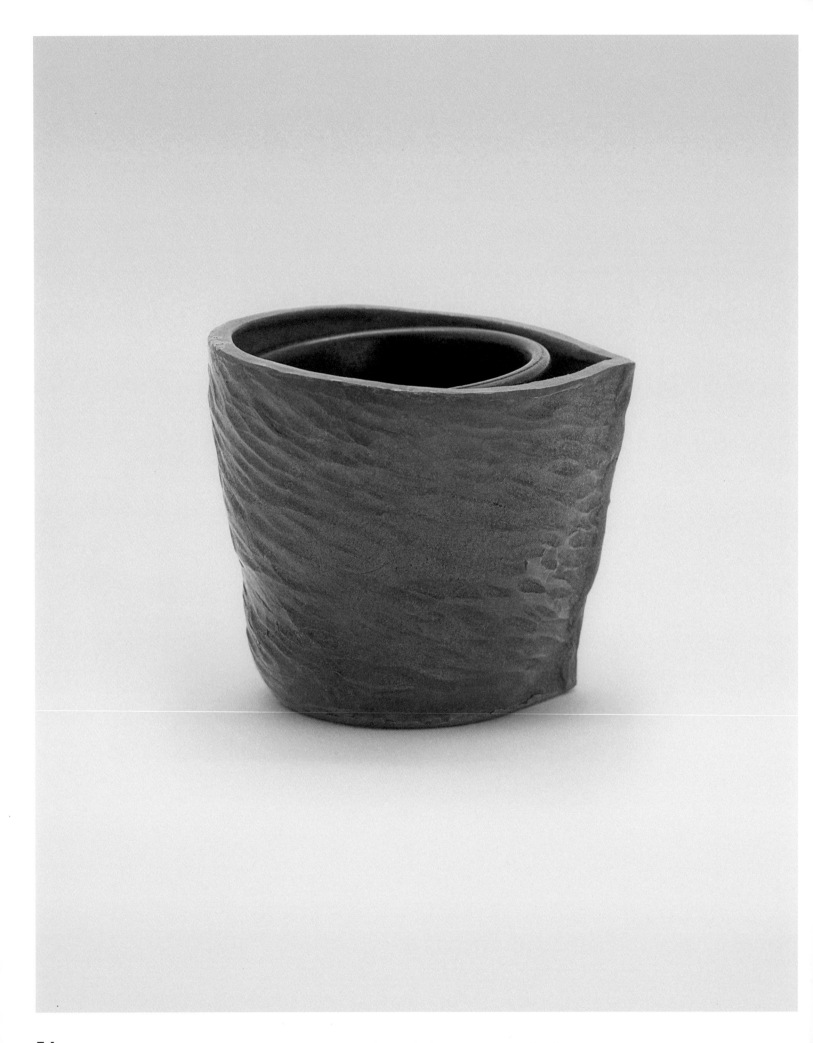

54 "Double Ring", 2005, cast and hammered oxidized silver, ebony, ø 3×3 cm, private collection, France

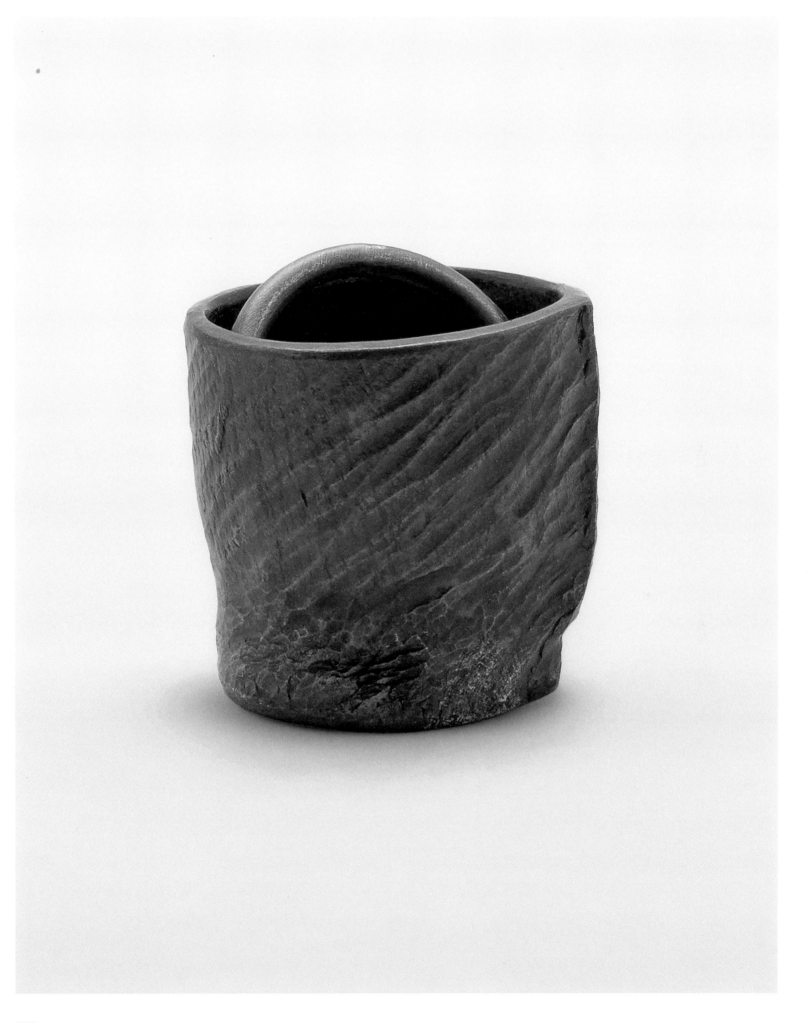

55 "Double Ring", 2020, cast and hammered iron, oxidized silver, ⌀ 2.6 × 2.5 cm

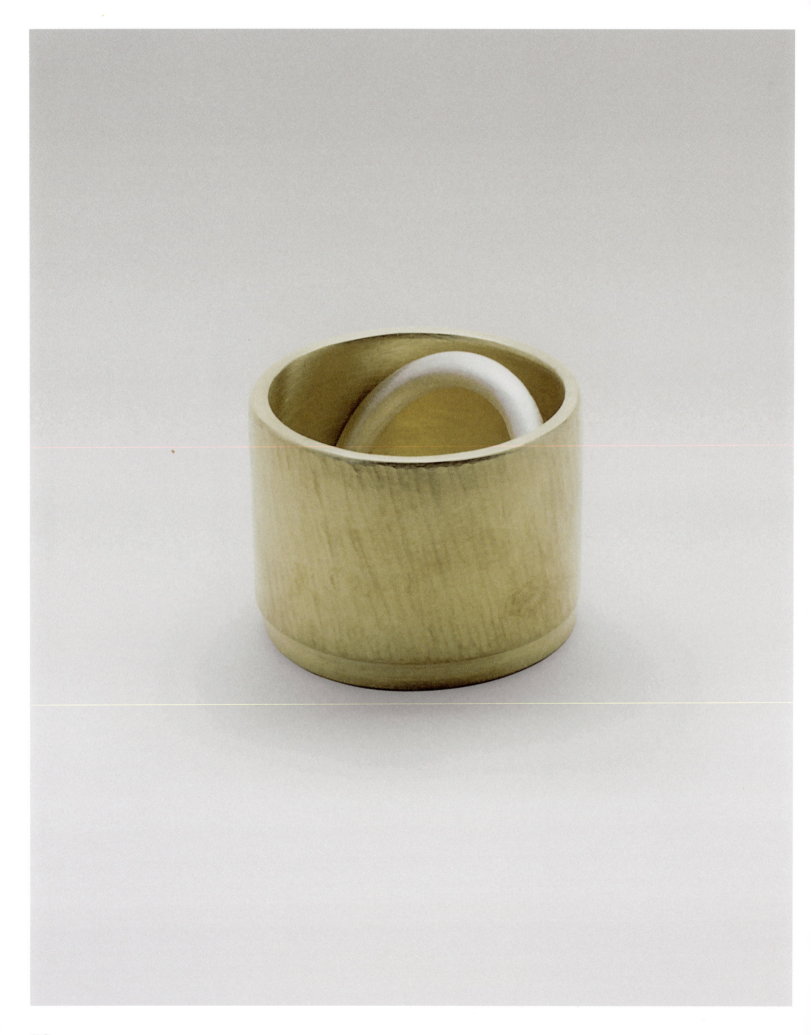

56 "Double Ring", 2015, cast and hammered gold, silver, ⌀ 2.5×1.7 cm, private collection, France

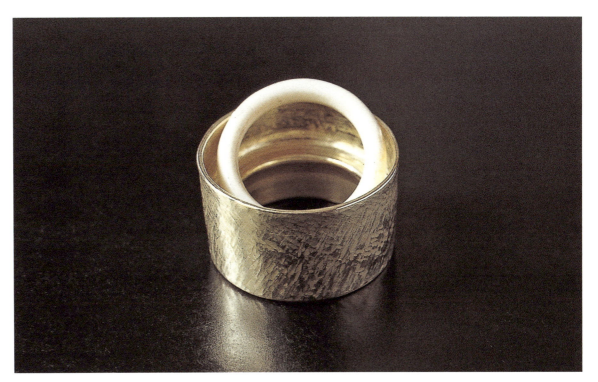

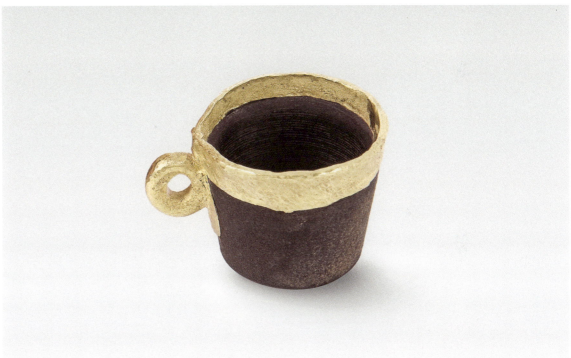

"Double Ring", 2002, cast and hammered gold, bone, ⌀ 2.5×1.5 cm, private collection, Switzerland
Ring, 1999, cast iron, fine gold, ⌀ 2.6×1.9 cm, private collection, France

"Double Ring", 2002, cast and hammered gold, bone, ⌀ 2.4×2.4 cm, private collection, Switzerland

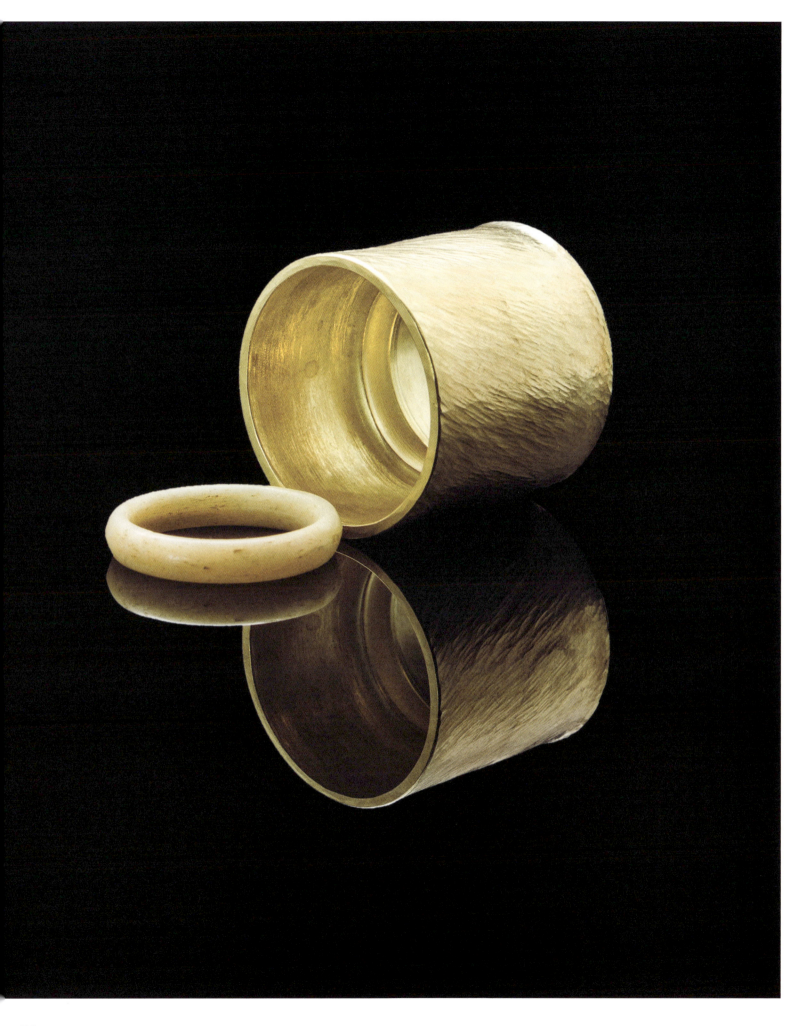

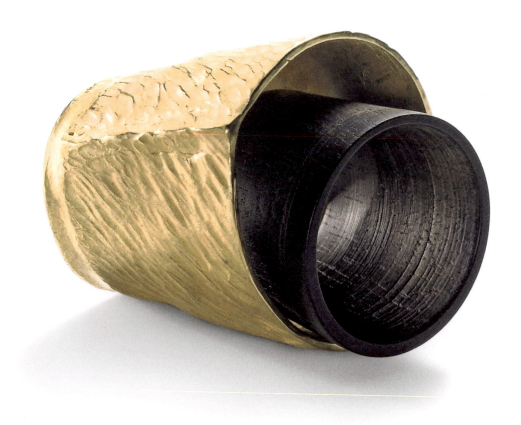

60 "Double Ring", 2005, cast and hammered gold, ebony, ⌀ 3×3.4 cm, collection of the confédération Suisse, deposited at mudac, Lausanne (CH)

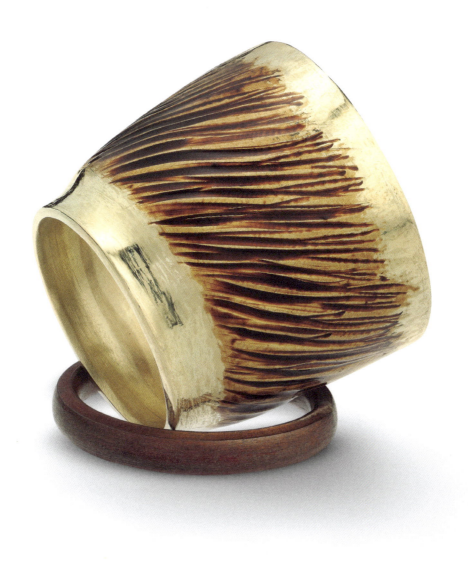

61 "Double Ring", 2018, urushi lacquer on cast and hammered gold, copper, ⌀ 2.7×2.2 cm

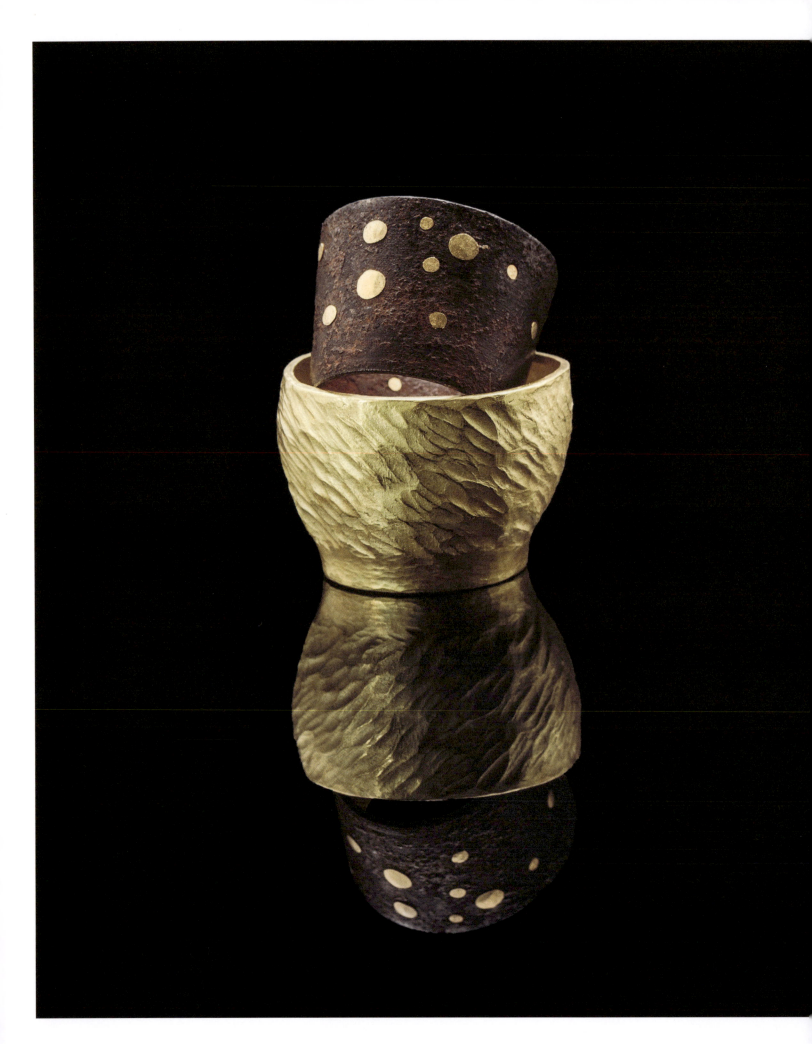

"Double Ring", 2012, cast and hammered gold, rusted iron with gold dots, ø 2.6 × 2.1 cm, private collection, USA

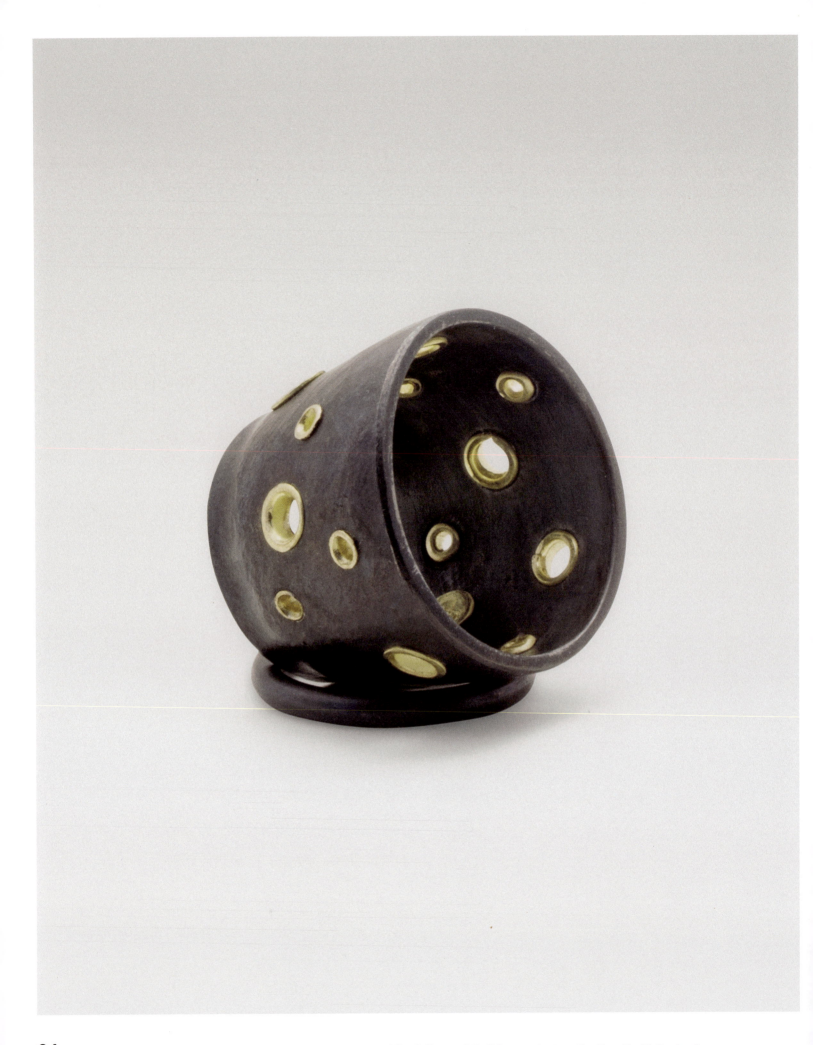

64 "Double Ring", 2020, cast and hammered iron, gold rivets, oxidized silver, ø 2.6×2.5 cm, private collection, the Netherlands

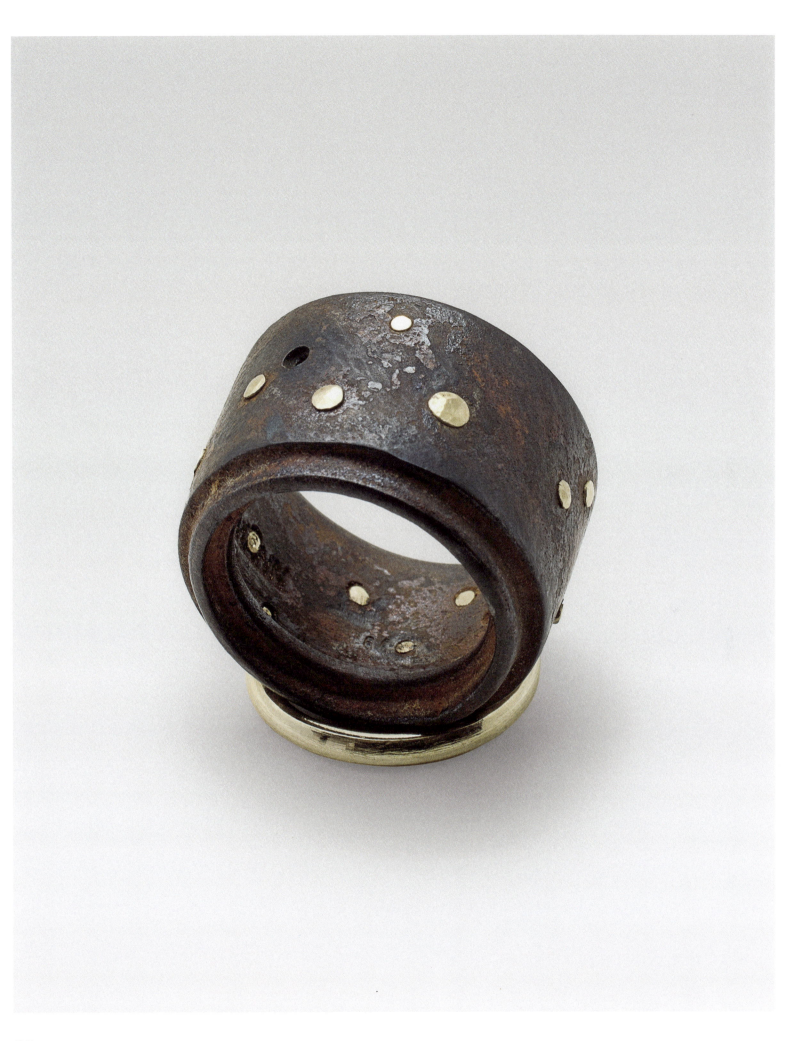

"Double Ring", 2019, rusted cast iron with gold dots, gold, ⌀ 2.55×1.65 cm

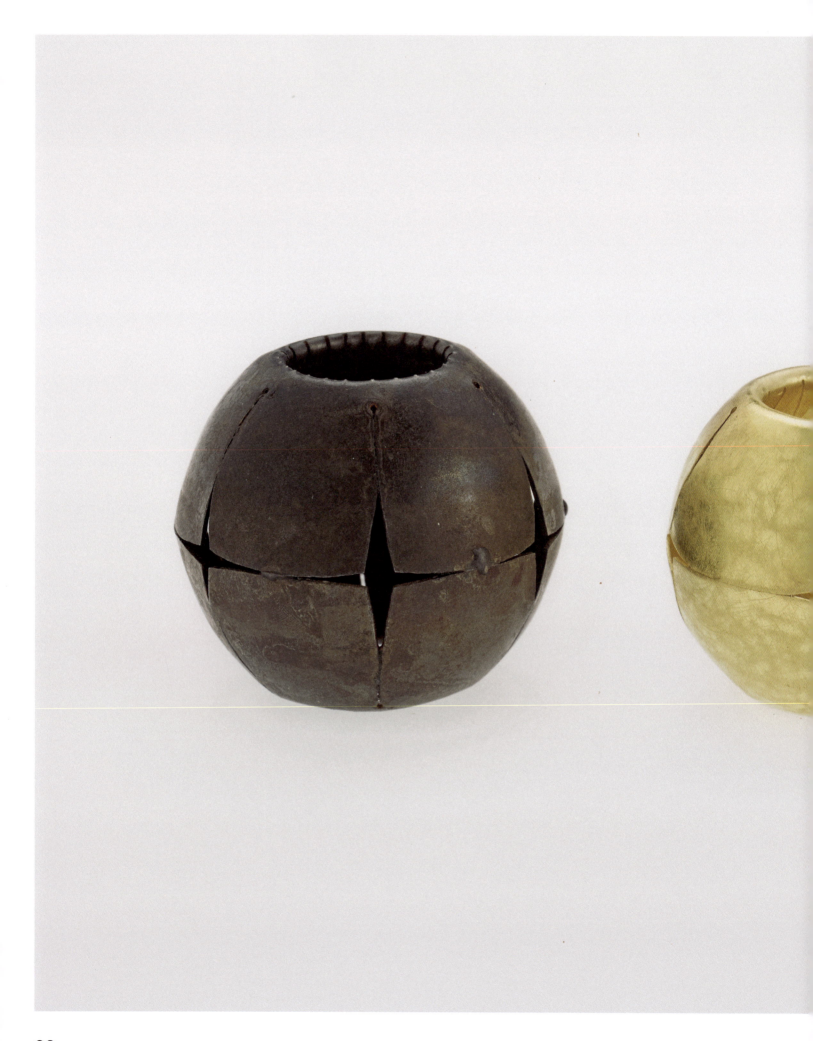

66 "Sphere", 3 rings, 1993, hammered iron, gold, silver, ø 3.3×3 cm, collection Confédération Suisse, deposited at mudac, Lausanne (CH)

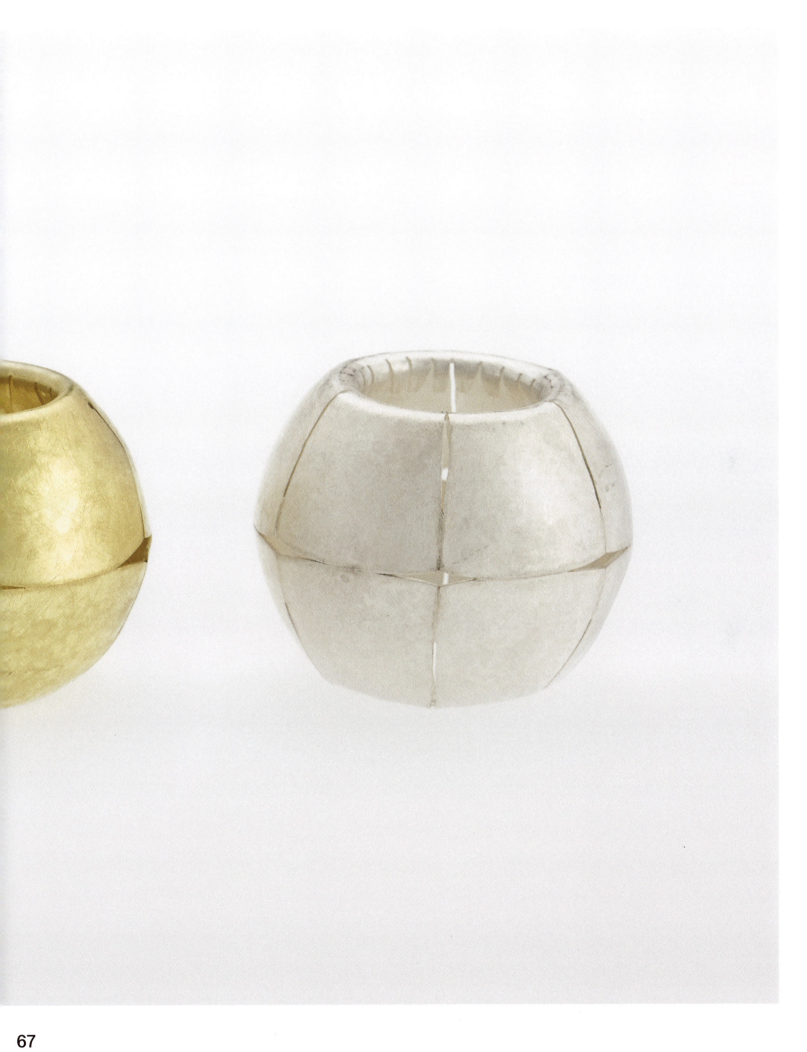

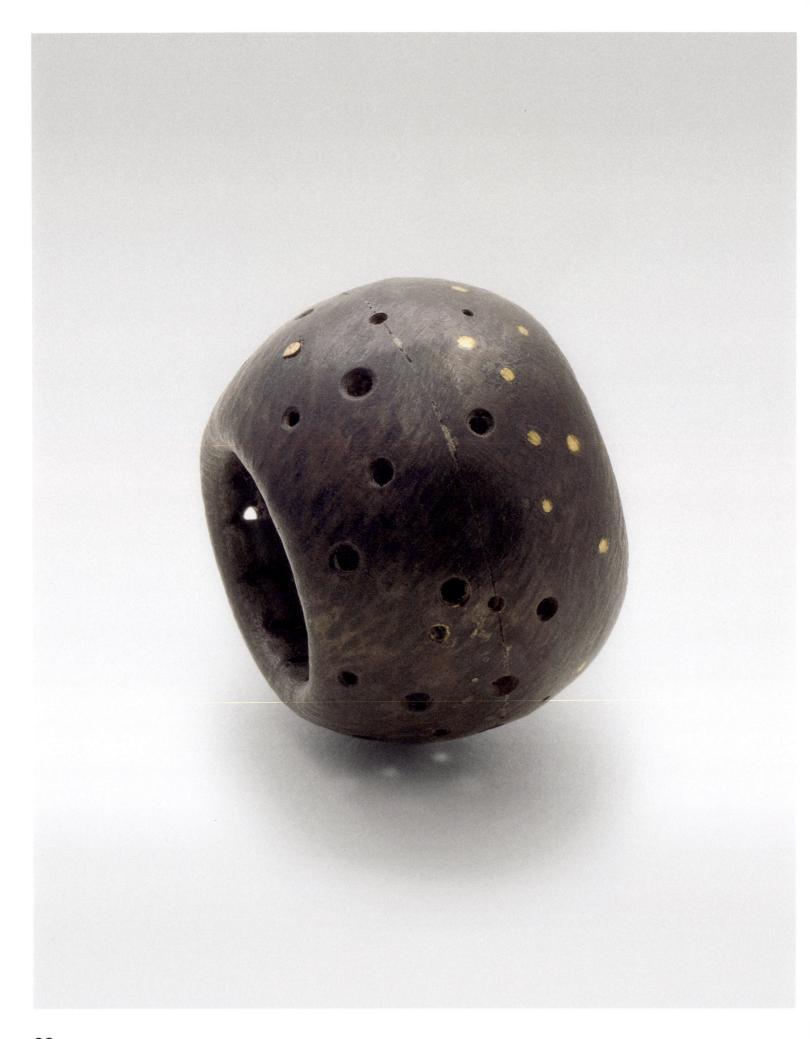

68 "Sphere", ring, 2015, hammered iron with gold dots, ⌀ 3.2 × 2.5 cm

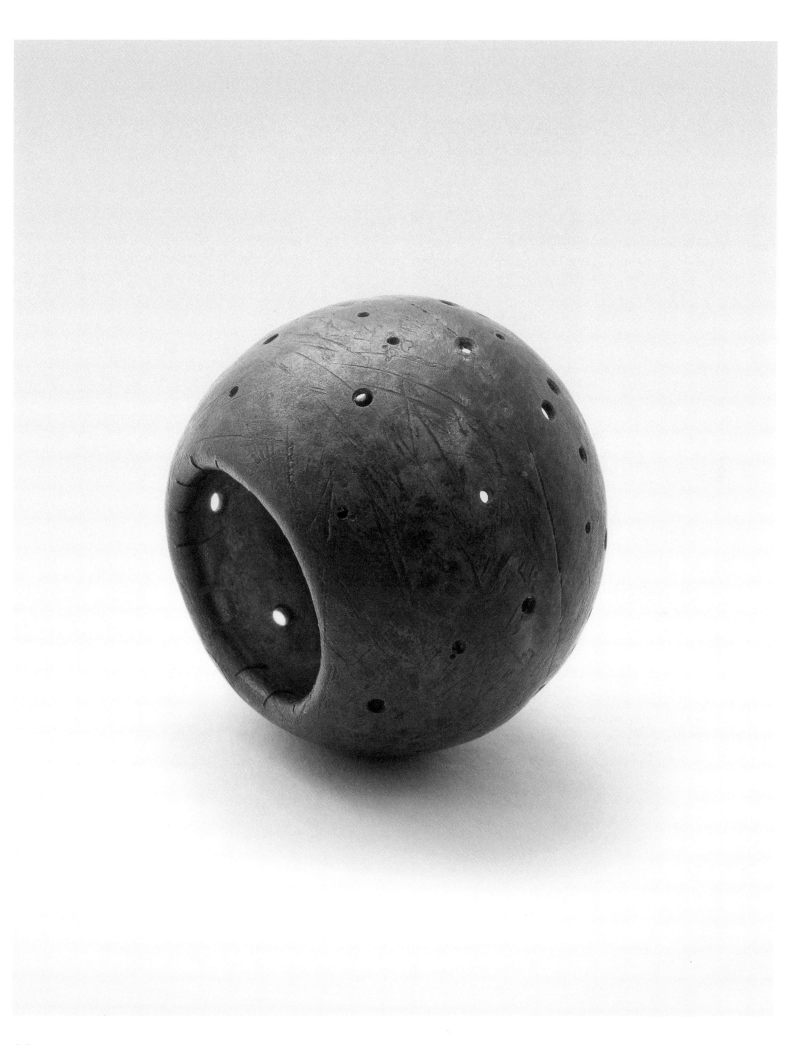

"Sphere", ring, 2015, hammered iron, ⌀ 3.2×2.5 cm

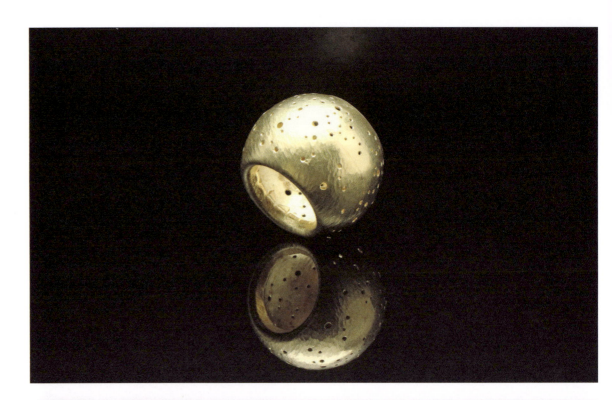
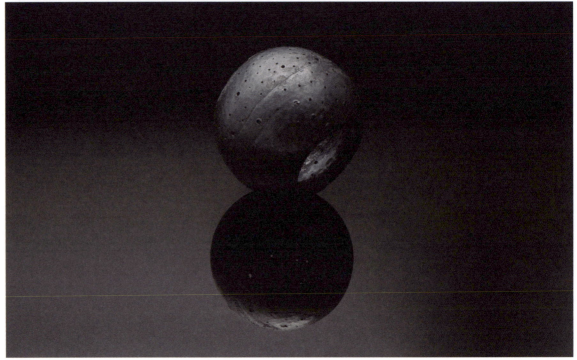

"Sphere", ring, 2009, hammered gold, ⌀ 3×2.8 cm, private collection, India
"Sphere", ring, 2009, hammered iron, ⌀ 3.3×3 cm

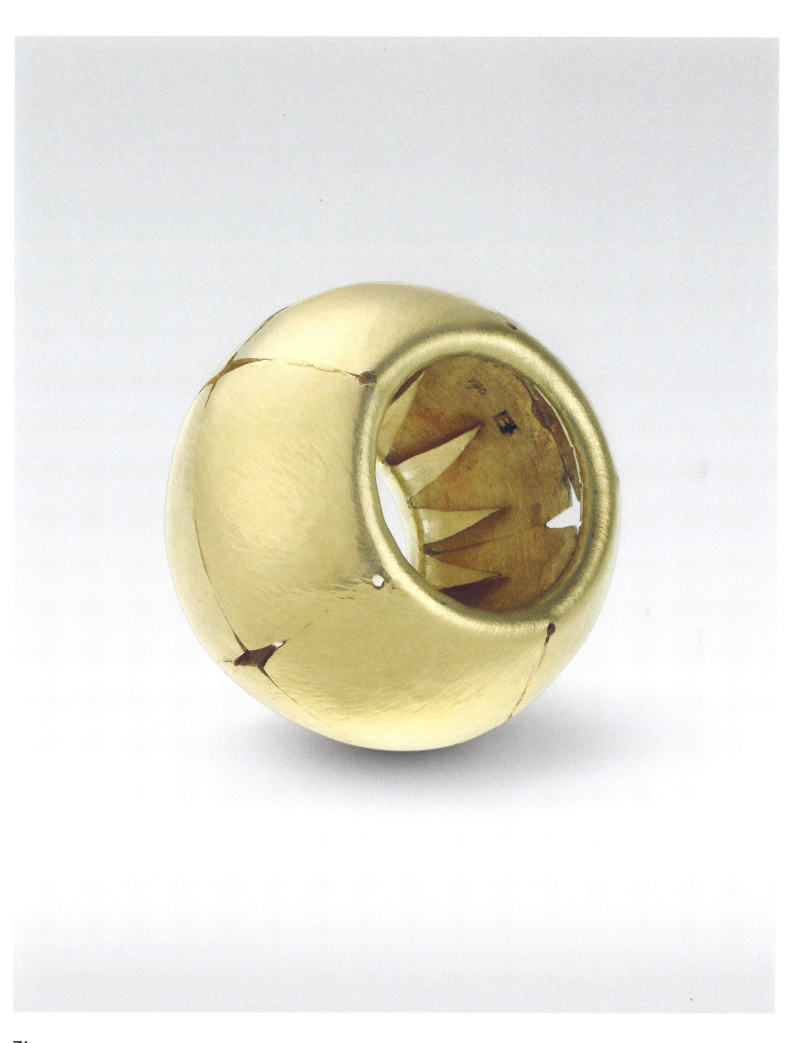

71 "Sphere", ring, 1993, hammered gold, ø 3.3×3 cm, private collection, Switzerland

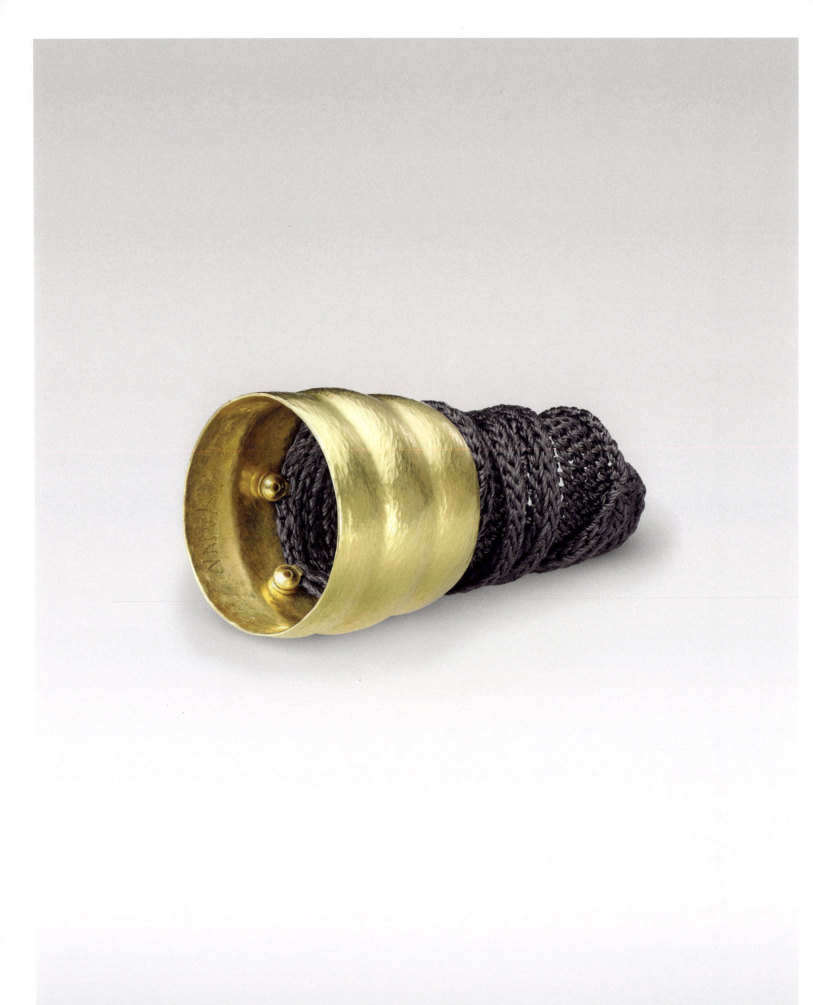

72 "Bell", ring, 1995, hammered gold, knitted silk, ⌀ 2.7×5.5 cm, private collection, Switzerland

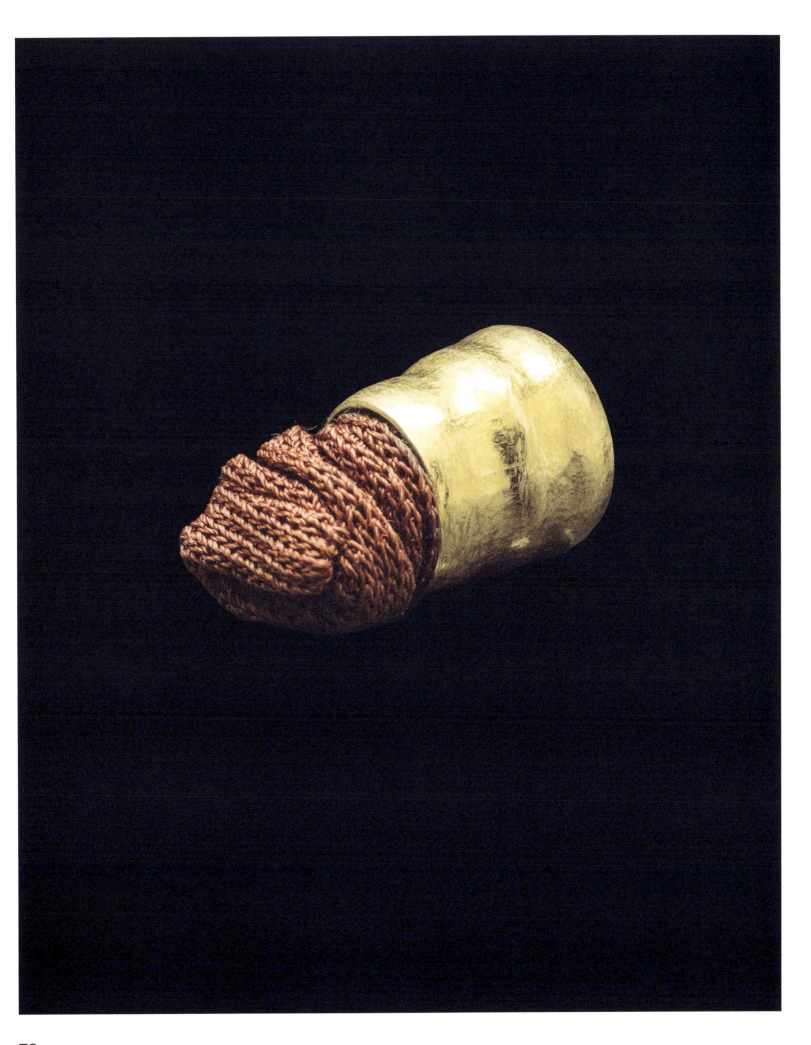

"Bell", ring, 1999, hammered gold, knitted silk, ⌀ 2.8×5 cm

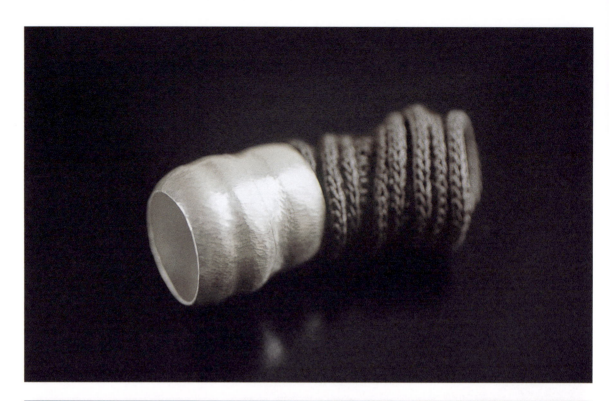
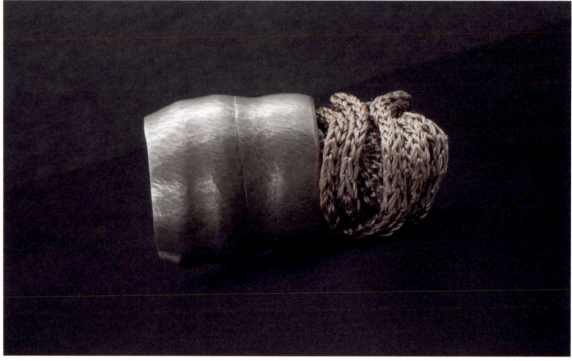

"Bell", ring, 1996, hammered silver, knitted cotton, ⌀ 3×5.5 cm, private collection, Switzerland
"Bell", ring, 1999, hammered oxidized silver, knitted silk, ⌀ 2.8×5 cm

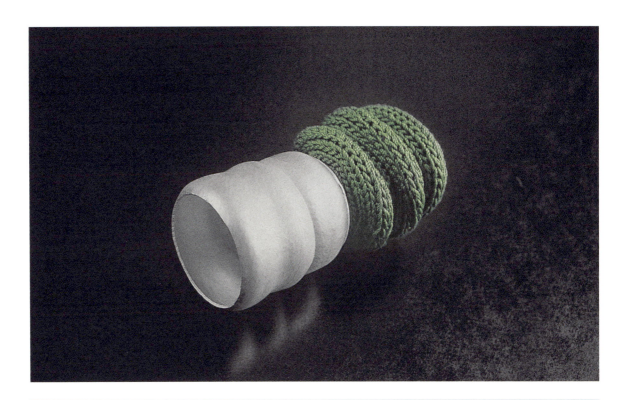
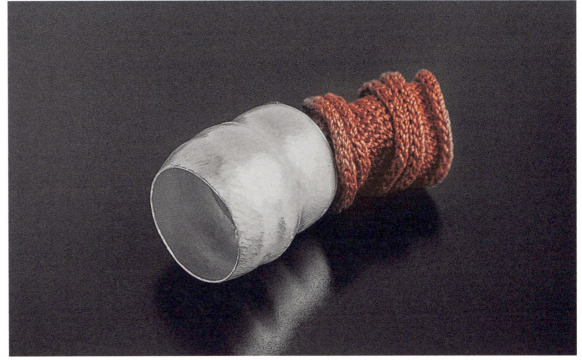

"Bell", ring, 1996, hammered silver, knitted silk, ⌀ 3×5.5 cm, private collection, Switzerland
"Bell", ring, 1996, hammered silver, knitted silk, ⌀ 2.8×5.5 cm, private collection, Switzerland

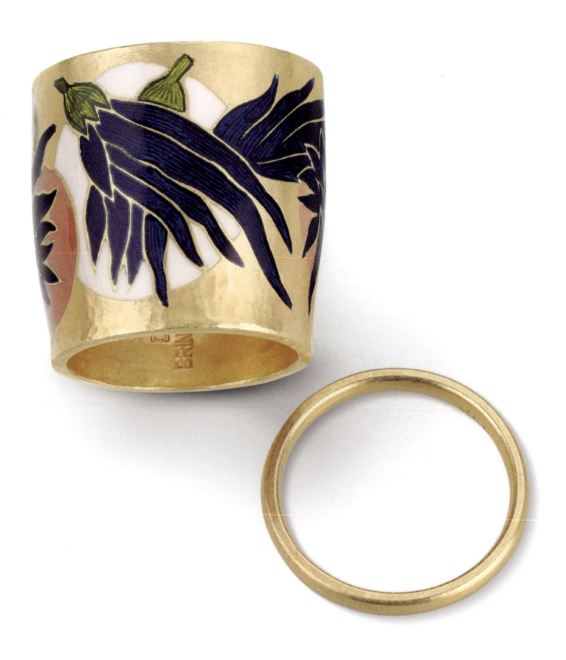

76 "Fragments of Flowers", Double Ring, 2014, enamel on gold, ⌀ 2.2×1.5 cm, private collection, Switzerland

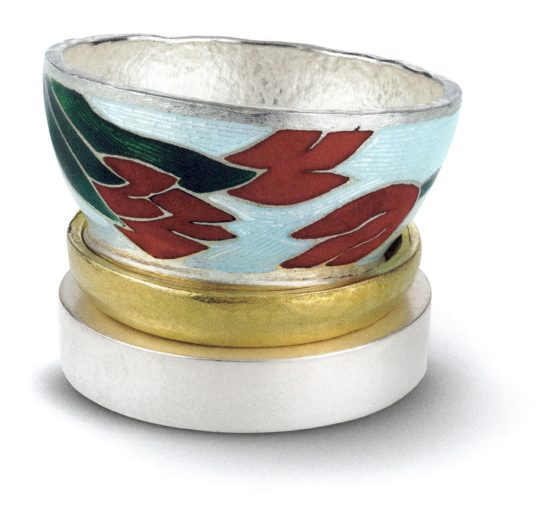

77 "Fragments of Flowers", triple ring, 2012, silver, fine gold, enamel on fine silver, ⌀ 2.8× 2 cm

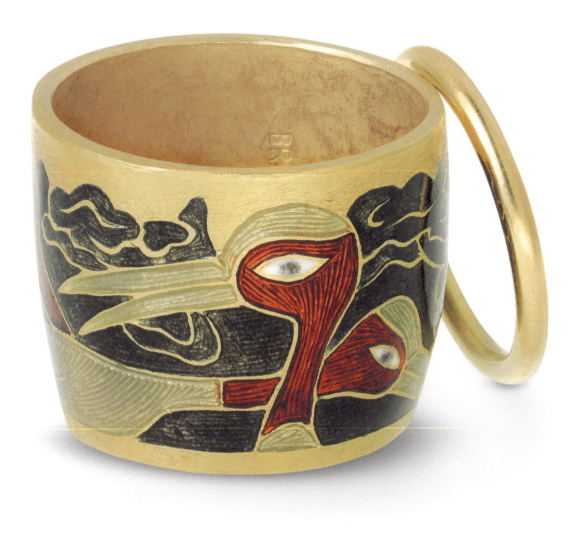

78 "Fragments of Birds", Double Ring, 2014, enamel on gold, ⌀ 2.4×1.9 cm

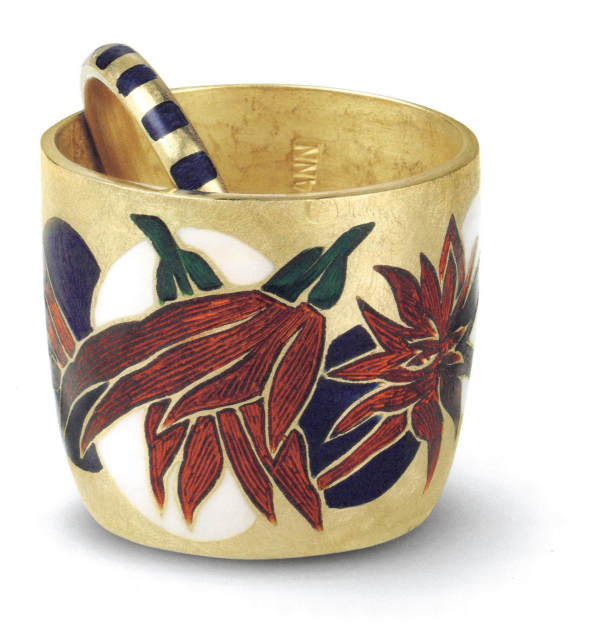

79 "Fragments of Flowers", Double Ring, 2014, enamel on gold, ⌀ 2.6×2.2 cm

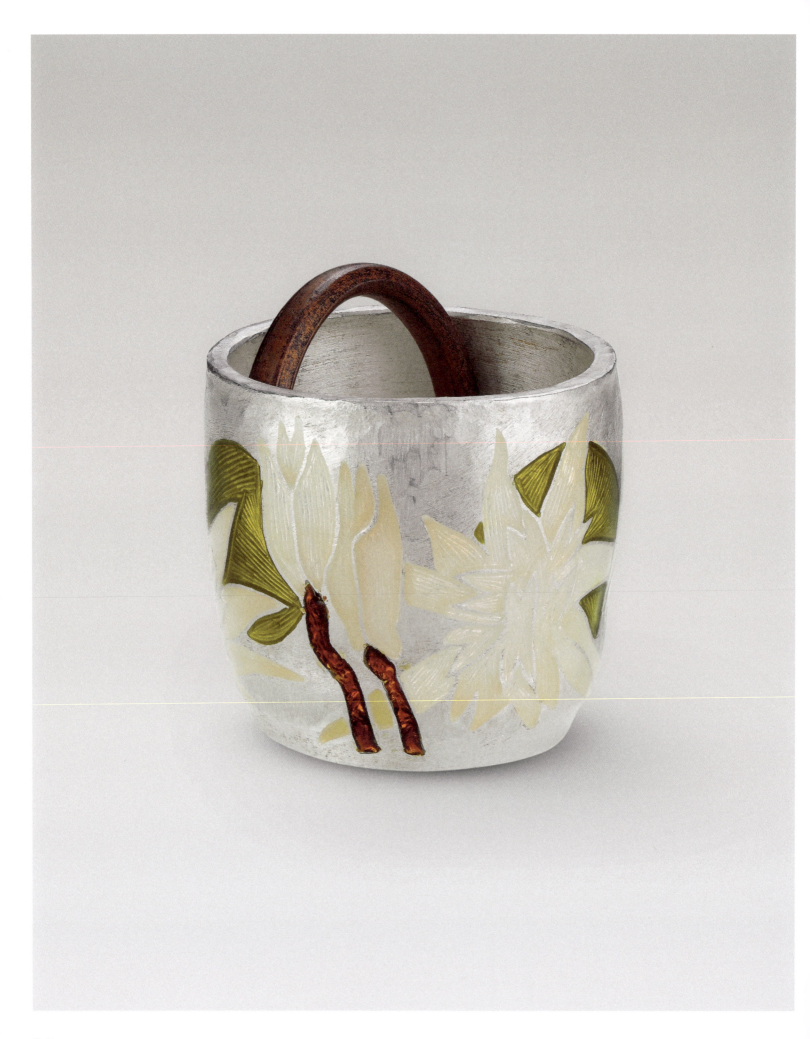

80 "Fragments of Flowers", Double Ring, 2014, enamel on fine silver, copper, ⌀ 2.6×2.4 cm, private collection, Switzerland

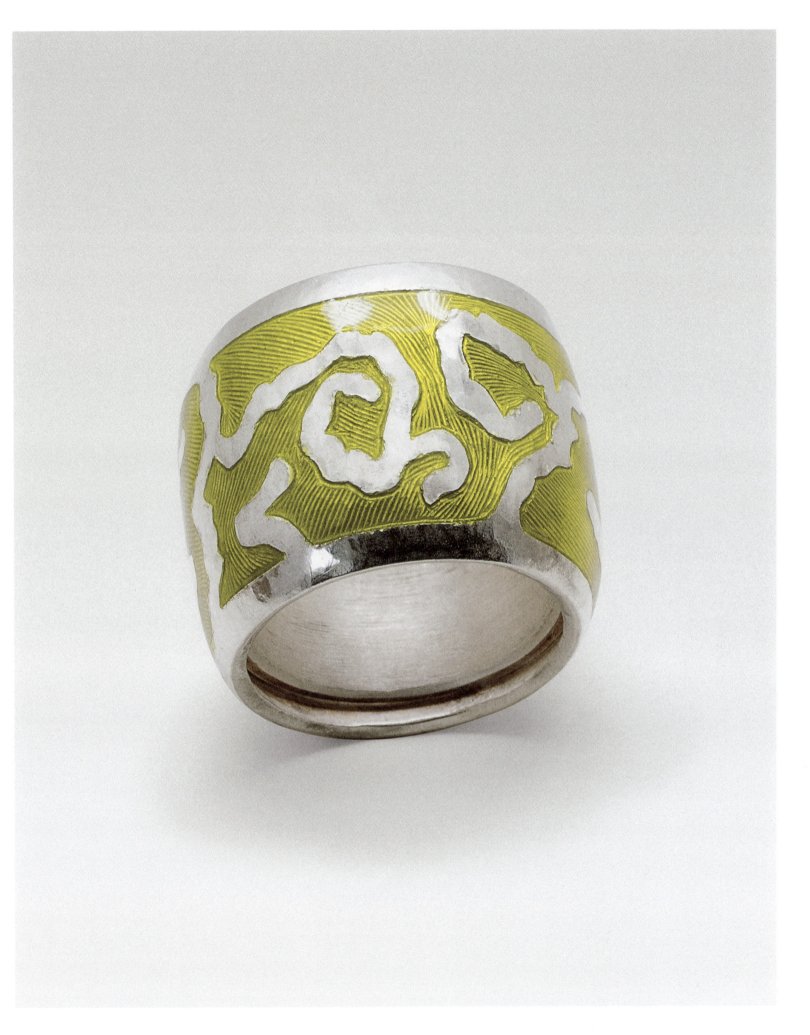

81 Ring, 2011, enamel on fine silver, ⌀ 2.6×1.7 cm, private collection, India

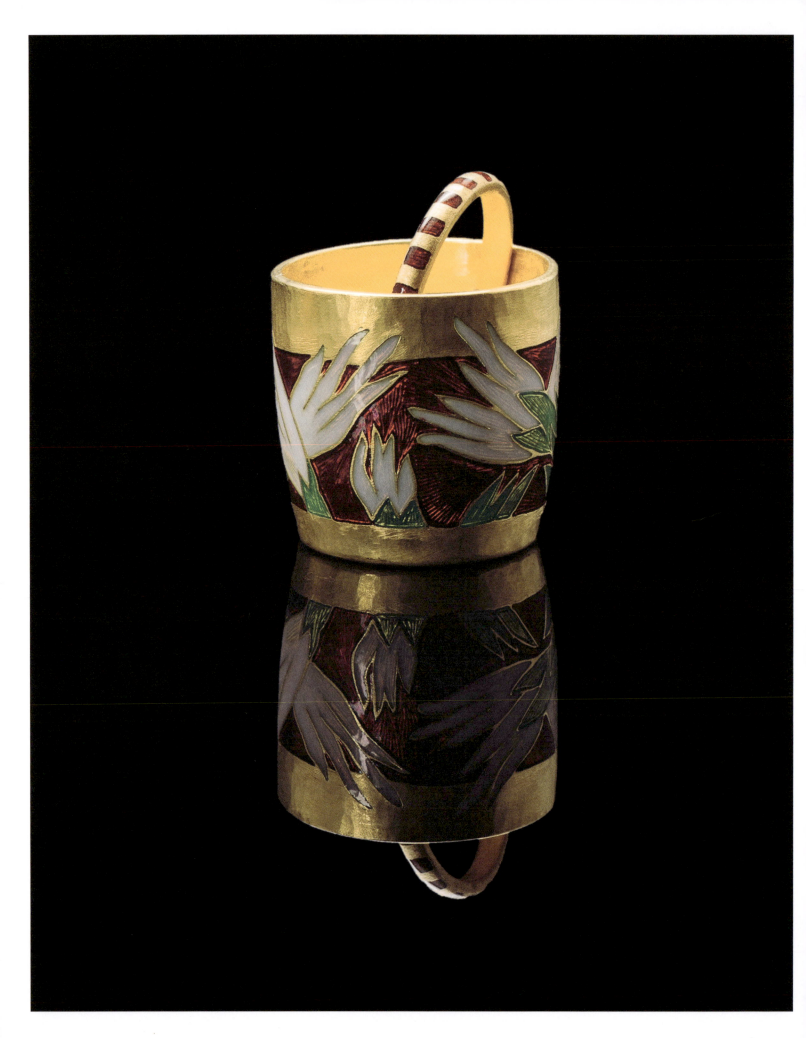

82 "Fragments of Flowers", Double Ring, 2014, enamel on gold, ⌀ 2.2×1.5 cm, private collection, Switzerland

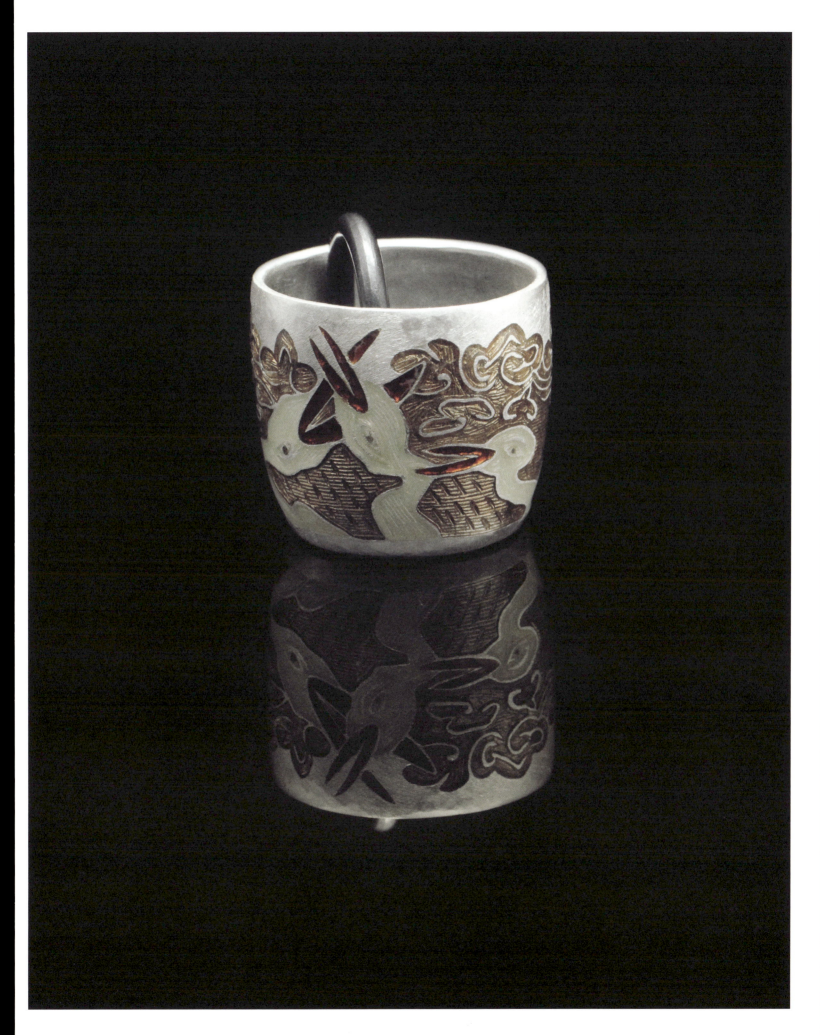

"Fragments of Birds", Double Ring, 2014, enamel on fine silver, oxidized silver, ø 2.9× 2.4 cm, private collection, India

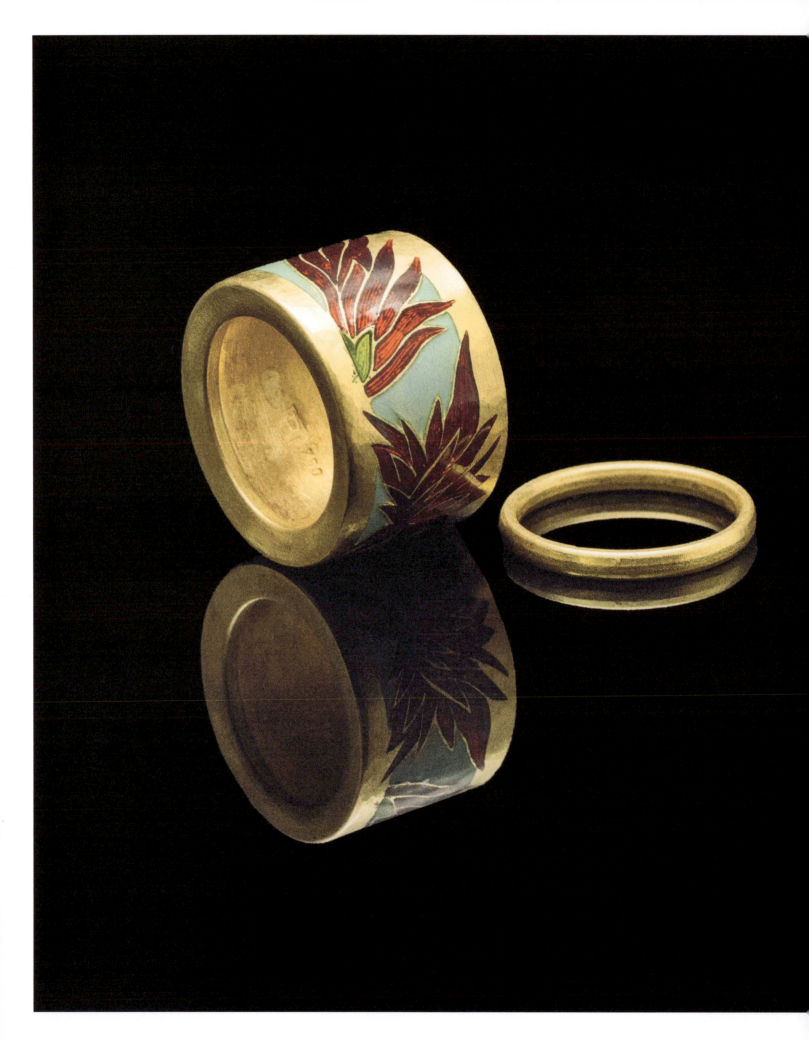

84 "Fragments of Flowers", Double Ring, 2014, enamel on gold, ø 2.2×1.5 cm, private collection, Switzerland

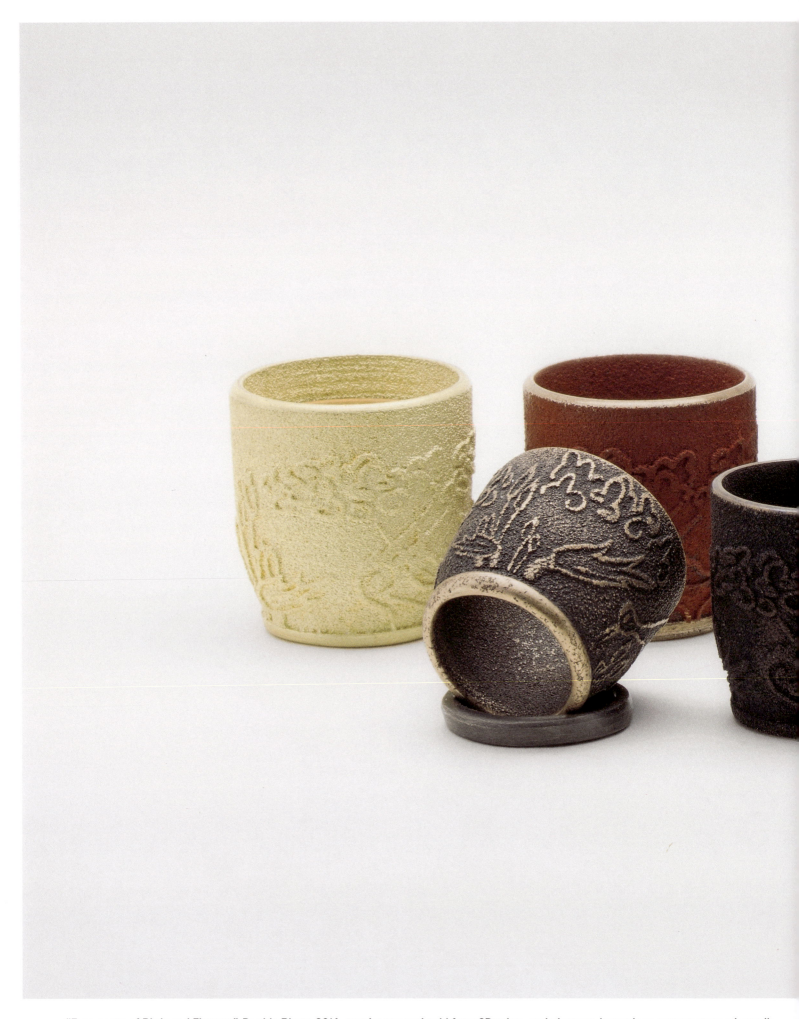

"Fragments of Birds and Flowers", Double Rings, 2014, cast bronze and gold from 3D prints, red pigment, inner rings copper or wood, small: ⌀ 2.6×2.6 cm, large: ⌀ 2.9×3 cm

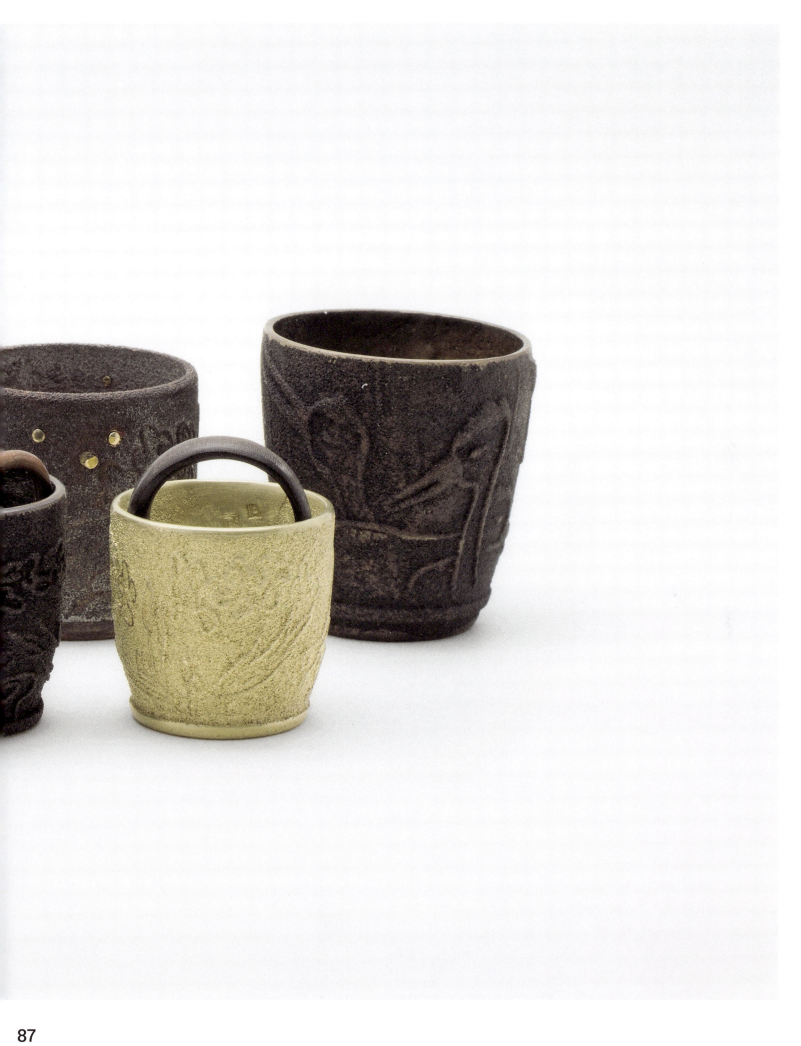

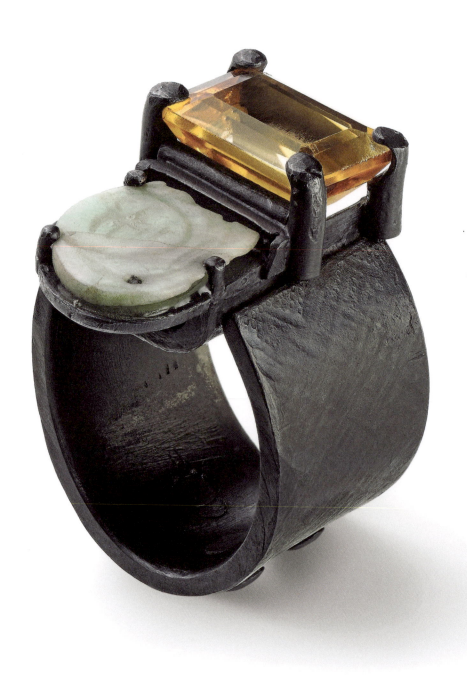

88 Ring, 2019, hammered iron, oxidized silver, vintage jade, citrine, 2.2×3×2.5 cm

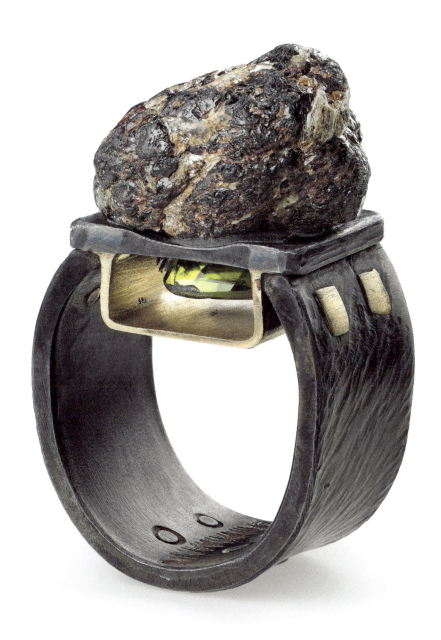

89 Ring, 2018, hammered iron, oxidized silver, gold, peridot, rough ruby cristal, 2.3×3.9×1.8 cm

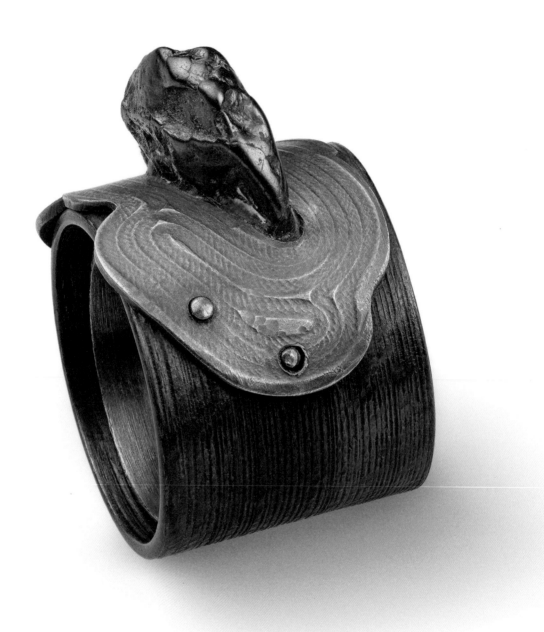

90 Ring, 2019, iron, oxidized silver, meteorite, 2.5×3.4×2 cm

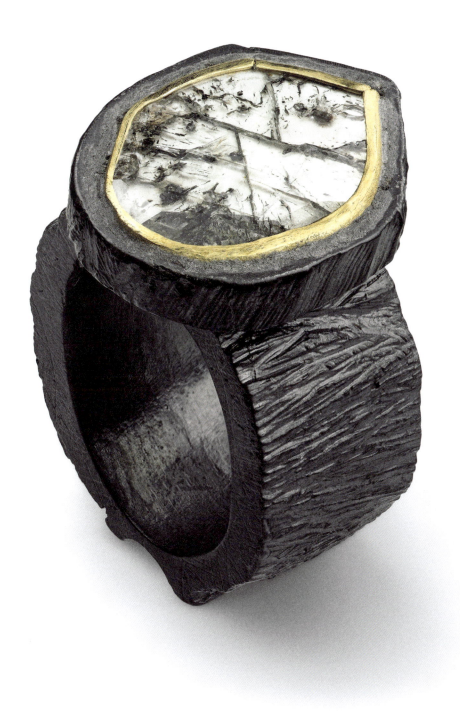

91 Ring, 2022, cast iron, polki diamond set in fine gold, 2.8×3.6×2.8 cm

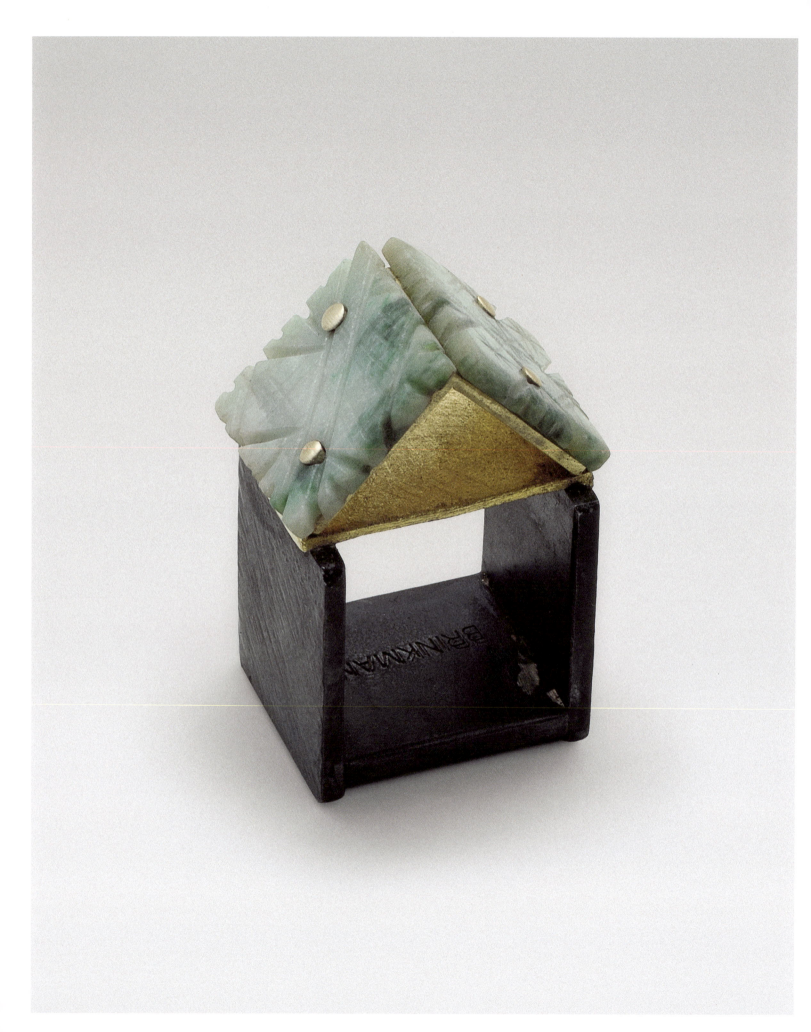

92 Ring, 2020, iron, fine gold, vintage jade, 2.2 × 2.7 × 2.5 cm, private collection, the Netherlands

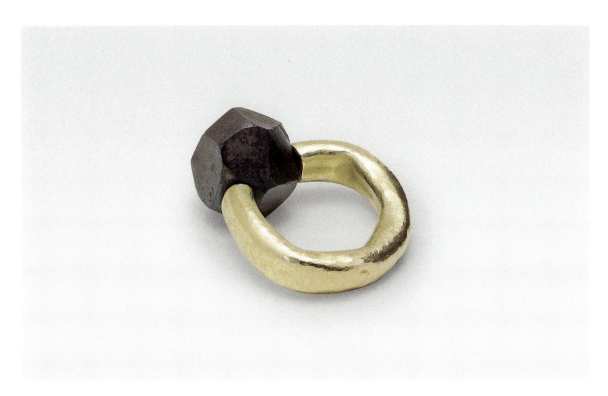

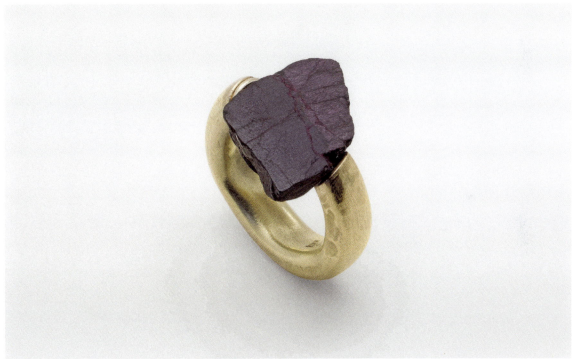

Ring, 2015, gold, limonite, ⌀ 2.7×3.4 cm, private collection, USA
Ring, 2016, cast rosé gold, sugilite, ⌀ 2.7×2.6×1.8 cm, private collection, Switzerland

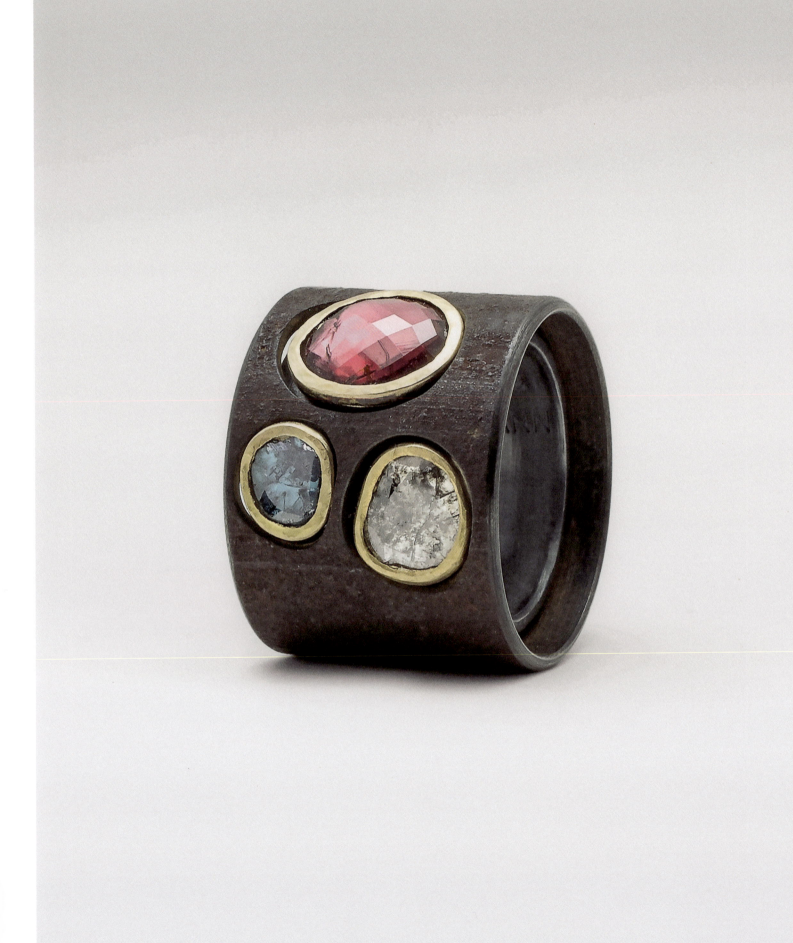

94 Ring, 2015, rusted iron, oxidized silver, vintage tourmaline, blue polki diamond, polki diamond, fine gold, ⌀ 2.53×2 cm, private collection (NL)

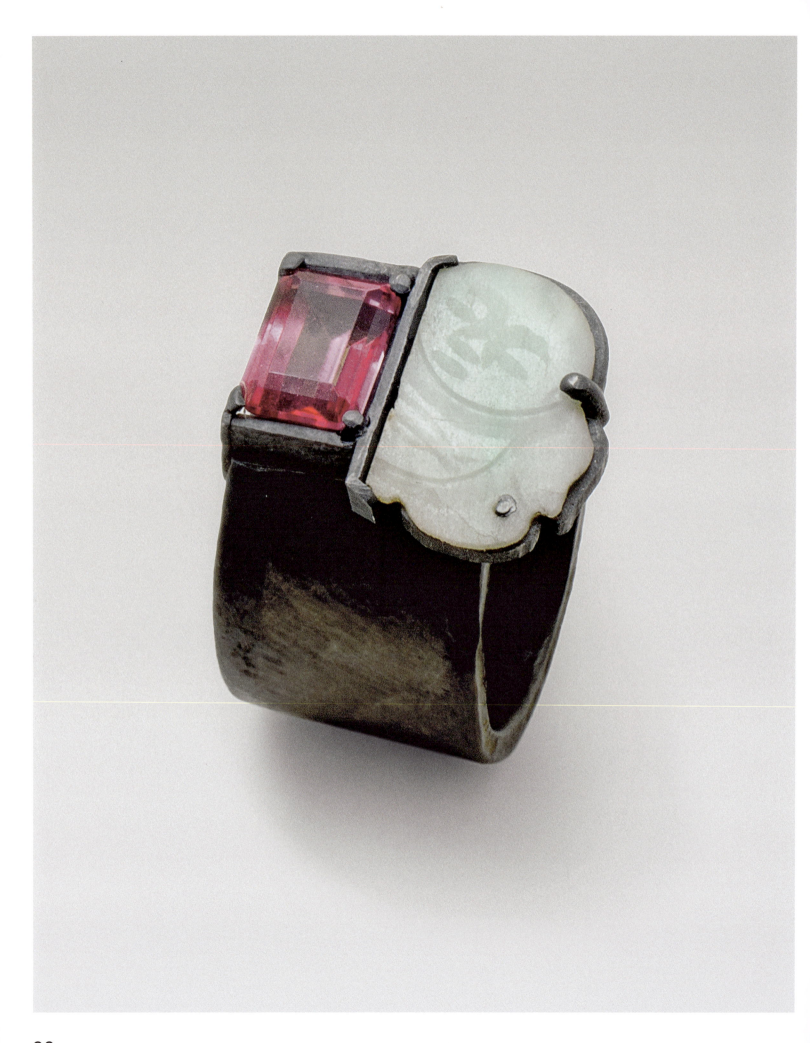

Ring, 2019, hammered iron, oxidized silver, vintage jade, topaz, 2.2×2.7×2.5 cm, private collection, Switzerland

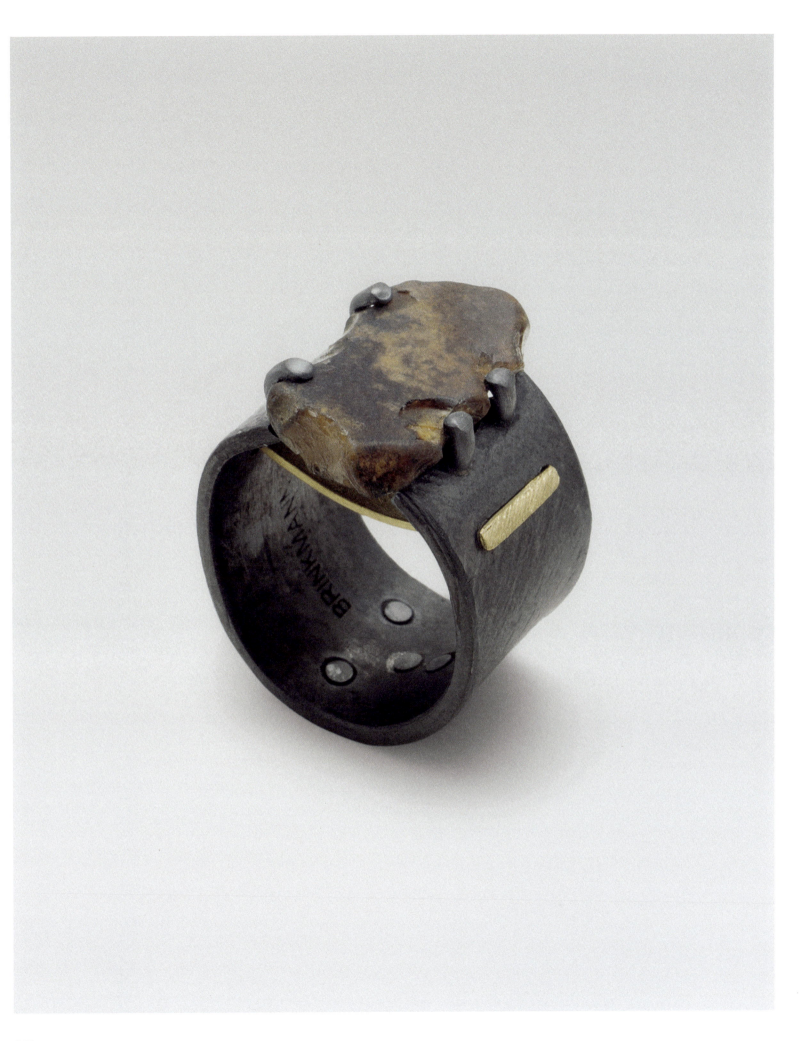
97 Ring, 2020, hammered iron, gold, oxidized silver, silex, 2.6×3.2×2.5 cm

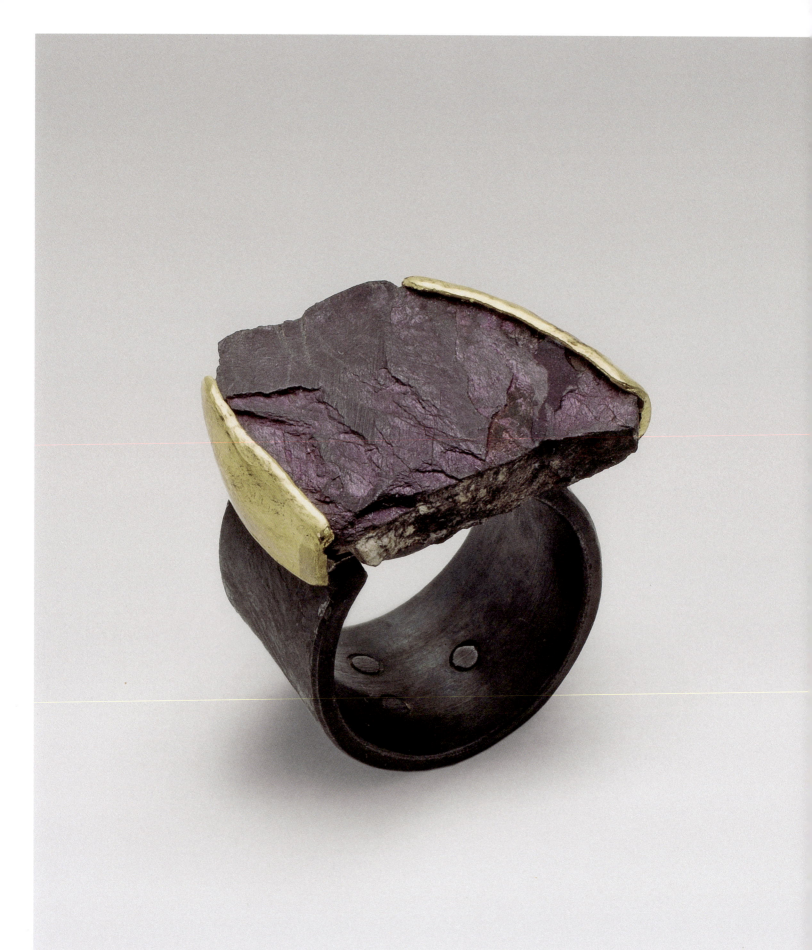

98 Ring, 2019, hammered iron, oxidized silver, sugilite, fine gold, 2.2×2.8×1.9 cm, private collection, the Netherlands

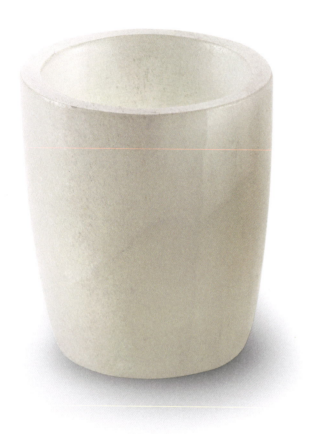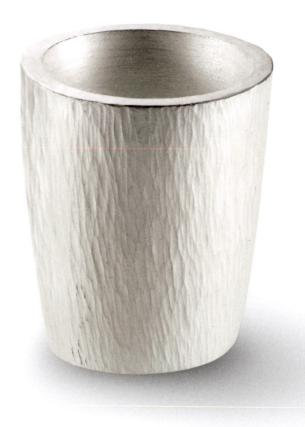

"Vases", a pair of rings, 1994, alabaster: ⌀ 2.8×3.4 cm, fine silver: ⌀ 3×3.4 cm, private collection, Switzerland

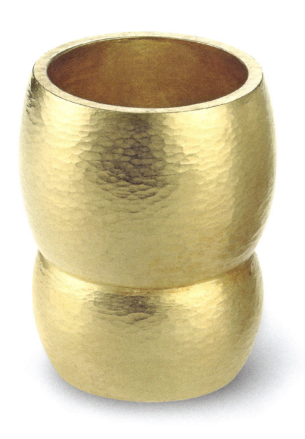 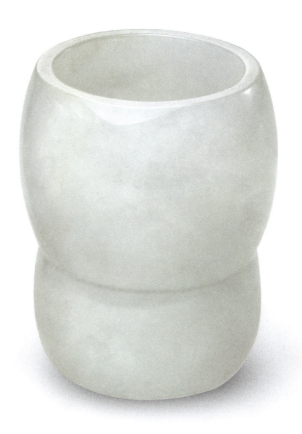

101 "Vases", a pair of rings, 1994, gold: ⌀ 3×3.4 cm, jade: ⌀ 2.8×3.4 cm

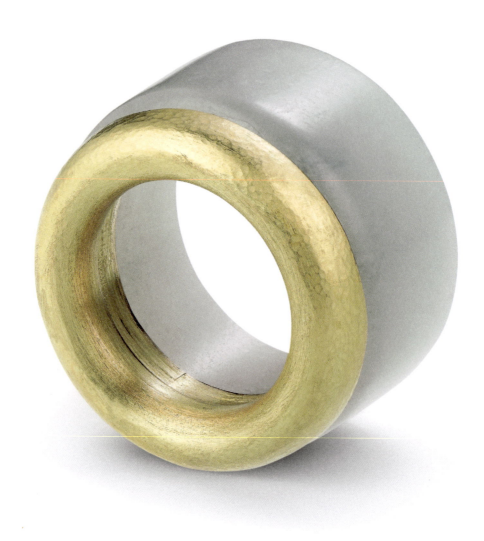

102 Ring, 2021, jadeite, gold, ⌀ 2.8×2.7 cm, private collection, Switzerland

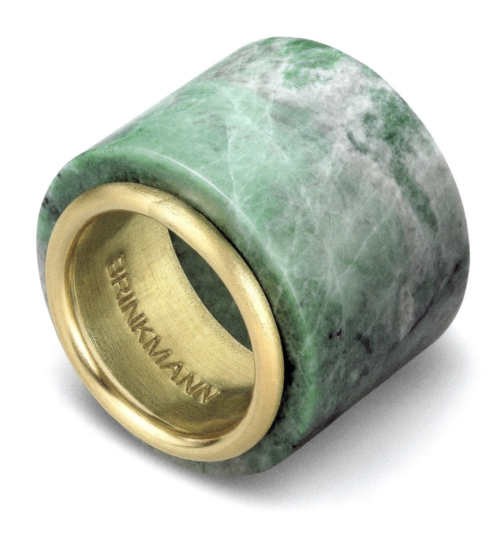

103 Ring, 2022, jadeite, gold, ⌀ 2.55×2.05 cm, private collection, Switzerland

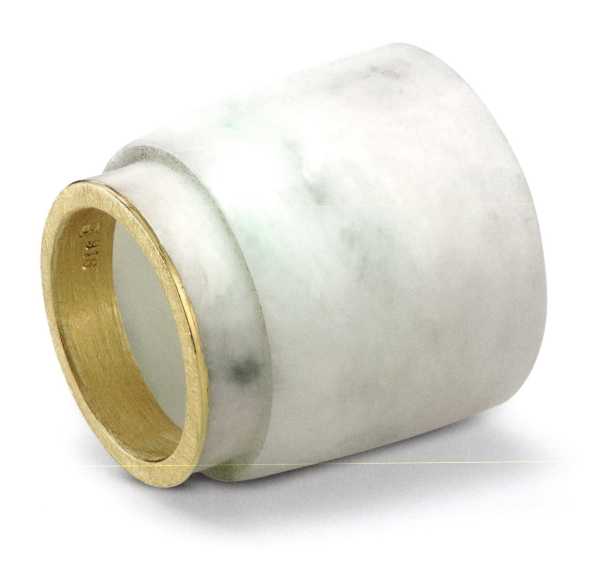

104 Ring, 2022, jadeite, gold, ⌀ 2.8 × 2.85 cm

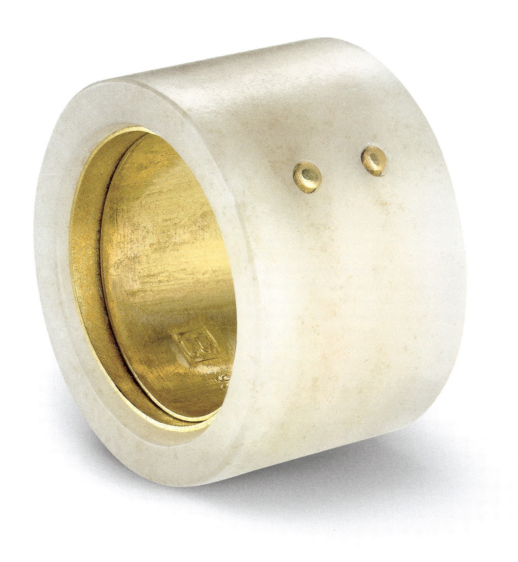

105 Ring, 2018, Hetian jade, fine gold, ⌀ 2.55×1.65 cm

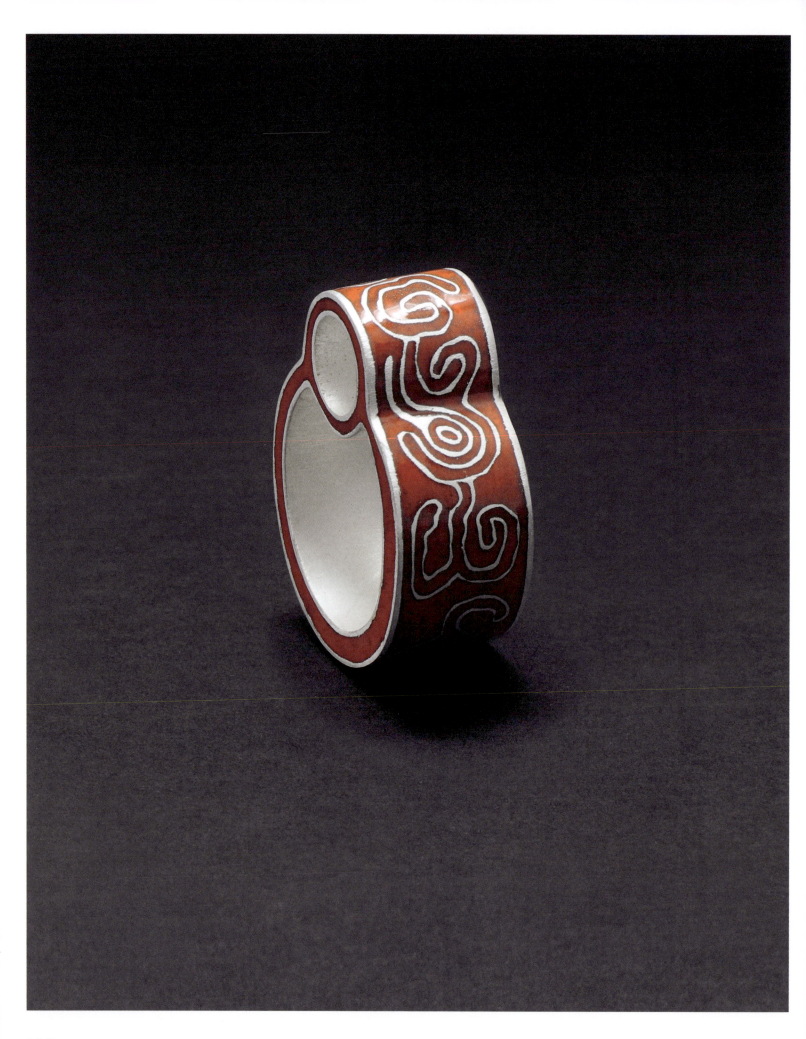
106 "Infini", ring, 2011, enamel on fine silver, 2.6 × 3.3 × 1.3 cm, private collection, Switzerland

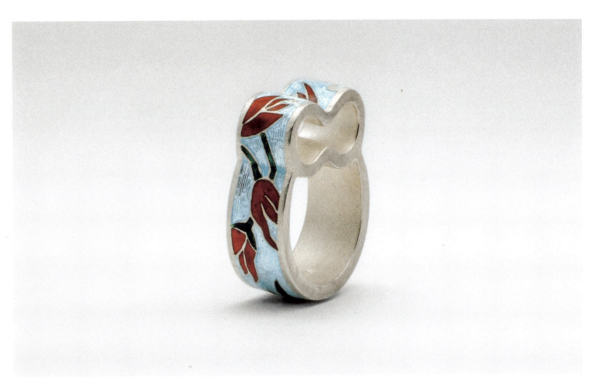

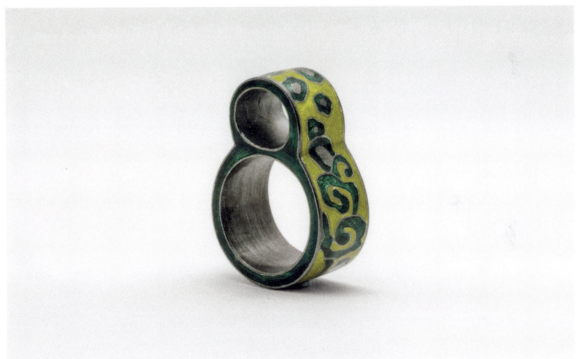

"Infini", ring, 2011, enamel on fine silver, 2.6×3.3×1.3 cm, private collection, Switzerland
"Infini", ring, 2011, enamel on fine silver, 2.4×3.2×1.2 cm, private collection, Switzerland

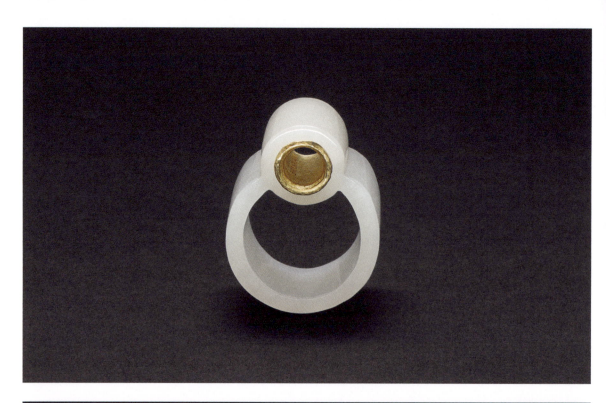

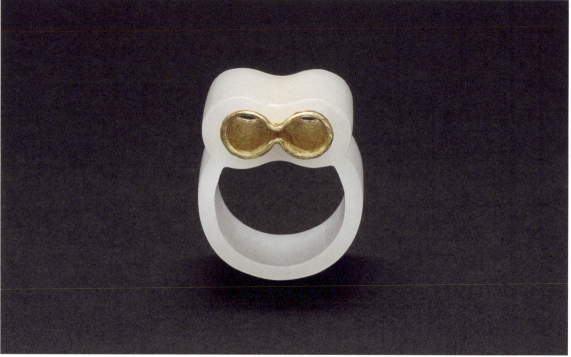

"Infini", ring, 2010, jadeite, fine gold, 2.7×3.5×1.3 cm, private collection, France
"Infini", ring, 2011, jadeite, fine gold, 2.7×3×1.1 cm, private collection, Switzerland

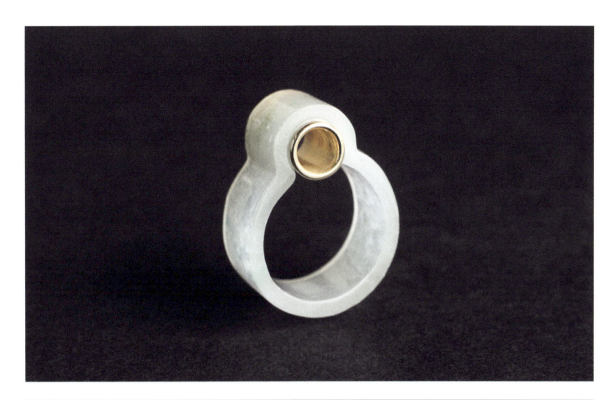

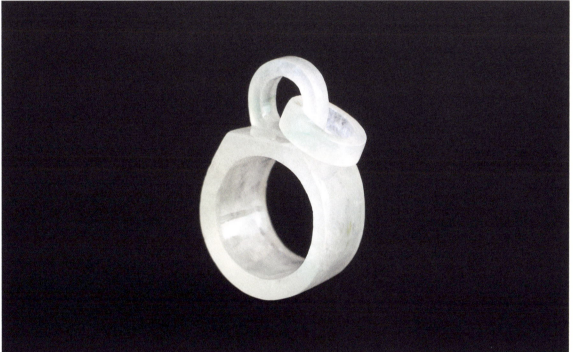

"Infini", ring, 2008, jadeite, gold, 2.5×3.2×1 cm, private collection, France
"Infini", ring, 2010, jadeite, fine gold, 2.5×2.6×1.6 cm, private collection, France

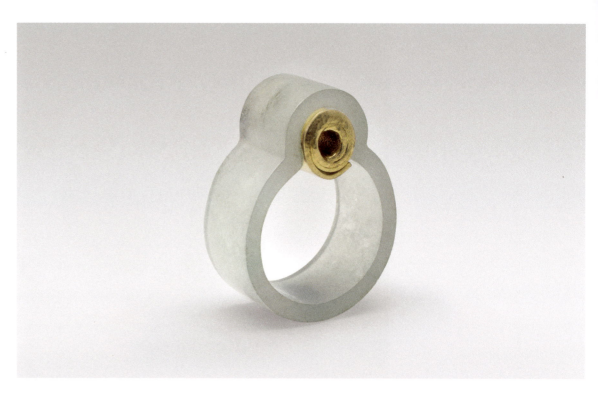
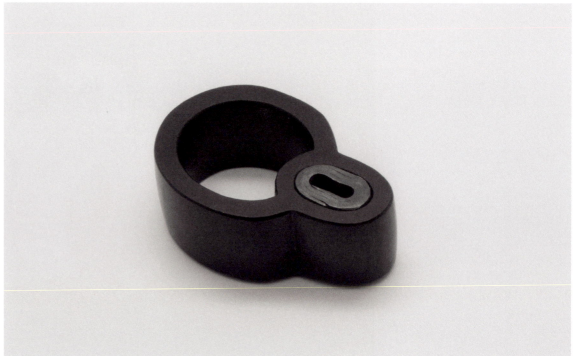

"Infini", ring, 2015, jadeite, fine gold, 2.5×3.1×1 cm, private collection, Switzerland
"Infini", ring, 2011, edition of 3 pieces, black nephrite, oxidized silver, 2.6×4×0.8 cm, private collections

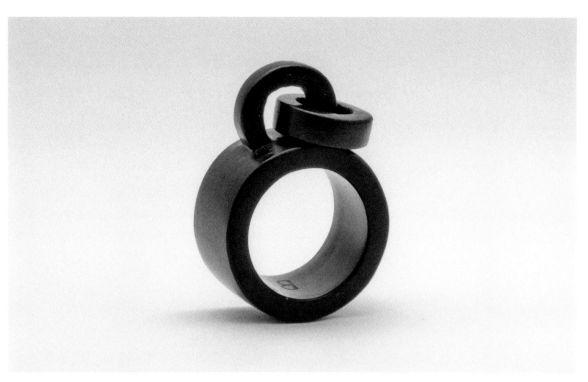

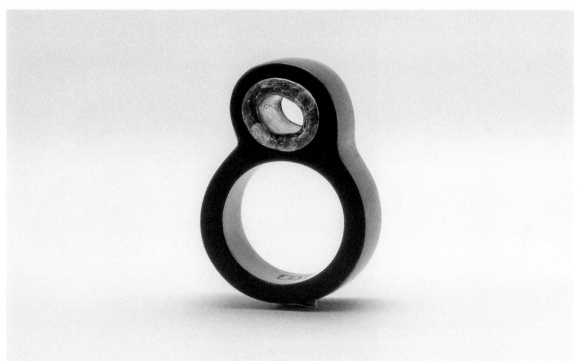

"Infini", ring, 2011, edition of 3 pieces, black nephrite, oxidized silver, 2.5×3.6×1.3 cm, private collections
"Infini", ring, 2011, edition of 3 pieces, black nephrite, oxidized silver, 2.4×3.2×1.2 cm, private collections

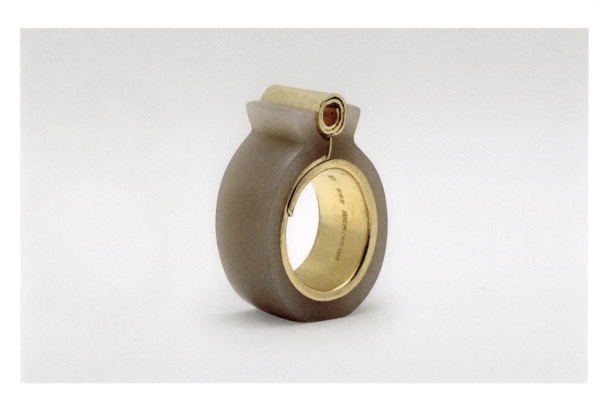
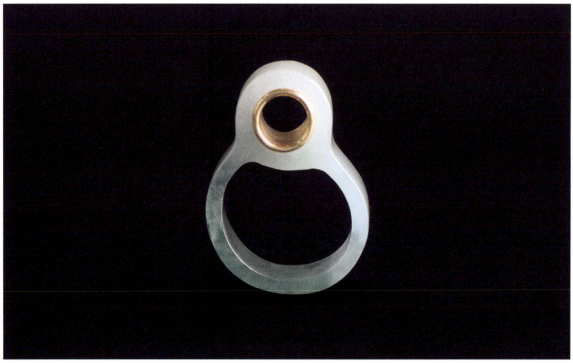

Ring, 2018, Hetian jade, fine gold, 2.6×3.9×1.4 cm, private collection, South Korea
"Infini", ring, 2008, jadeite, gold, 2.5×3.2×1 cm, private collection, Israel

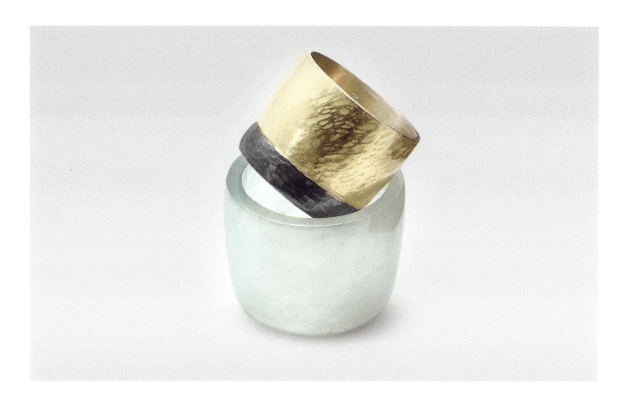

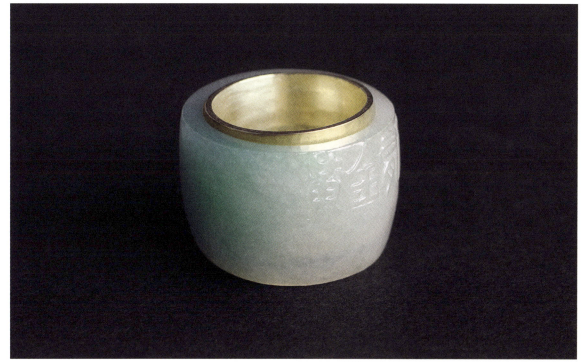

"Double Ring", 2013, jadeite, gold, oxidized fine silver, ⌀ 2.5×2.1 cm, private collection, India
"Double Ring", 2008, jadeite, gold, ⌀ 2.8×2.1 cm, private collection, China

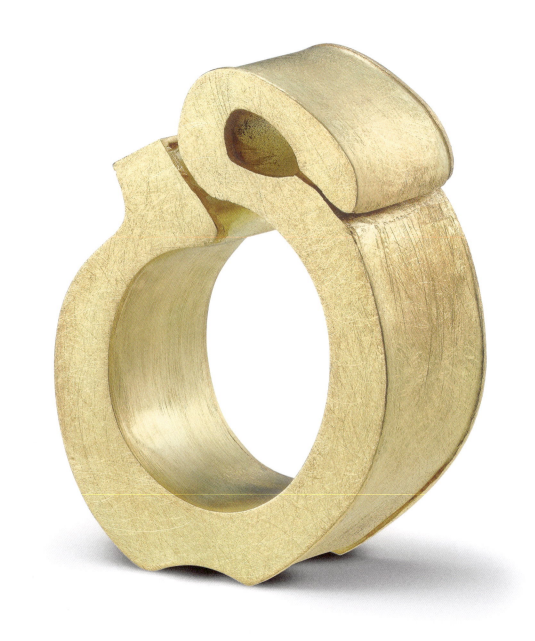

114 Ring, 2020, gold, 2.85×3.6×1.5 cm

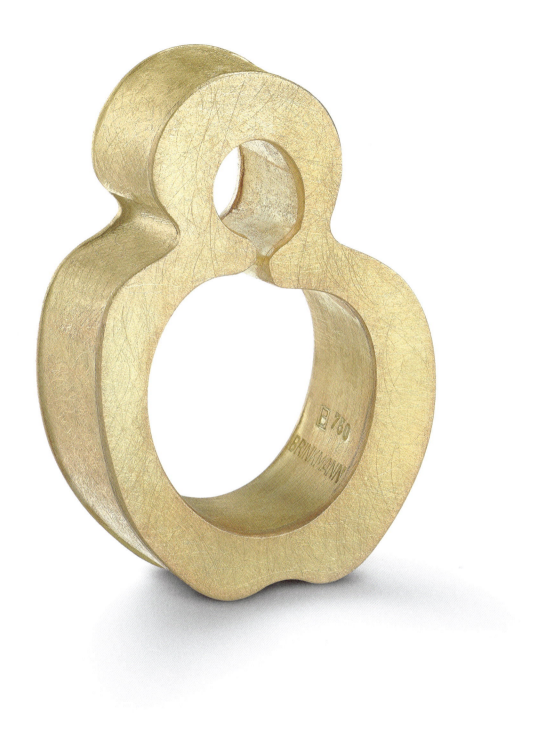

115 Ring, 2020, gold, 2.9×3.9×1 cm

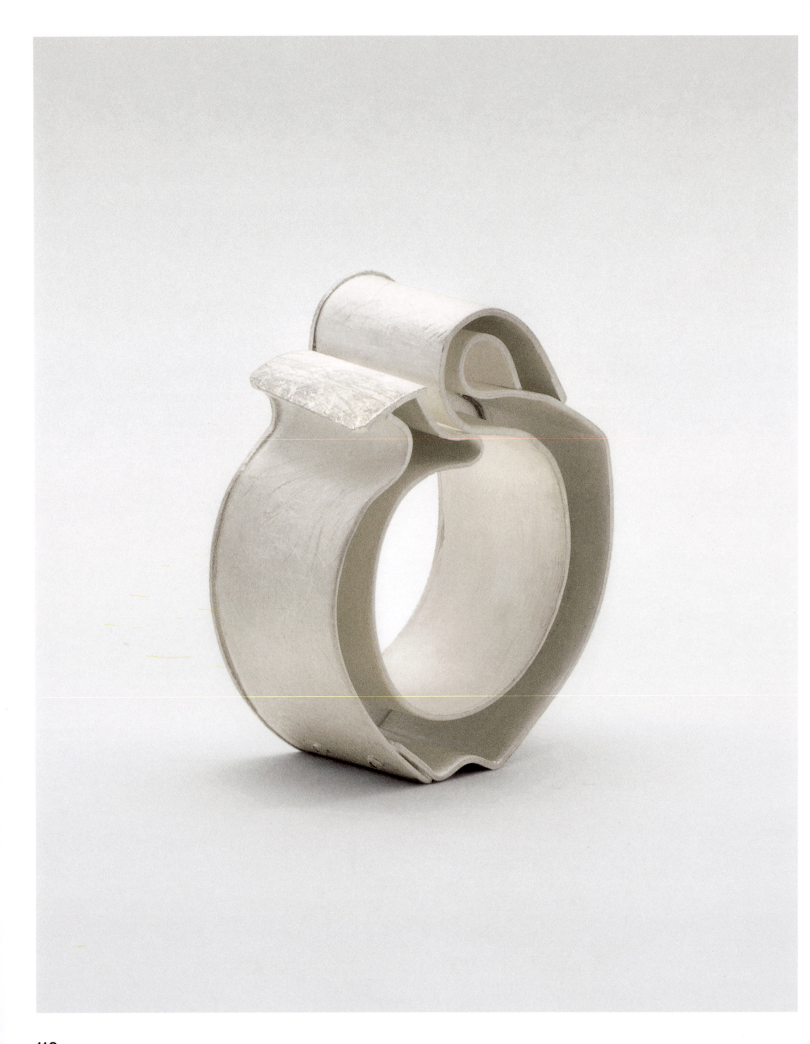

116 Ring, 2020, silver, 2.7×3.4×1.4 cm

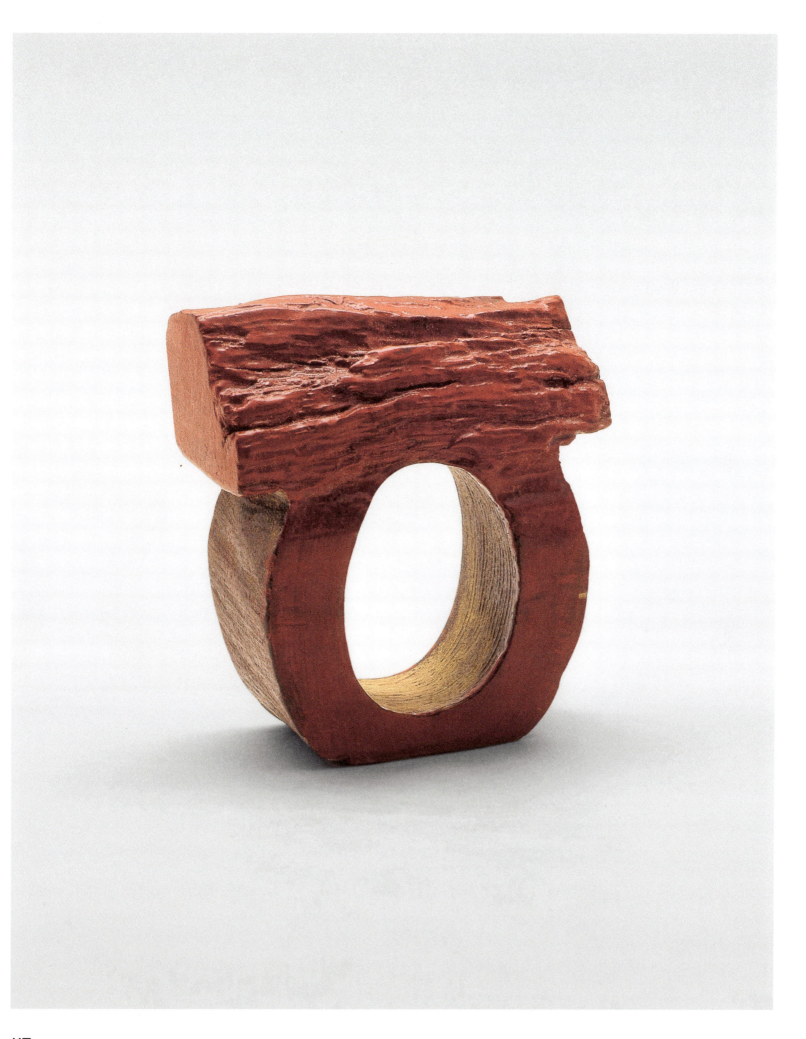
117 Model for rings, 2018, urushi lacquer on rare wood, 3.7×3.9×1.5 cm, private collection, Switzerland

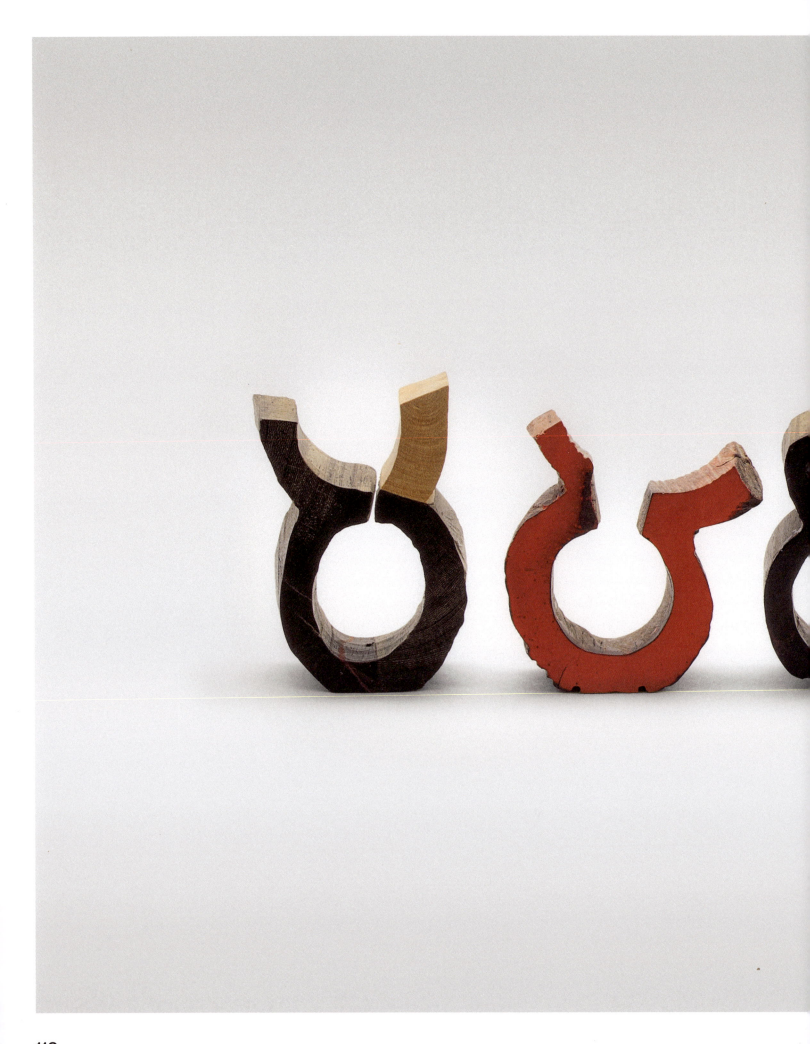

5 models for rings, 2018, urushi lacquer on rare wood

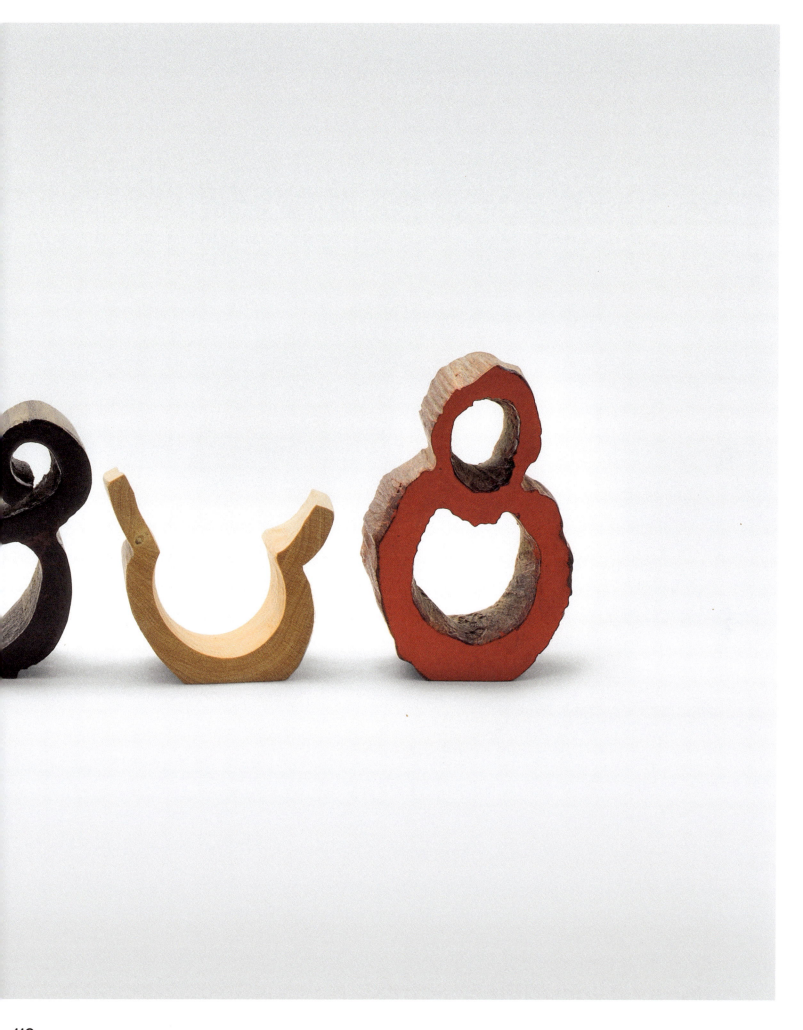

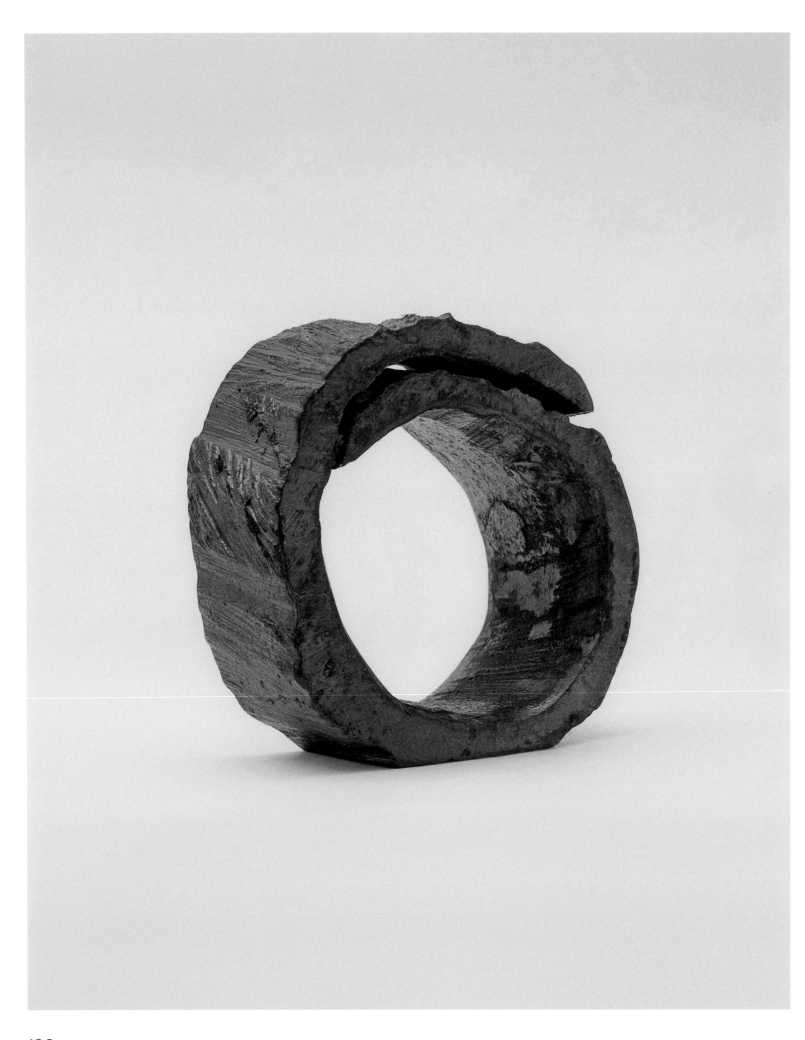

120 Ring, 2022, cast iron, 2.9×3.1×1.6 cm

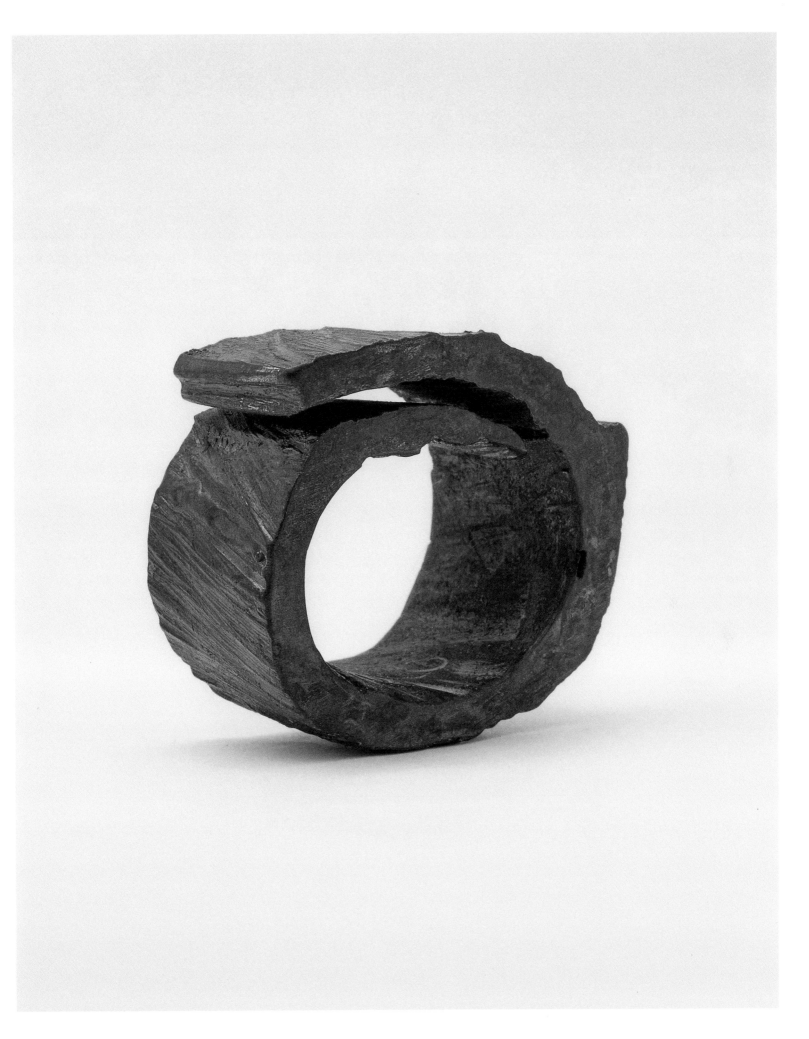

121　Ring, 2020, cast iron, 3×2.85×1.7 cm

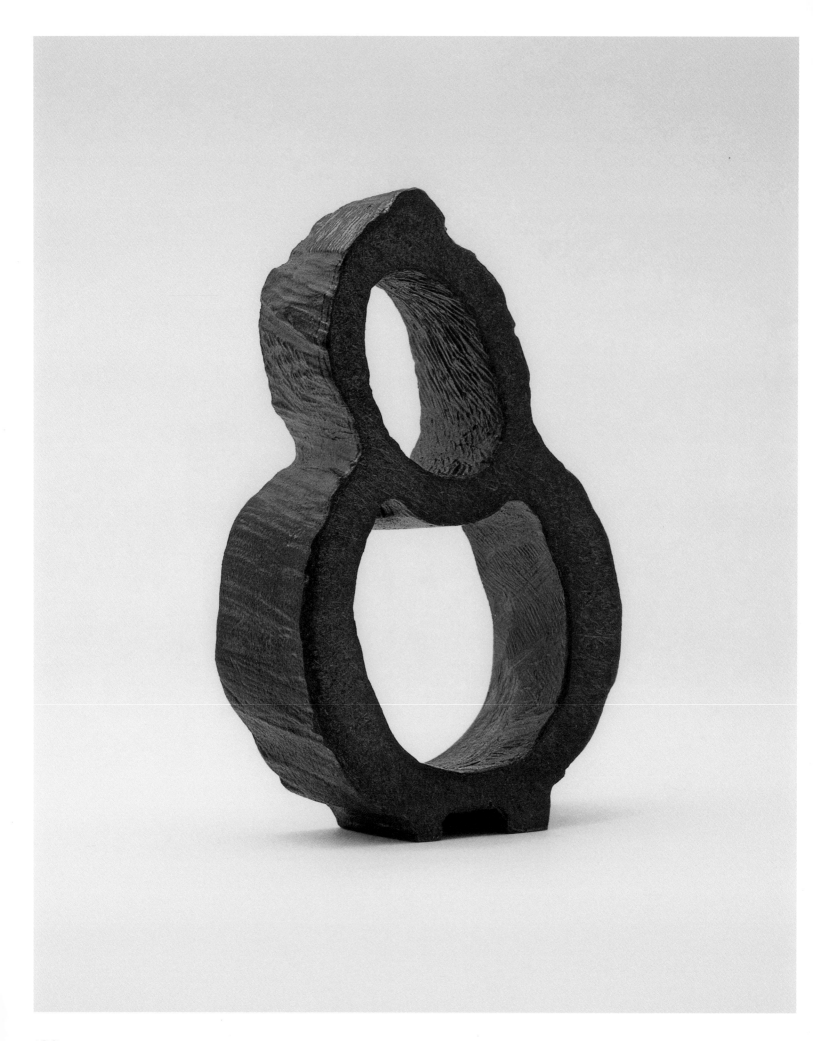

122 Ring, 2020, edition of 3 pieces, cast iron, 3×4.7×1.4 cm, piece 1: private collection, Switzerland

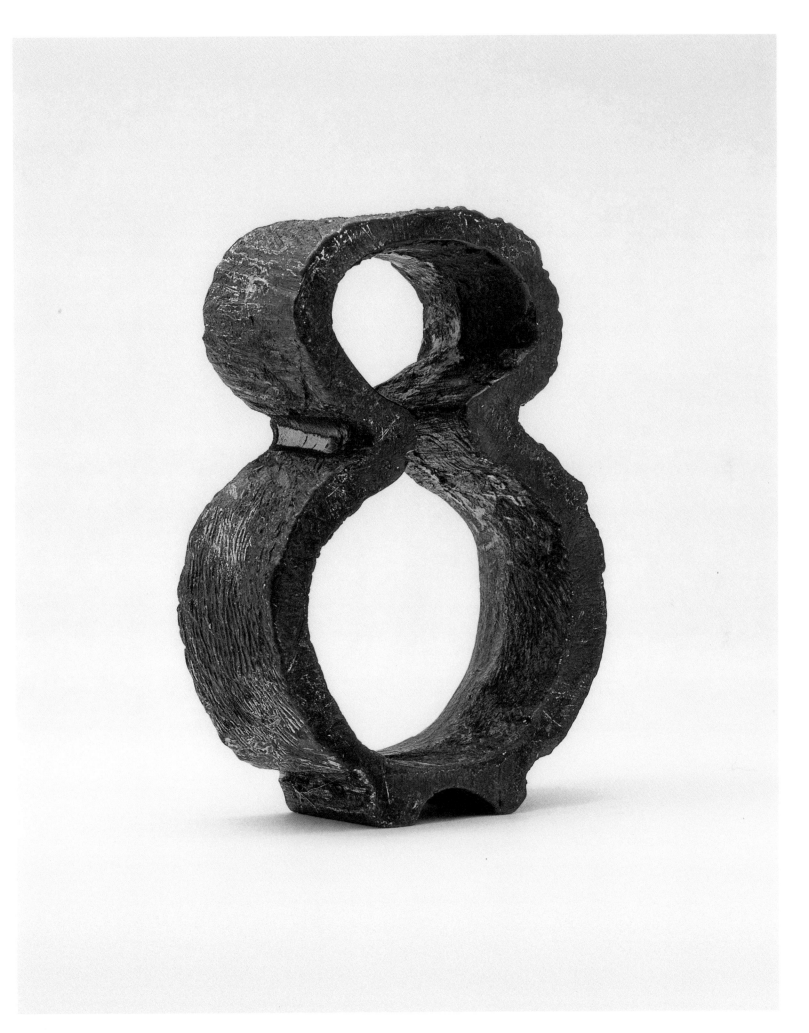
123 Ring, 2020, cast iron, 2.9×4.4×1.5 cm

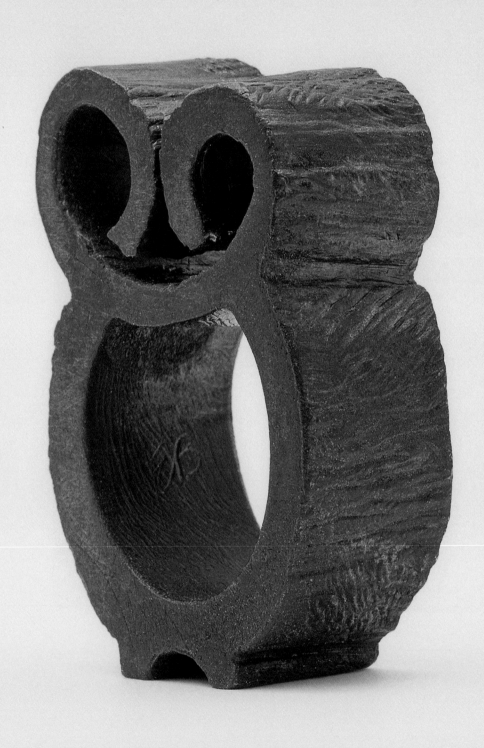

124 Ring, 2020, edition of 3 pieces, cast iron, 2.9×4.4×1.4 cm, piece 1: private collection, Switzerland

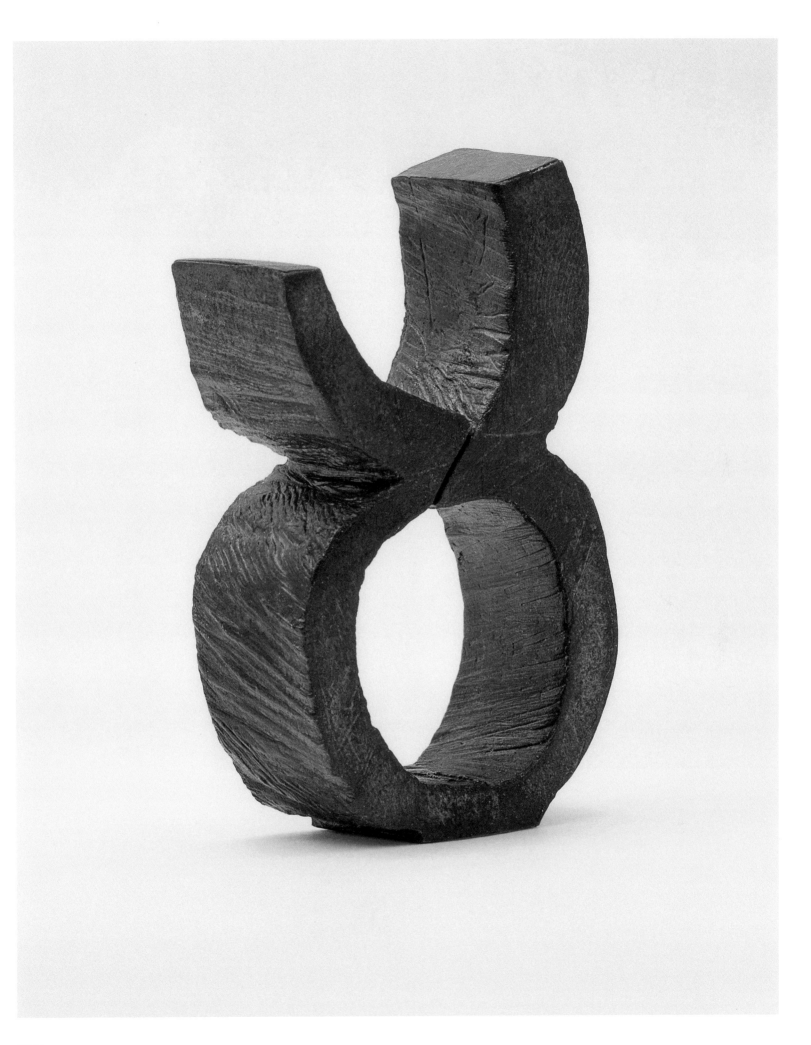
125 Ring, 2020, edition of 3 pieces, cast iron, 2.8×4.6×1.4 cm, piece 1: private collection, Switzerland

PENDANTS AND NECKLACES

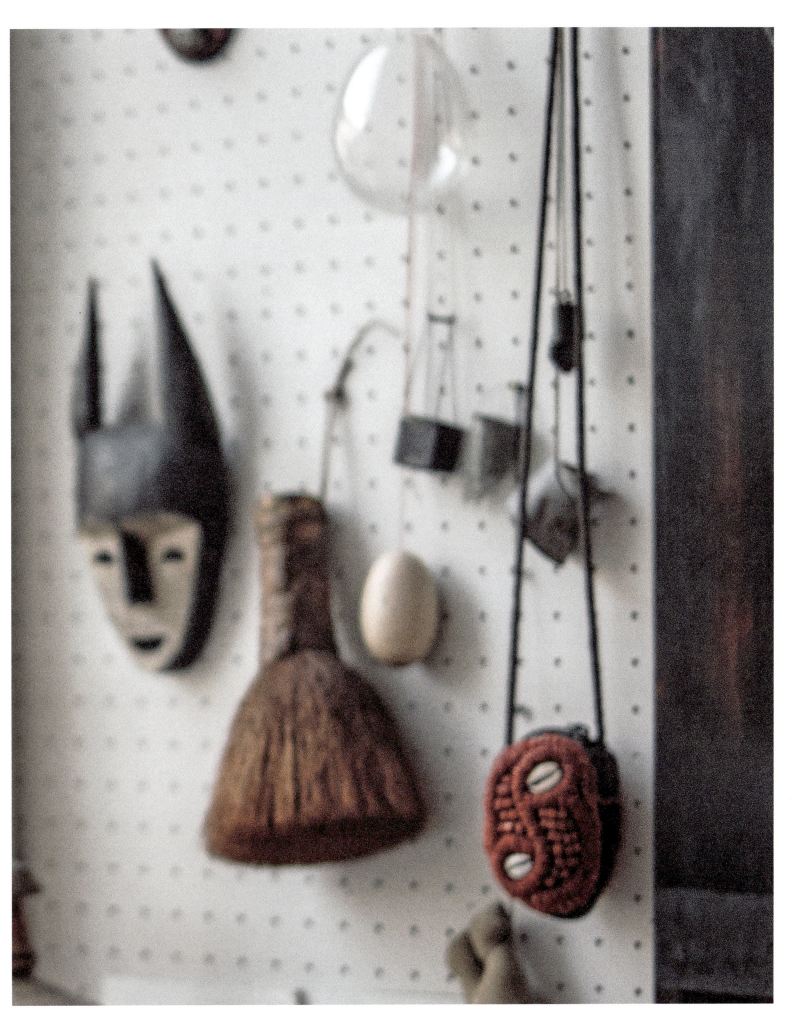

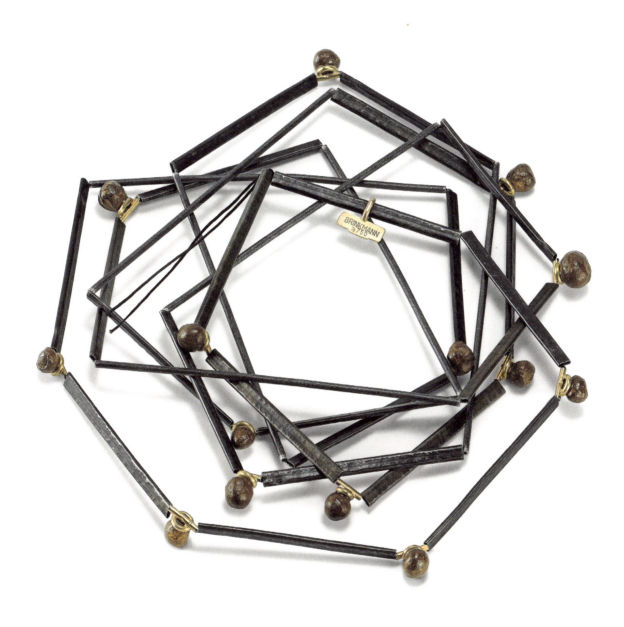

129 Necklace, 2010, iron tubes, gold, iron nuggets, kevlar string, 85 cm, private collection, Switzerland

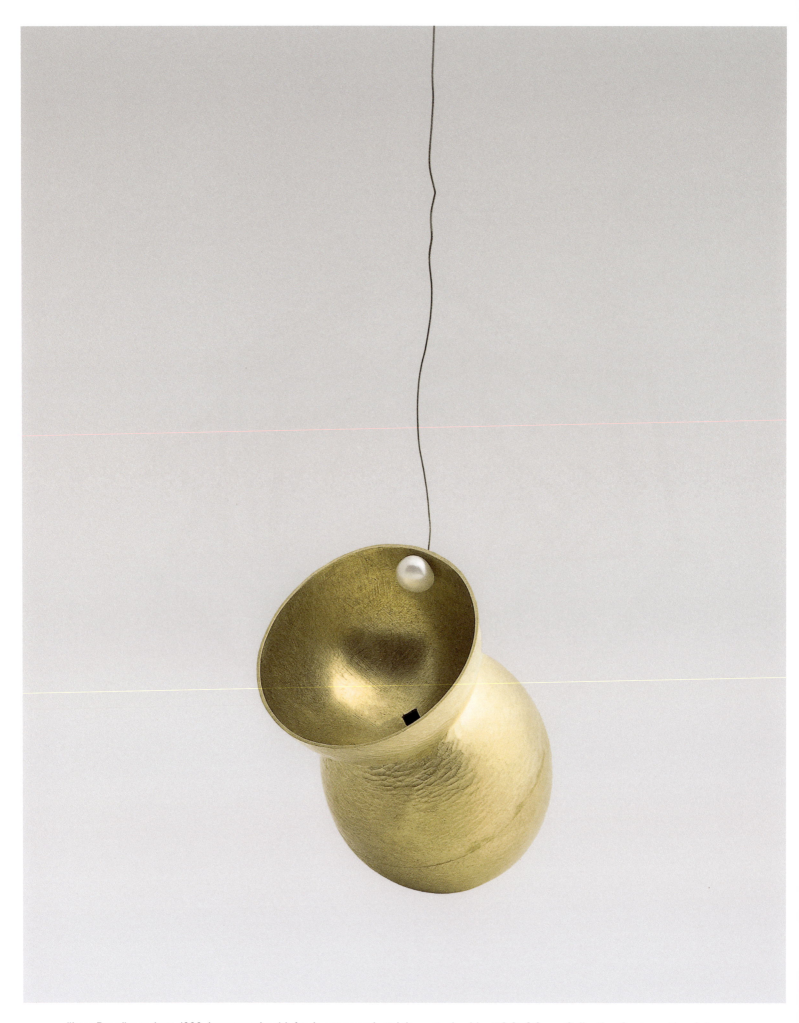

"Last Drop", pendant, 1999, hammered gold, freshwater pearl, stainless-steel cable, ⌀ 2.8×3.6 cm, Collection Centre national des arts plastiques (Cnap), deposited at Musée des arts décoratifs, Paris (FR), FNAC 01-777

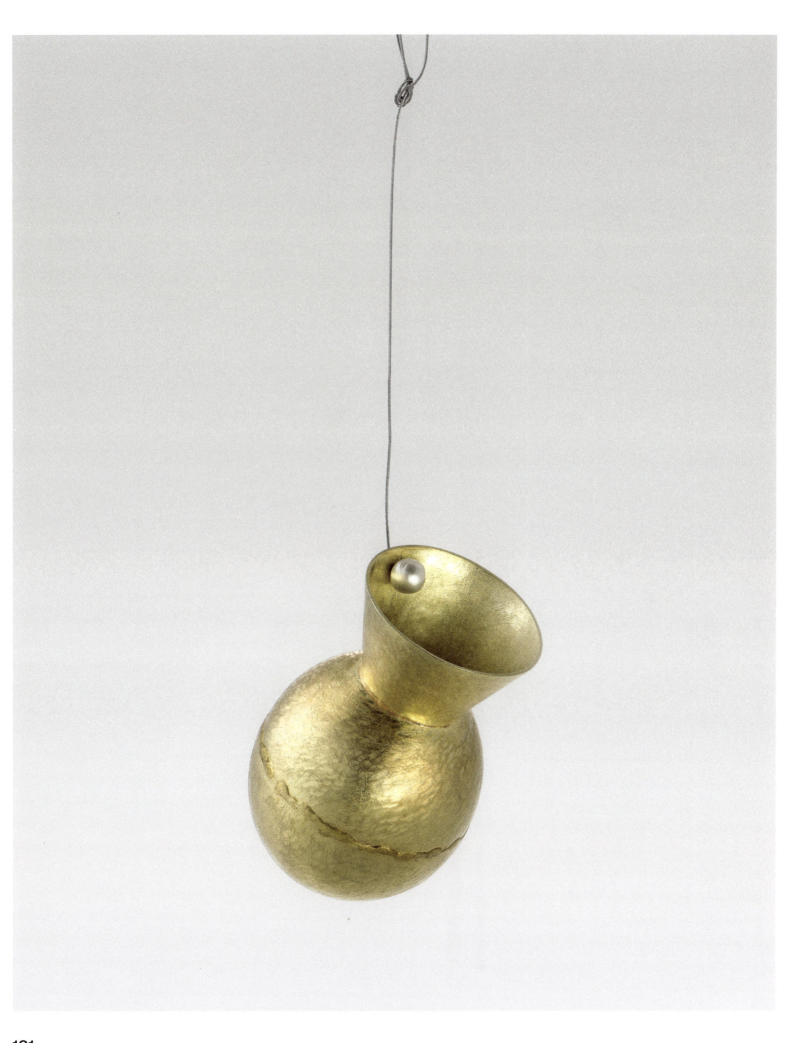

131 "Last Drop", pendant, 1999, hammered gold, fresh water pearl, stainless-steel cable, ⌀ 2.5×3.7 cm, private collection, Switzerland

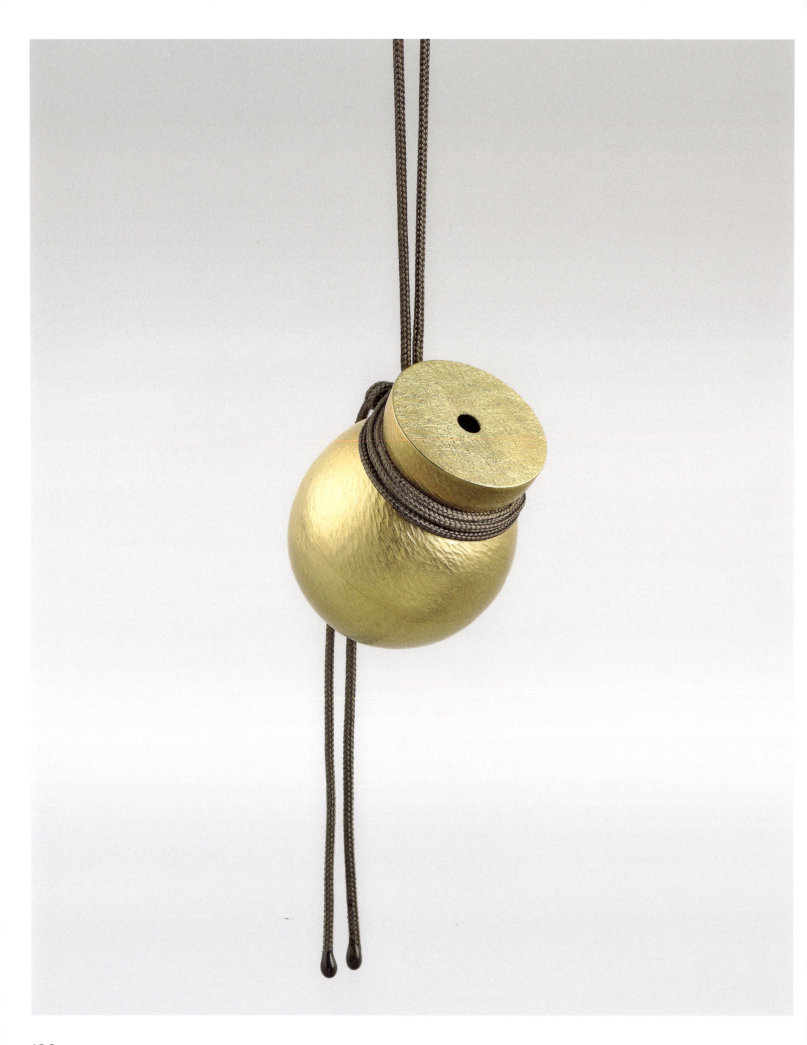

132 "Eclipse", pendant, 2000, hammered gold, cotton string, ⌀ 3.5×4.3 cm

ECLIPSE
Tout avait commencé le jour de notre première éclipse où, in extremis, nous avions acquis les lunettes noires spéciales permettant de suivre le phénomène d'un regard attentif et bien protégé. La lumière n'avait d'abord pas beaucoup changé. Puis soudain, la température était tombée, le vent s'était levé, l'ombre avait envahi les rues et les oiseaux s'étaient tus.
Le disque lunaire couvrait le soleil et nous nous trouvions, comme aux temps incertains des débuts du monde, renvoyés à des émotions ancestrales que nous reconnaissions, sans pourtant les avoir jamais vécues. Quelques mois plus tard, une infirmière approchait un endoscope de l'ouverture minime qui trouait la surface d'un bijou sphérique. Sur l'écran du moniteur, l'image révéla une sorte d'immensité dans laquelle une clarté, rayonnant d'une source non visible, faisait apparaître en contre-jour des formes en suspens. Philippe Solms

ECLIPSE
It started the day of our first eclipse when, in extremis, we bought a pair of special black glasses allowing our regards to observe the phenomenon with attention and well protected. At first, the light didn't change a lot. Then suddenly, the temperature had dropped down, the wind had started to blow, the shadows had intruded on the streets and the birds had fallen silent.
The lunar disc covered the sun and we, like in the uncertain times of the beginning of the world, were sent back to ancestral emotions we could recognize without never ever having experienced them. A few months later, a nurse approached with an endoscope a little hole on the surface of a spherical piece of jewelry. On the monitor's screen appeared the image of a kind of immensity in which a brightness coming from an invisible source revealed against the light a shape in abeyance. Philippe Solms

"Eclipse", endoscopic image of pendant, 2000

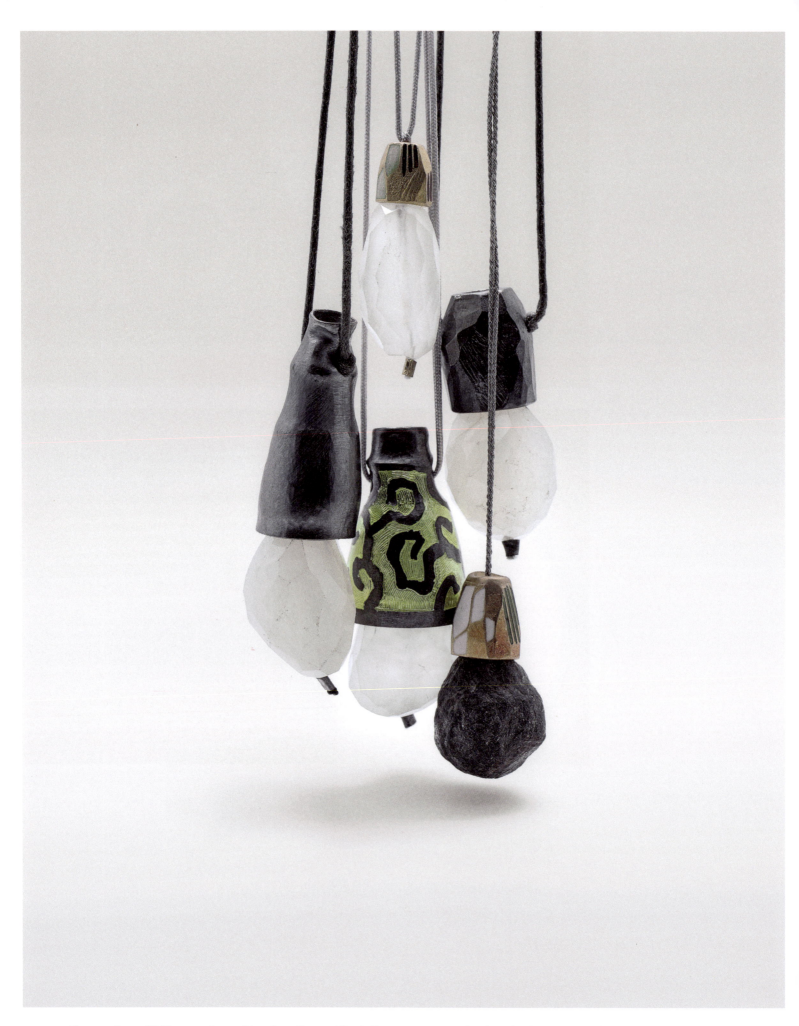

134 Five pendants, 2013, enamel on gold or fine silver, oxidized silver, topazes, rough ruby cristal, cotton or silk strings. From left to right: ⌀ 1.7×6.5 cm, ⌀ 2×4.7 cm, ⌀ 1.8×3.8 cm, ⌀ 2×4 cm, ⌀ 1.7×4.5 cm, private collections, India and Switzerland

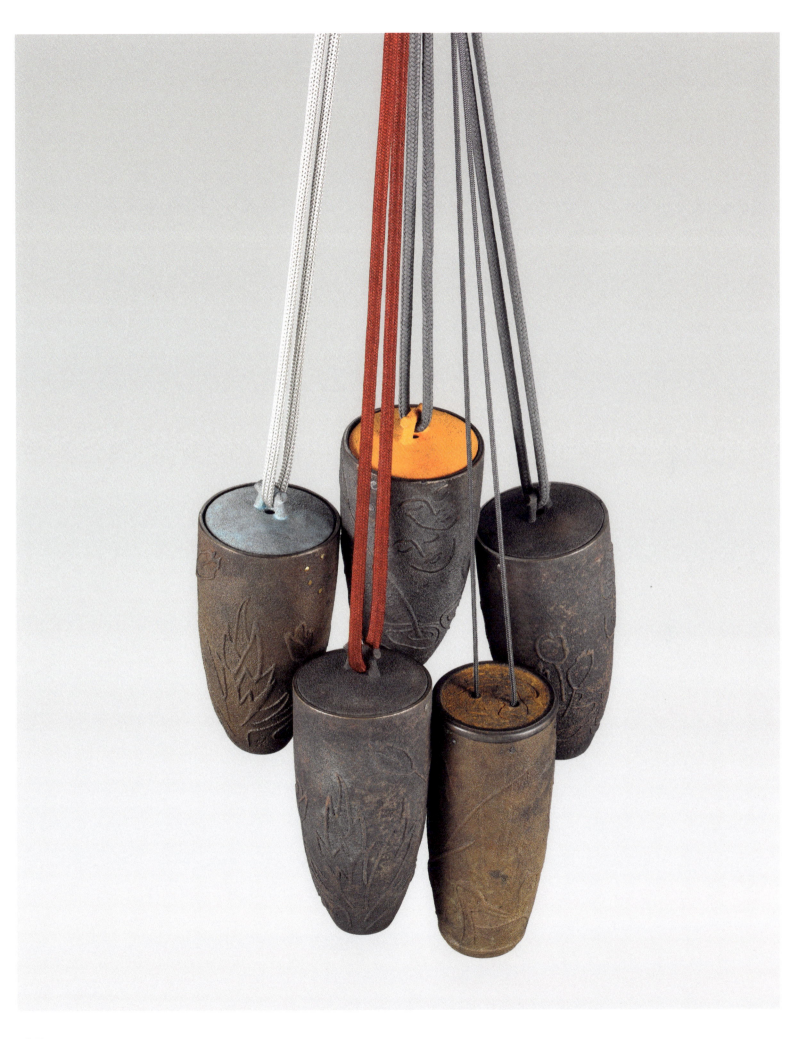

135 "Above the Pond", five pendants, 2017, bronze casts from 3D prints, pigments, strings. From left to right: ⌀ 3.9 × 8.8, ⌀ 3.9 × 8.2, ⌀ 3.6 × 8.1 cm

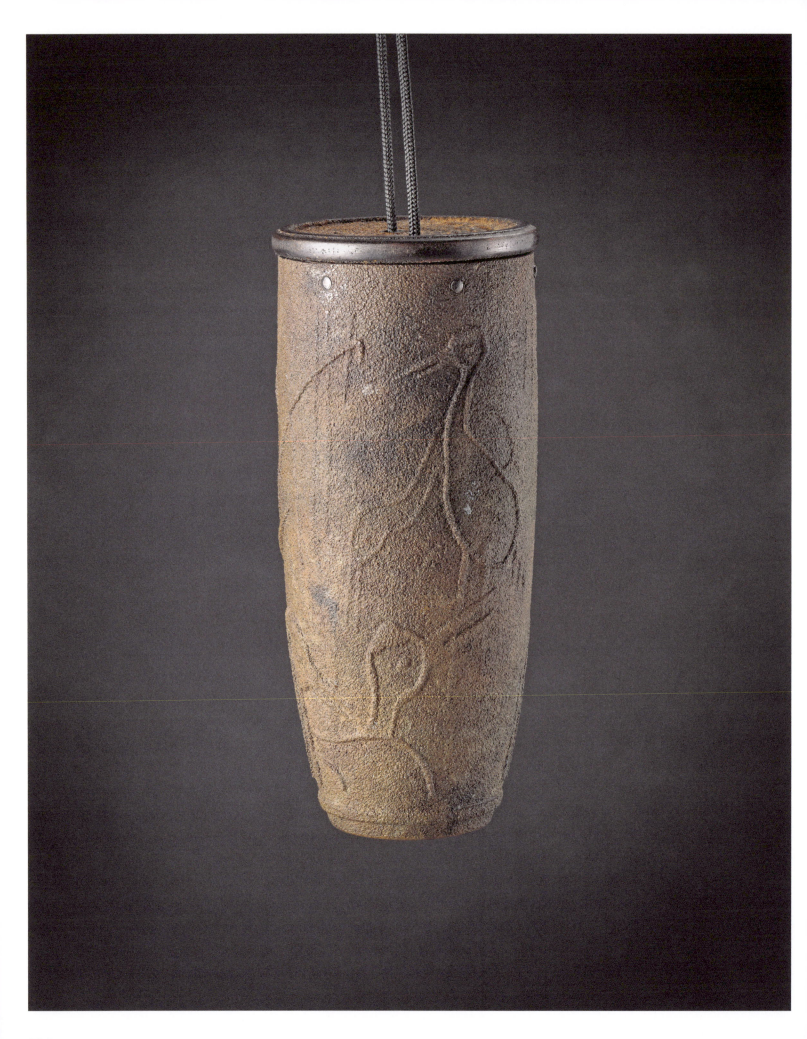

"Above the Pond", pendant, 2017, bronze cast from 3D print, oxidized silver rivets, cotton string, ⌀ 3.6× 8.1 cm

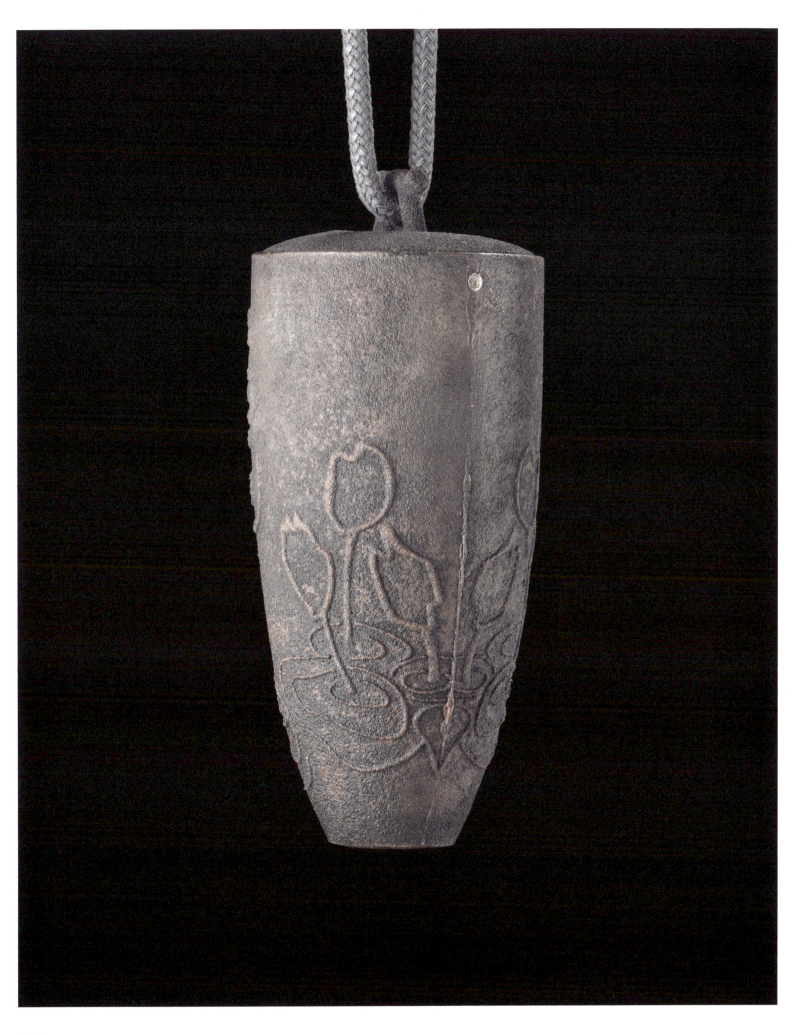

137 "Above the Pond", pendant, 2017, bronze cast from 3D print, oxidized silver rivets, cotton string, ⌀ 3.9 × 8.8 cm

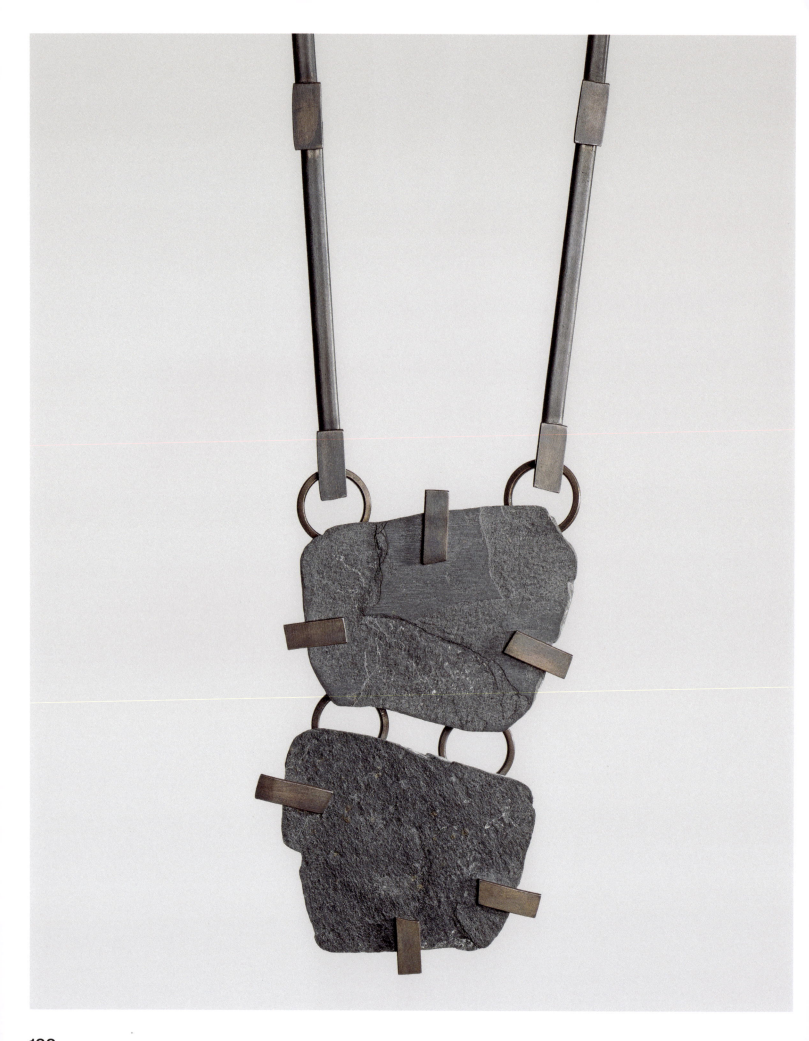

138 "Shield", necklace, 2013, copper, slate, 10 × 0.7 × 63 cm, collection of the office fédéral de la culture, deposited at mudac, Lausanne (CH)

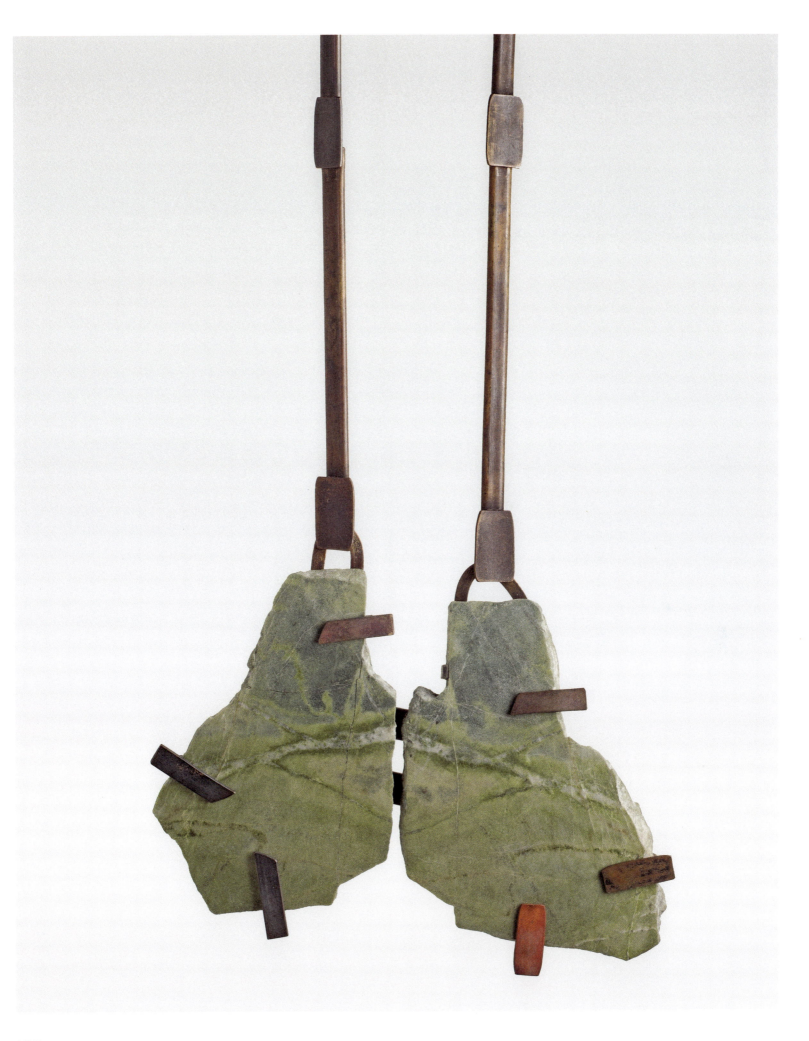

139 "Shield", necklace, 2013, copper, rock, 13×1×63 cm

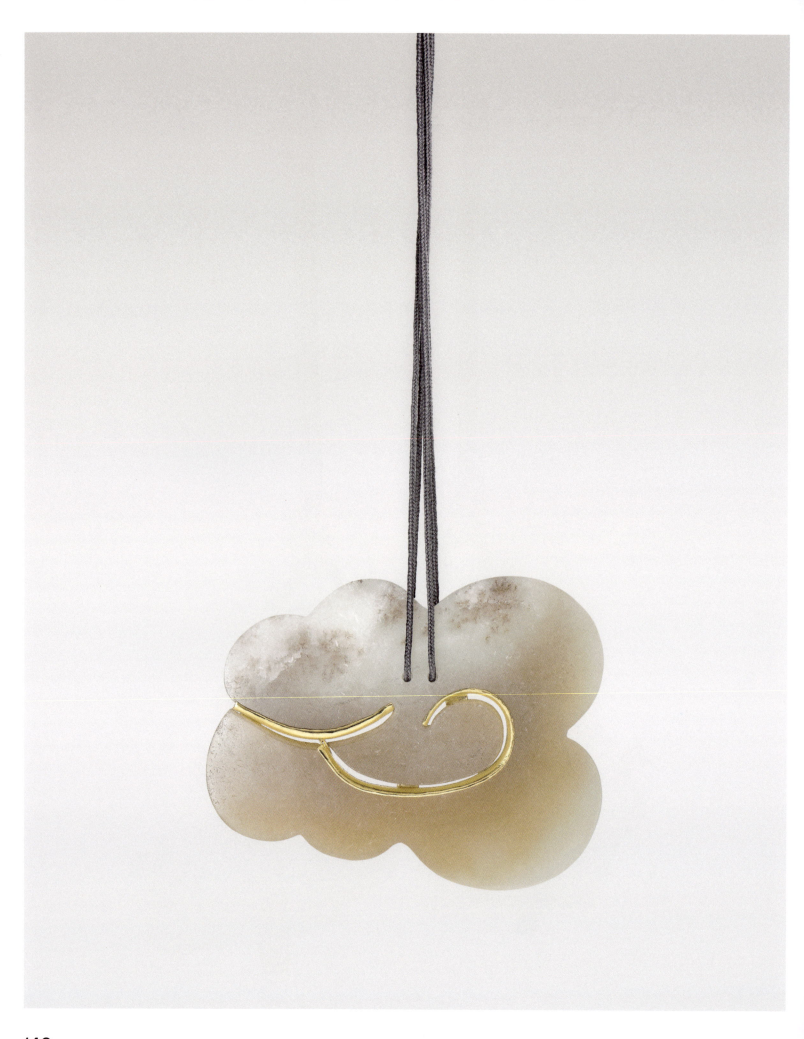

140 "Cloud", pendant, 2022, Hetian jade, gold, cotton string, 8×6×0.55 cm

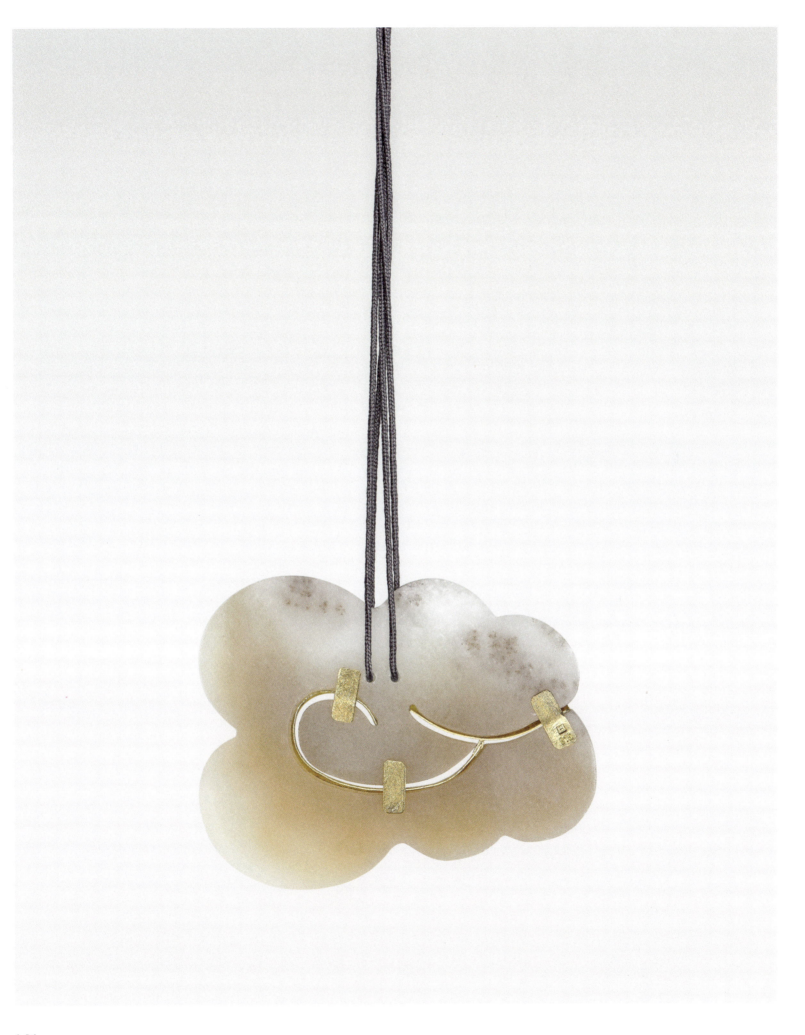

141 "Cloud", pendant, 2022 (verso), Hetian jade, gold, cotton string, 8 × 6 × 0.55 cm

BROOCHES

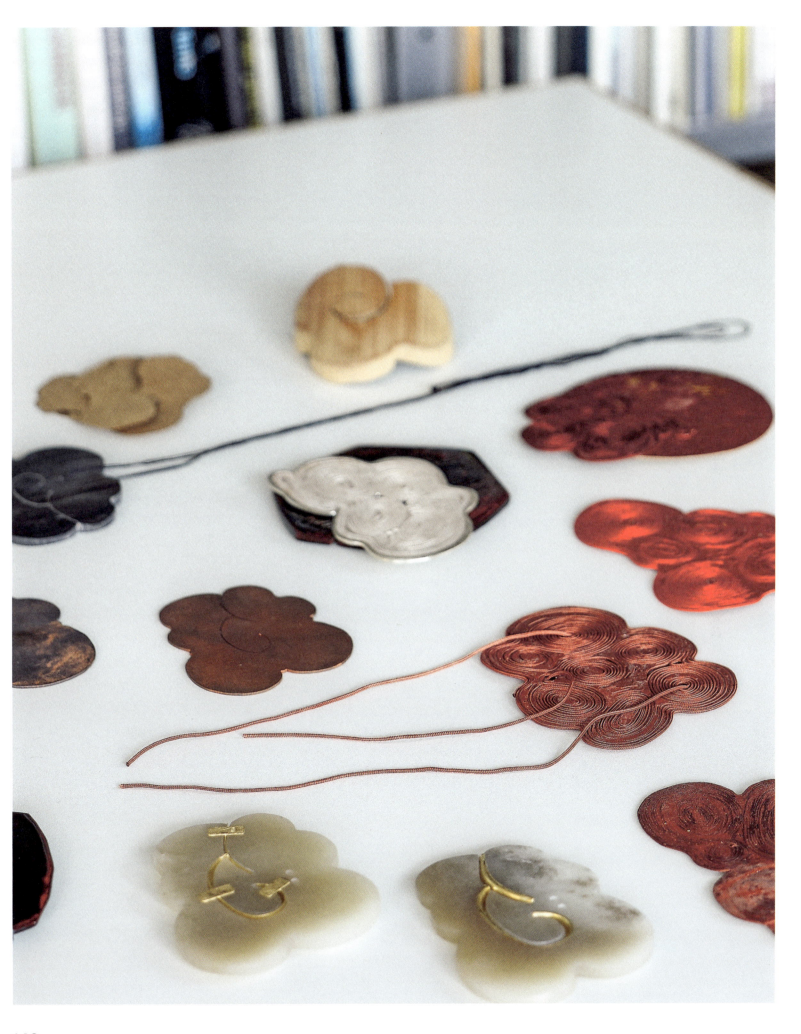

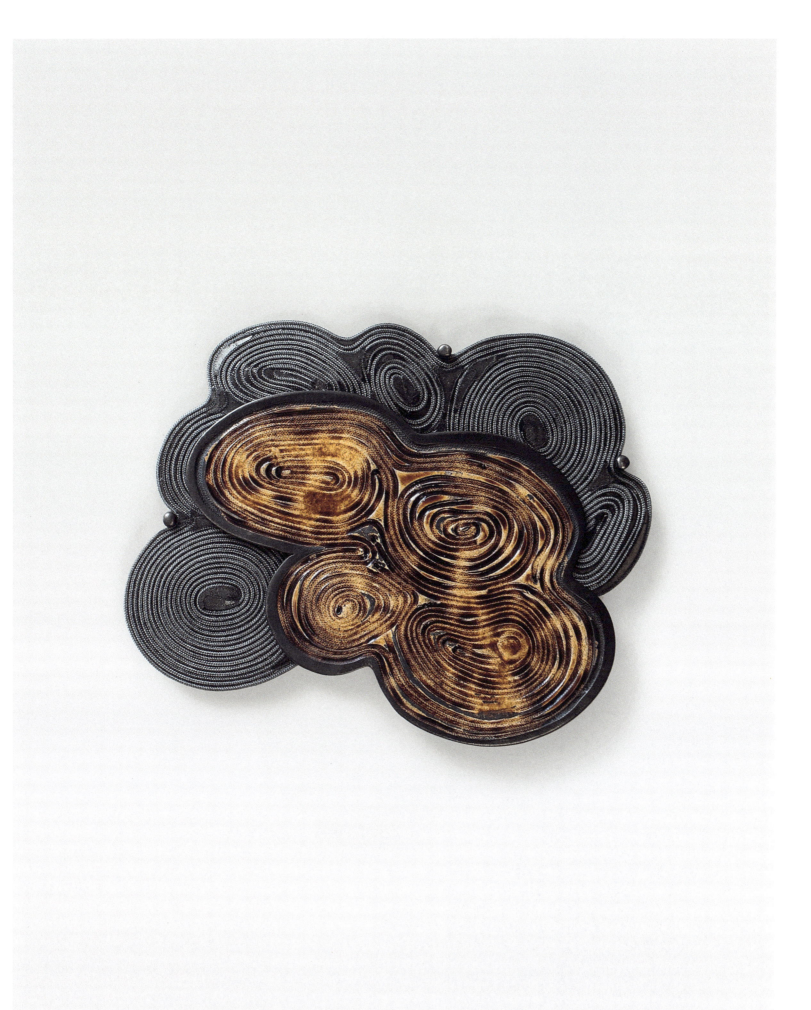

145 "Grey Cloud", brooch, 2009, thread, resin and pigment, oxidized silver, urushi lacquer on silver, 10× 9.5× 0.6 cm, private collection, China

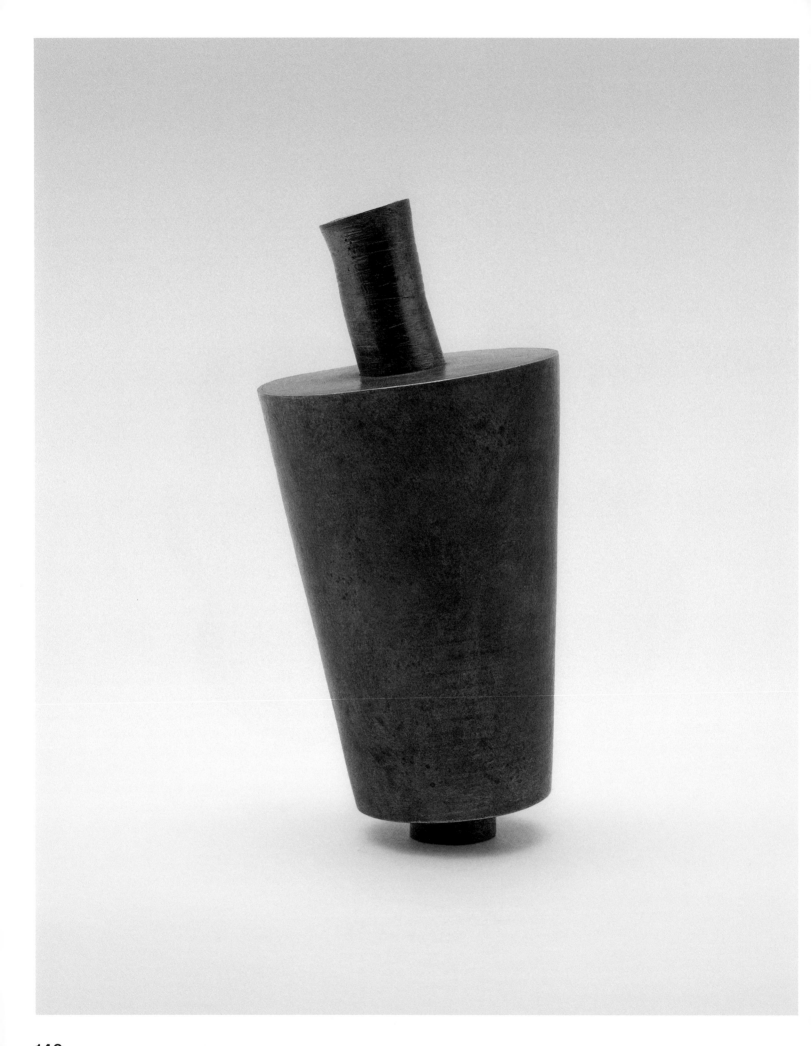

146 "Vu d'ici", brooch, 1997, oxidized silver, ⌀ 3× 6.2 cm

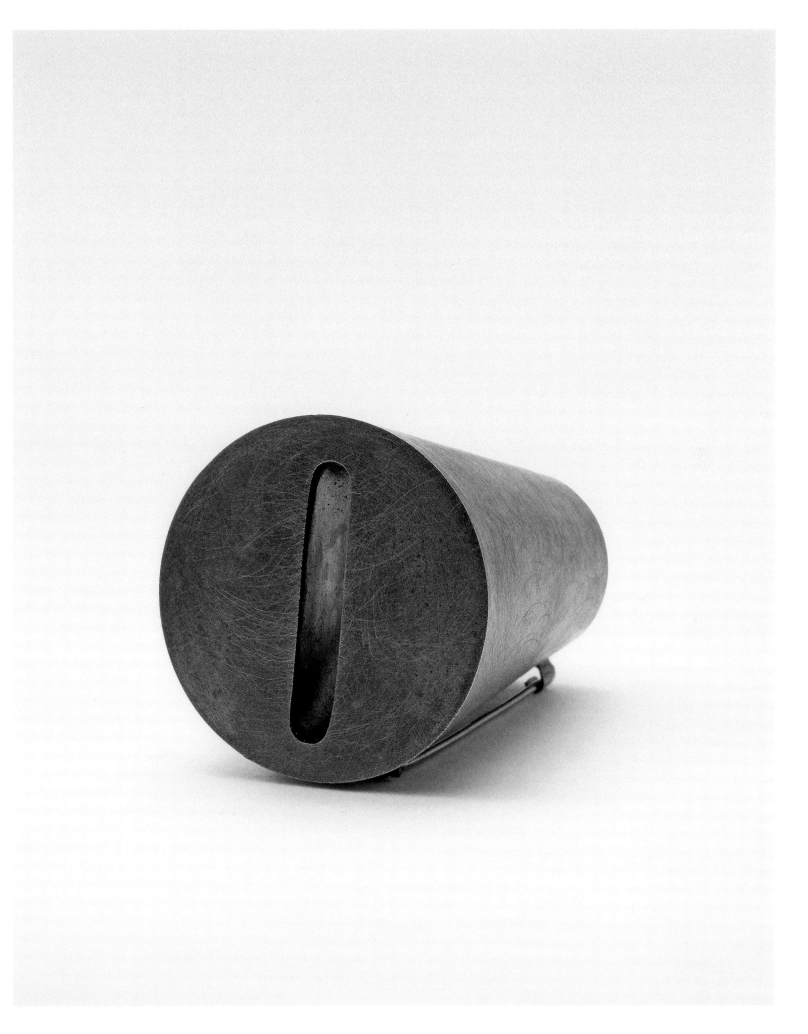

"Vu d'ici", brooch, 1997, oxidized silver, ⌀ 3×4.8 cm

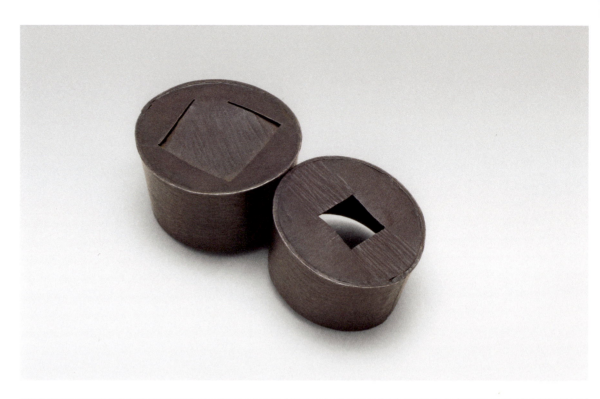

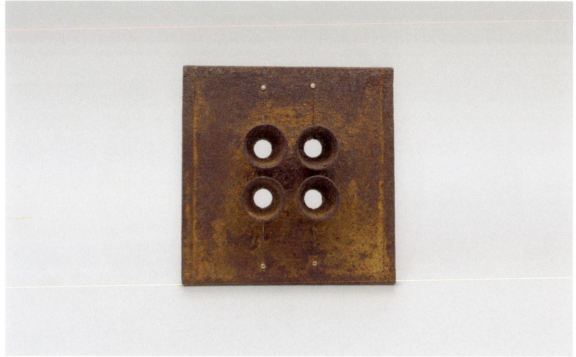

Brooch, 1995, oxidized iron, 3.2× 6.7× 2.1 cm, private collection, Switzerland
Brooch, 1992, rusted iron, oxidized silver, 7.3× 7.3× 1.8 cm, collection of the fondation bernoise de design, Bern (CH)

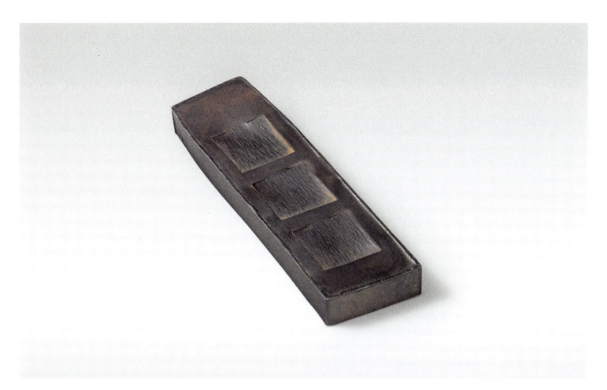

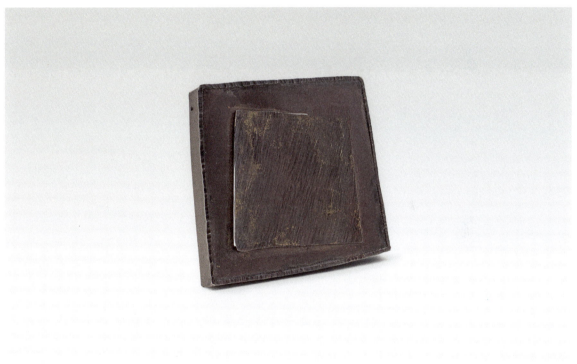

Brooch, 1995, oxidized iron, 3.2 × 6.7 × 2.1 cm, private collection, Switzerland
Brooch, 1995, oxidized iron, 6.7 × 6.2 × 0.9 cm, private collection, Switzerland

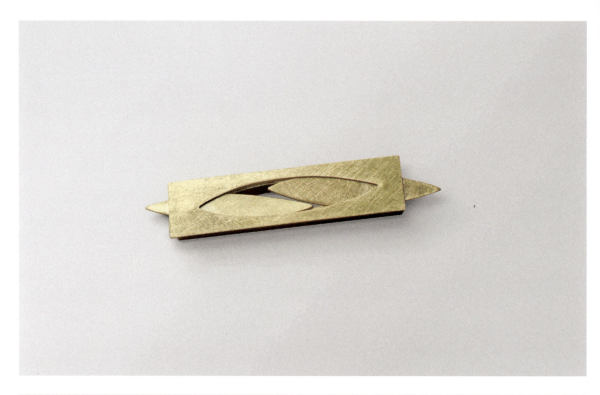

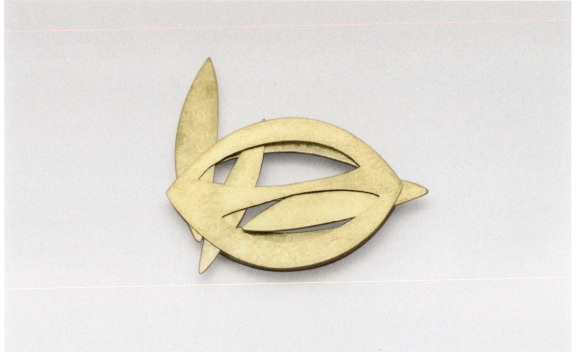

"Eparses", brooch, 1994, gold, 5.6×1.5×0.5 cm, collection Etat de Genève, Fonds cantonal d'art contemporain, Geneva, Switzerland, Inv. H 98-0007. "Eparses", brooch, 1994, gold, 4.6×3×0.5 cm, private collection, Switzerland

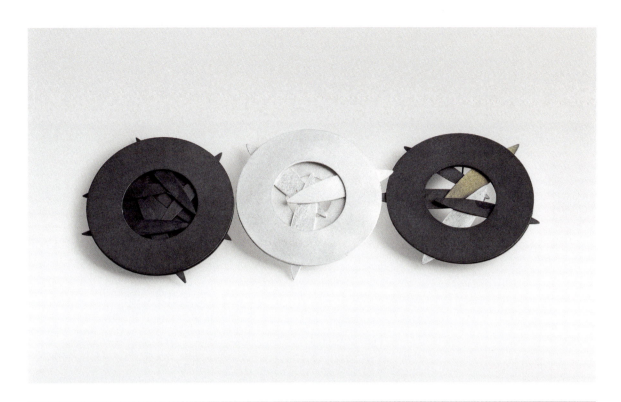

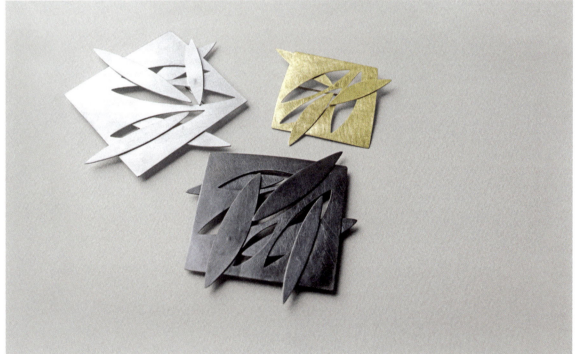

"Eparses", 3 brooches, 1994, edition of 3 numbered pieces, oxidized silver, silver, ⌀ 6.8×0.2 cm, left piece: collection Ville de Genève, Musée d'art et d'histoire, Geneva, Switzerland, Inv. H 2017-0275. "Eparses", 3 brooches, 1994, silver, 5.5×4.8×0.2 cm, oxidized silver, 5.8×5.5×0.2 cm, private collections, Switzerland, gold, 4.6×4×0.2 cm, private collection, Sweden

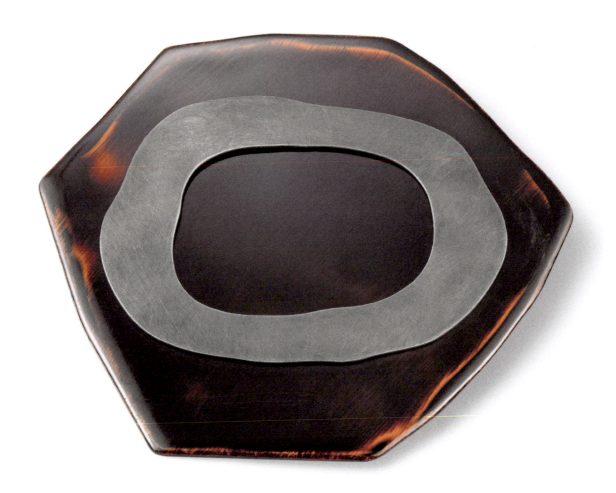

152 "Black Moon", brooch, 2019, urushi lacquer on aluminium, oxidized silver, 9 × 8 × 0.4 cm, private collection, Switzerland

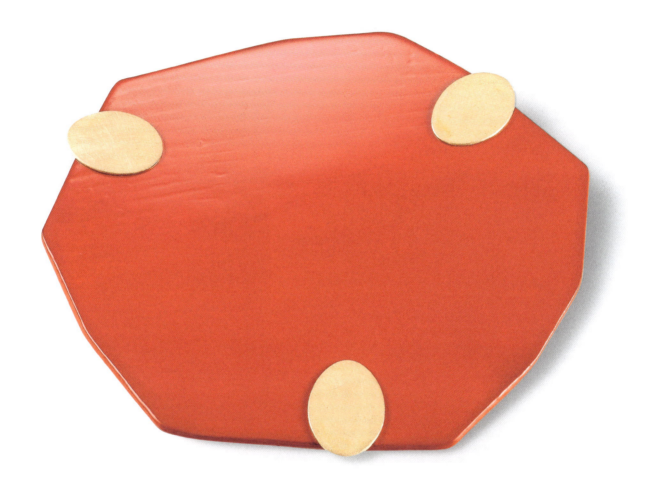

153 "Red Moon", brooch, 2019, urushi lacquer on aluminium, gold, 9× 8× 0.7 cm

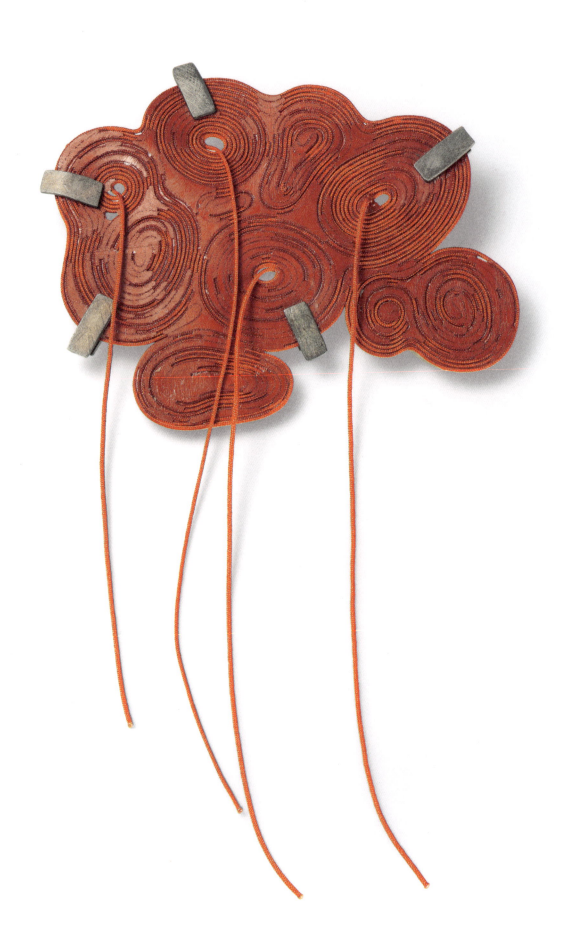

154 "Red Cloud", brooch, 2009, thread, resin and pigment, oxidized silver, 10.5×9×0.6 cm

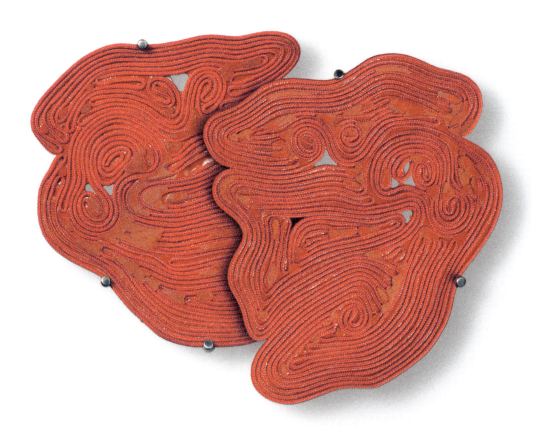

155 "Red Cloud", brooch, 2009, thread, resin and pigment, oxidized silver, 9.5×7.5×0.6 cm, private collection, Switzerland

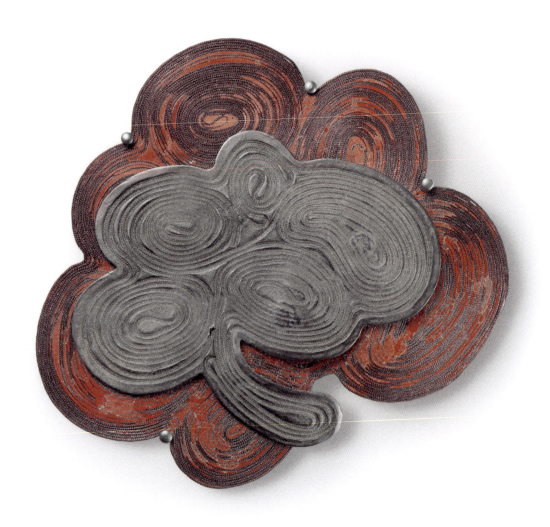

156 "Red Cloud", brooch, 2009, thread, resin and pigment, oxidized silver, 11× 9.5× 0.6 cm

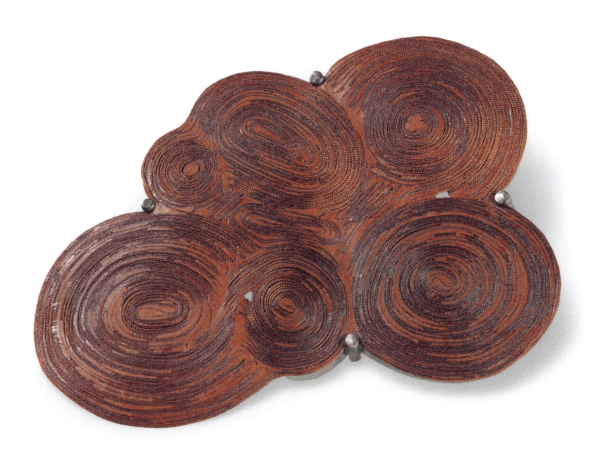

157 "Red Cloud", brooch, 2009, thread, resin and pigment, oxidized silver, 10×7×0.6 cm

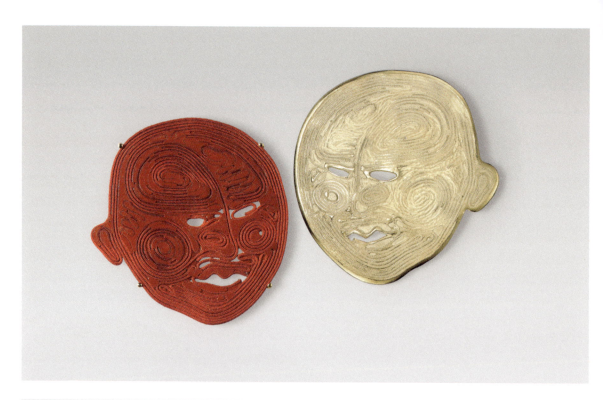

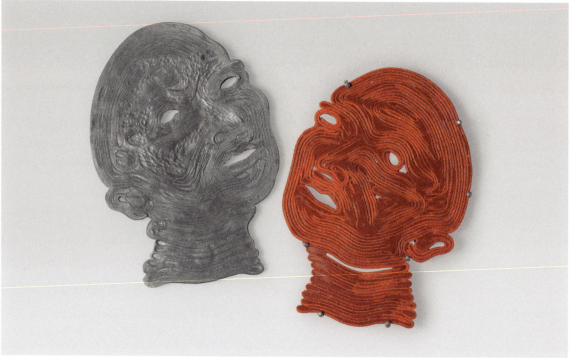

"Red Face and Double", a pair of brooches, 2008, left: thread, resin and pigment, gold, 6.4× 6.6× 0.5 cm, right: cast gold, 6.6× 6.9× 0.12 cm. "Red Face and Double", a pair of brooches, 2017, left: cast oxidized silver, 6.3× 8.9× 0.3 cm, right: thread, resin and pigment, oxidized silver, 6.3× 8.6× 0.5 cm

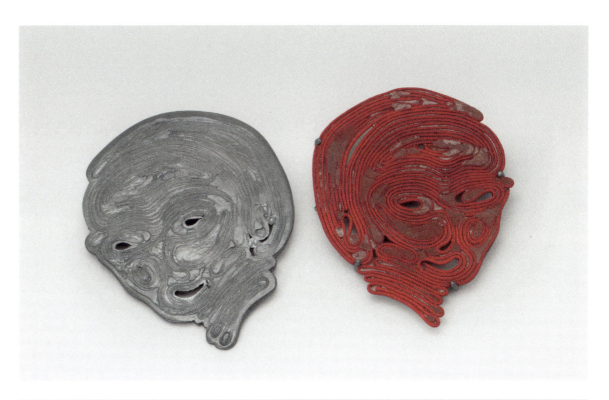

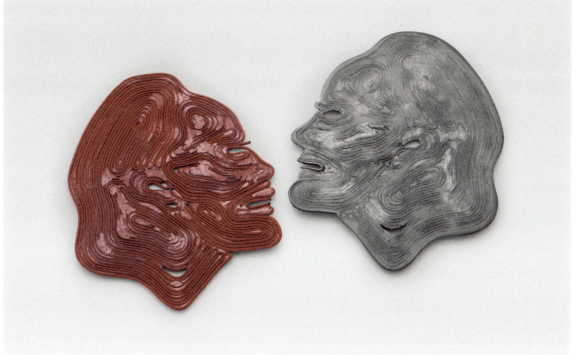

"Red Face and Double", a pair of brooches, 2019, left: cast oxidized silver, 5.5×7×0.12 cm, right: thread, resin and pigment, oxidized silver, 5×7×0.3 cm, private collection, Switzerland. "Red Face and Double", a pair of brooches, 2017, left: thread, resin and pigment, oxidized silver, 7.2×8.7×0.5 cm, right: cast oxidized silver, 7.6×8.9×0.12 cm

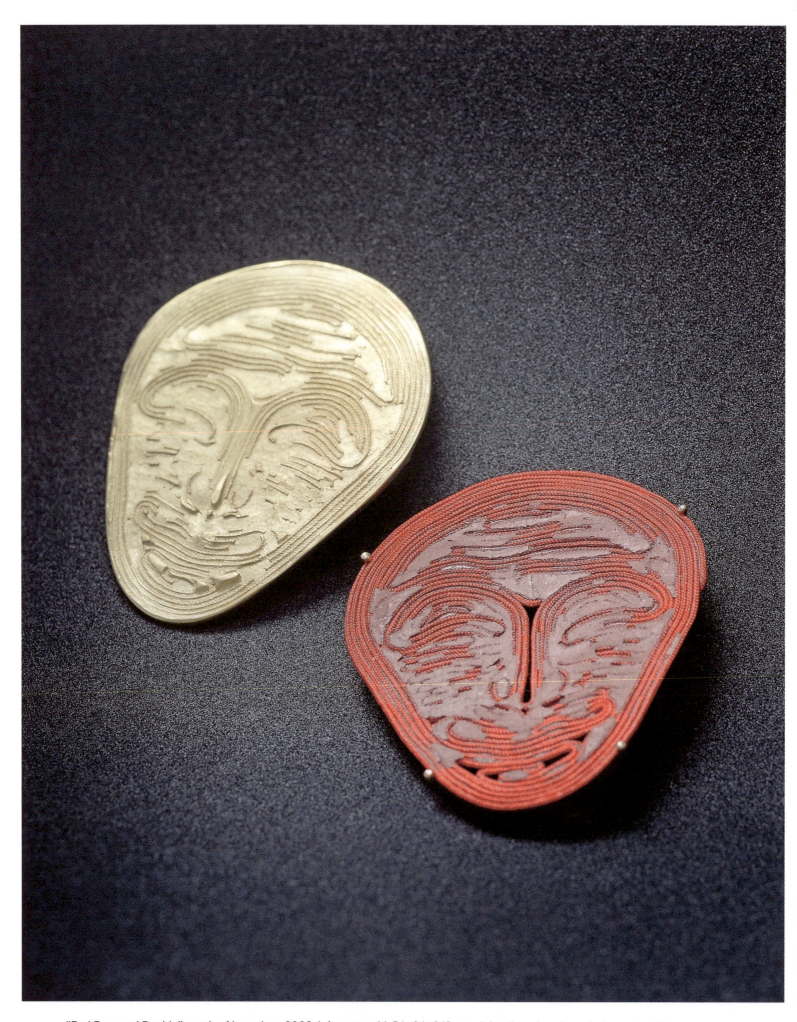

"Red Face and Double", a pair of brooches, 2008, left: cast gold, 5.1× 6.1× 0.12 cm, right: thread, resin and pigment, gold, 5.1× 6× 0.3 cm, collection Ville de Genève, Musée d'art et d'histoire, Geneva, Switzerland

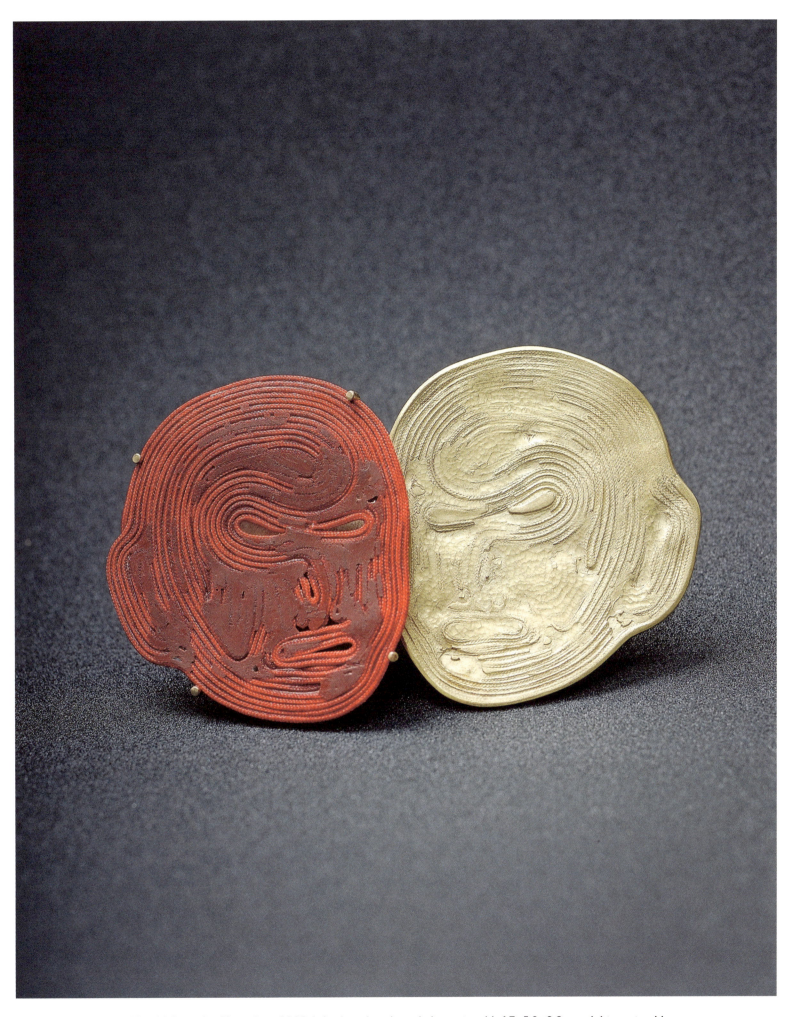

"Red Face and Double", a pair of brooches, 2008, left: thread, resin and pigment, gold, 4.7×5.2×0.3 cm, right: cast gold, 4.7×5.3×0.12 cm, private collection, China

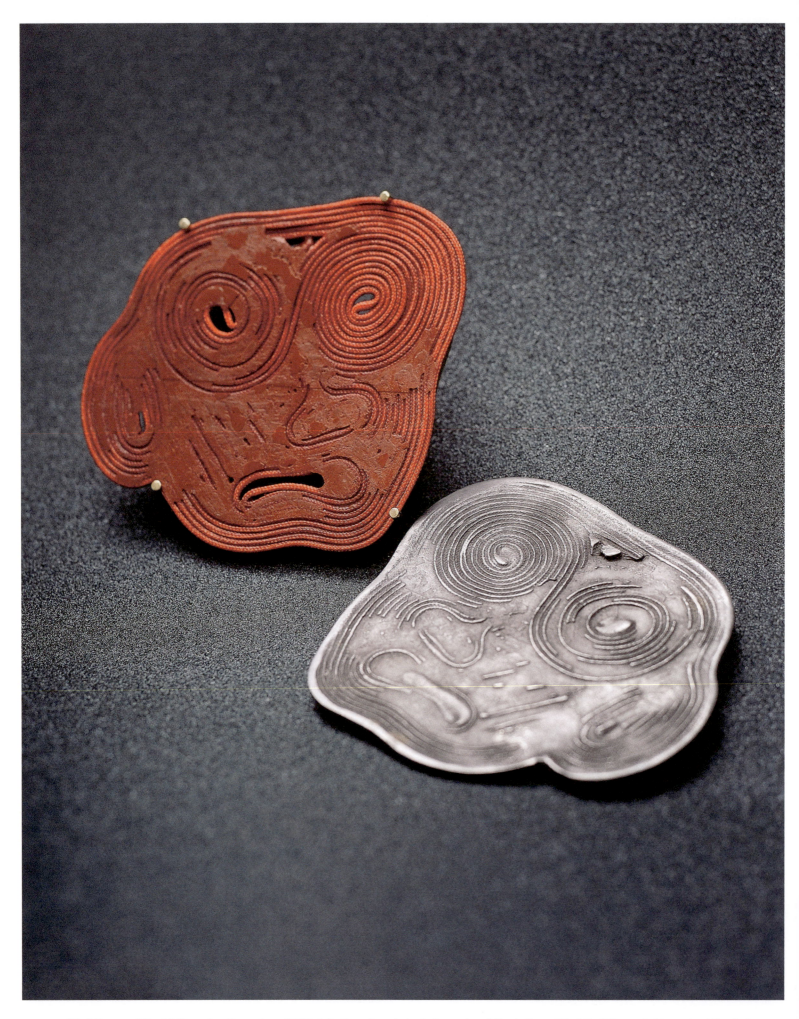

"Red Face and Double", a pair of brooches, 2008, left: thread, resin and pigment, oxidized silver, 6.7×5.6×0.5 cm, right: cast oxidized silver, 6.7×5.8×0.12 cm, private collection, China

BOXES

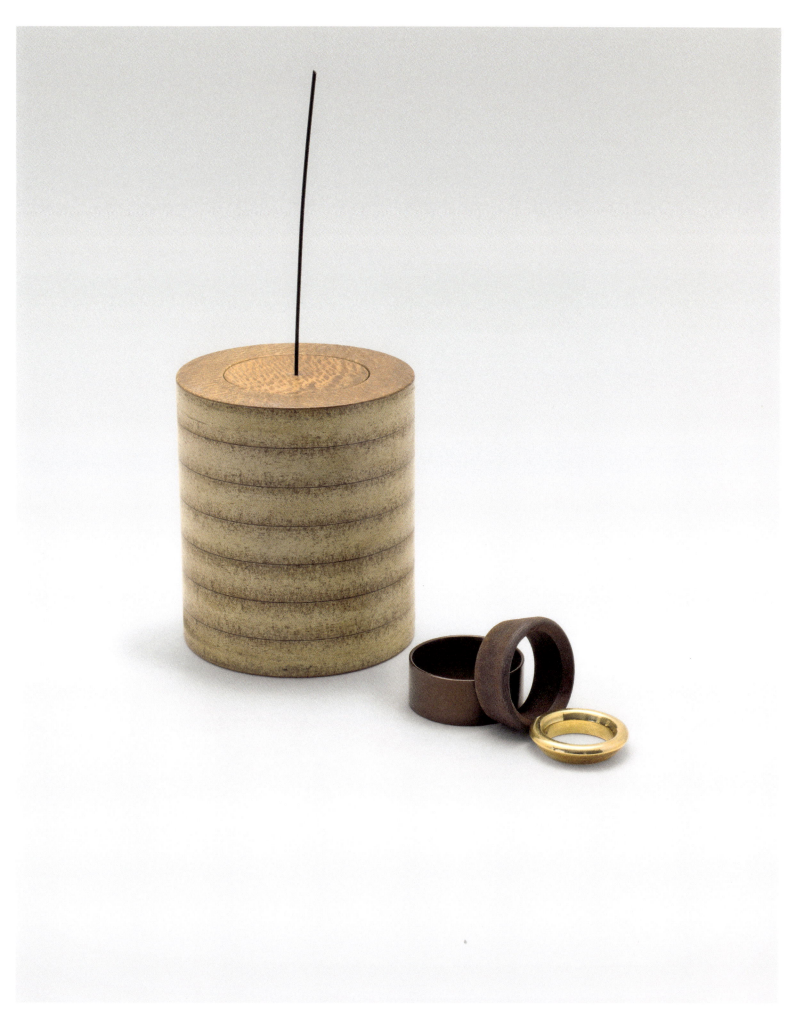

167 Box with "Sphere", 2015, MDF, iron, neoprene cord, 5.5× 5.9× 5.5 cm, private collection, Switzerland

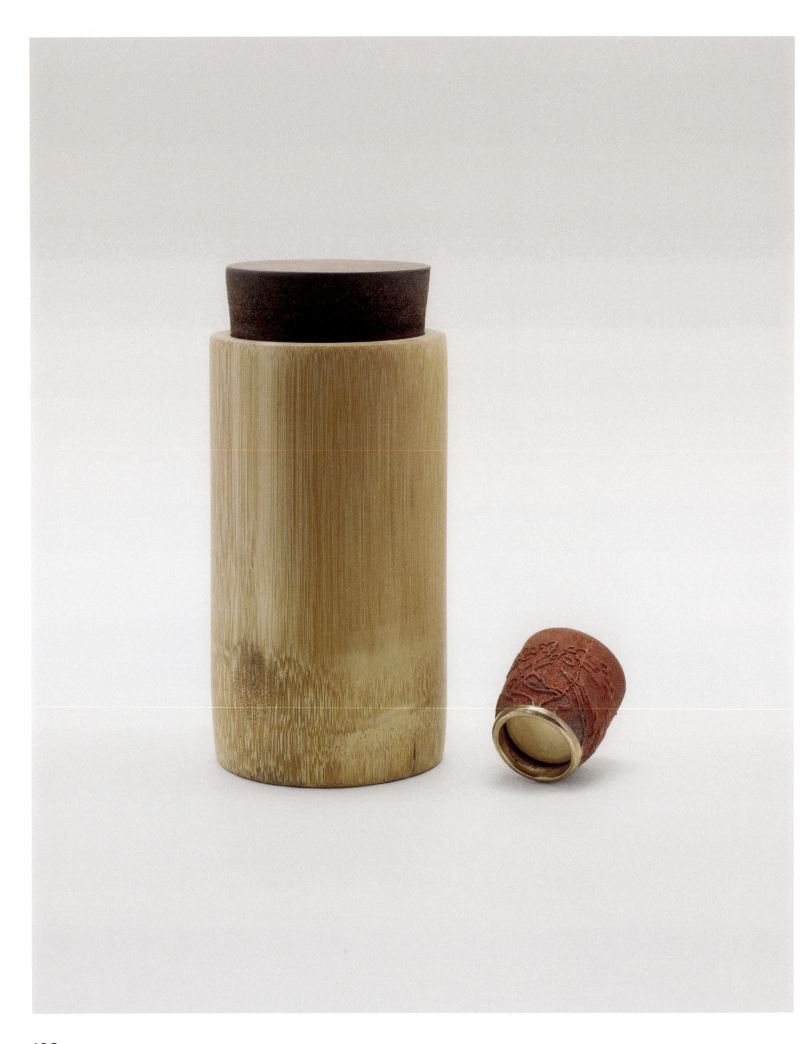

168 Box with "Double Ring", 2016, bamboo, stained MDF, rare wood, veneer, ⌀ 6.2×13 cm

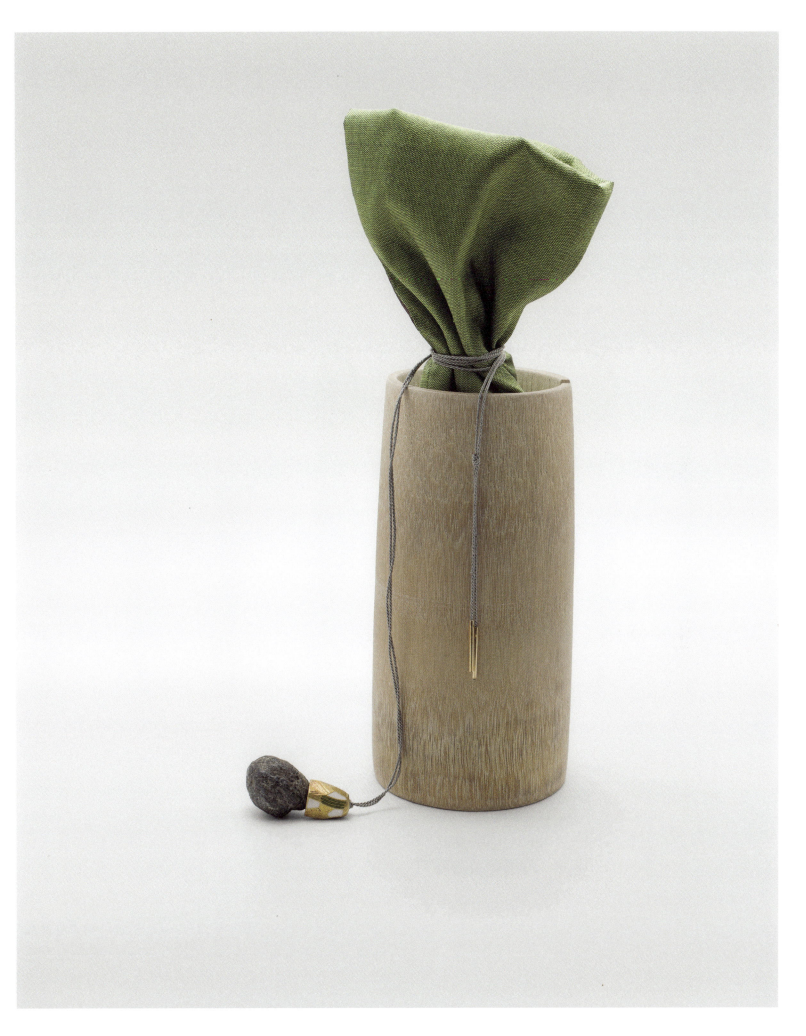

169 Box with pendant, 2013, bamboo, silk, ⌀ 6.2×17 cm, private collection, Switzerland

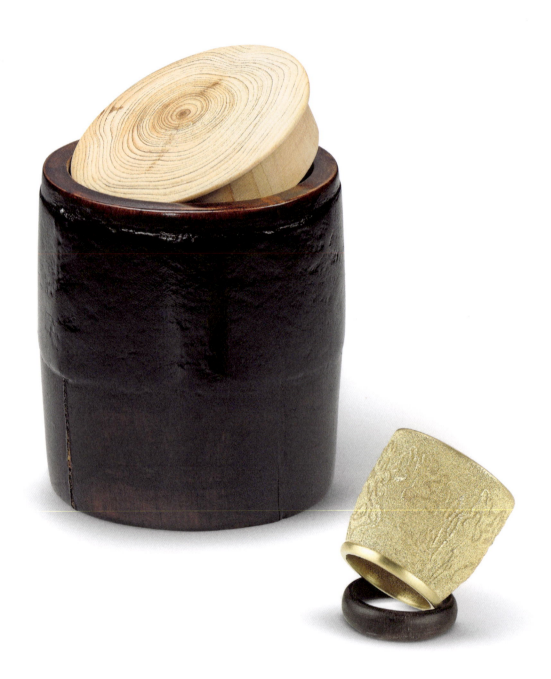

170 Box with "Double Ring", 2019, lacquer on bamboo, boxwood, ⌀ 6.7×7 cm

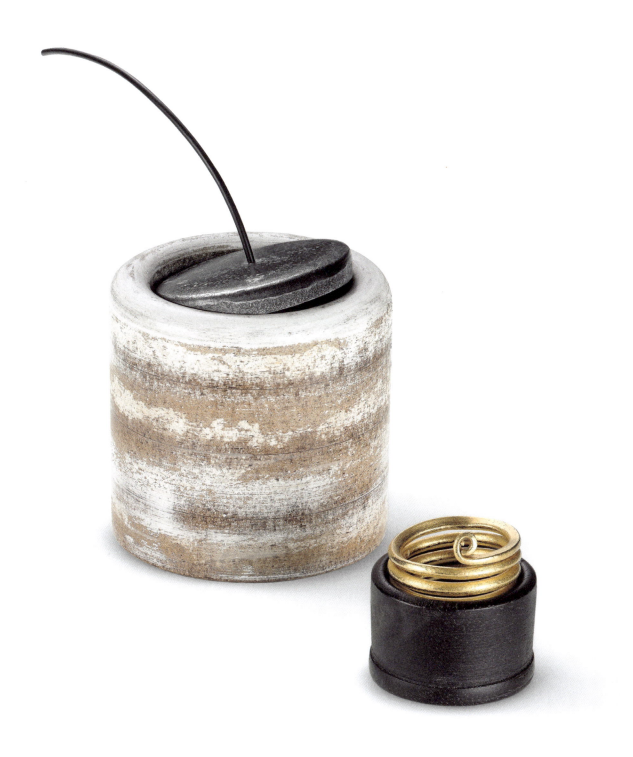

171 Box with "Double Ring", 1991, stained MDF, iron, nylon, ⌀ 4×4 cm, private collection, Switzerland

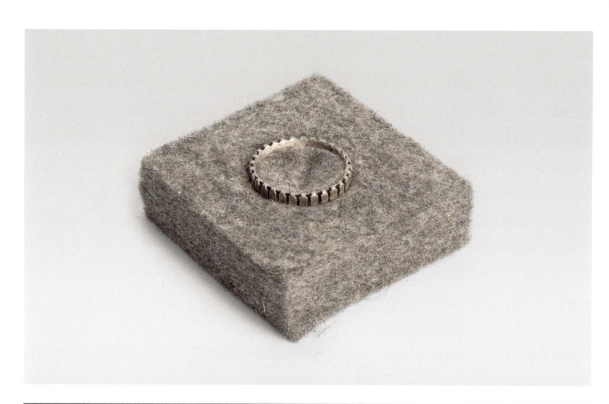

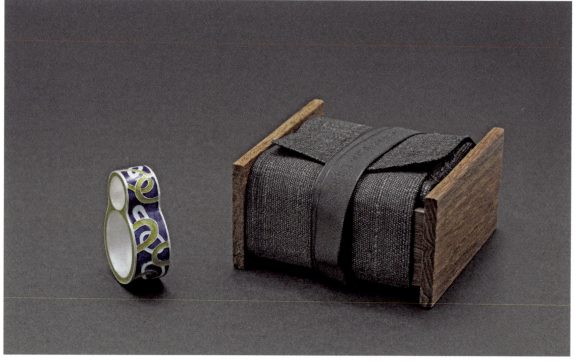

Container with silver ring 1992, felt, multiple, 5×5×1.5 cm, ring: "Lamelles", collection of the Centre national d'arts plastiques (Cnap), deposited at Musée des arts décoratifs, Paris, France, FNAC 01-772. Box with ring "Infini", 2011, teak, silk, cotton ribbon, 5.8×2.8×6.3, collection Ville de Genève, Musée d'art et d'histoire, Geneva, Switzerland, Inv. H 2015-0005

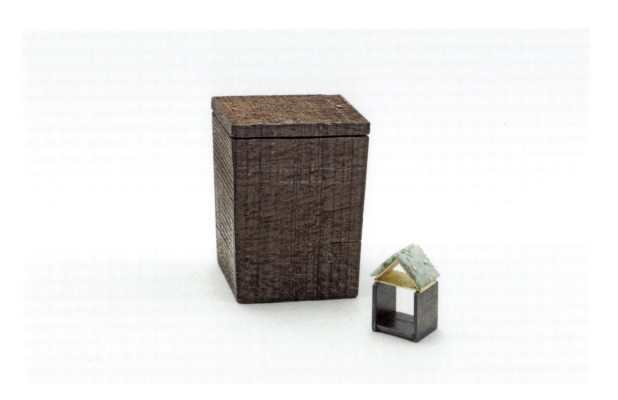

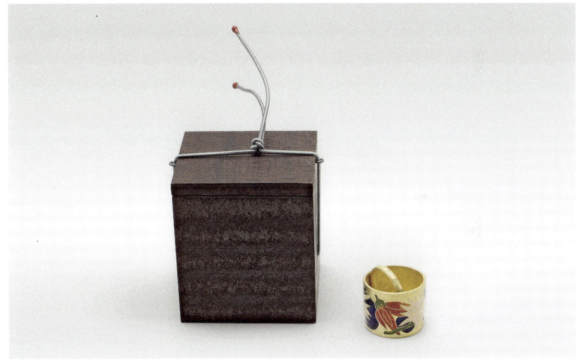

173 Box with ring, 2020, palm wood, 6×7.7×4.7 cm, private collection, the Netherlands
Box with "Double Ring", 2014, stained MDF, elastic string, 5.3×6.5×4.5 cm, private collection, India

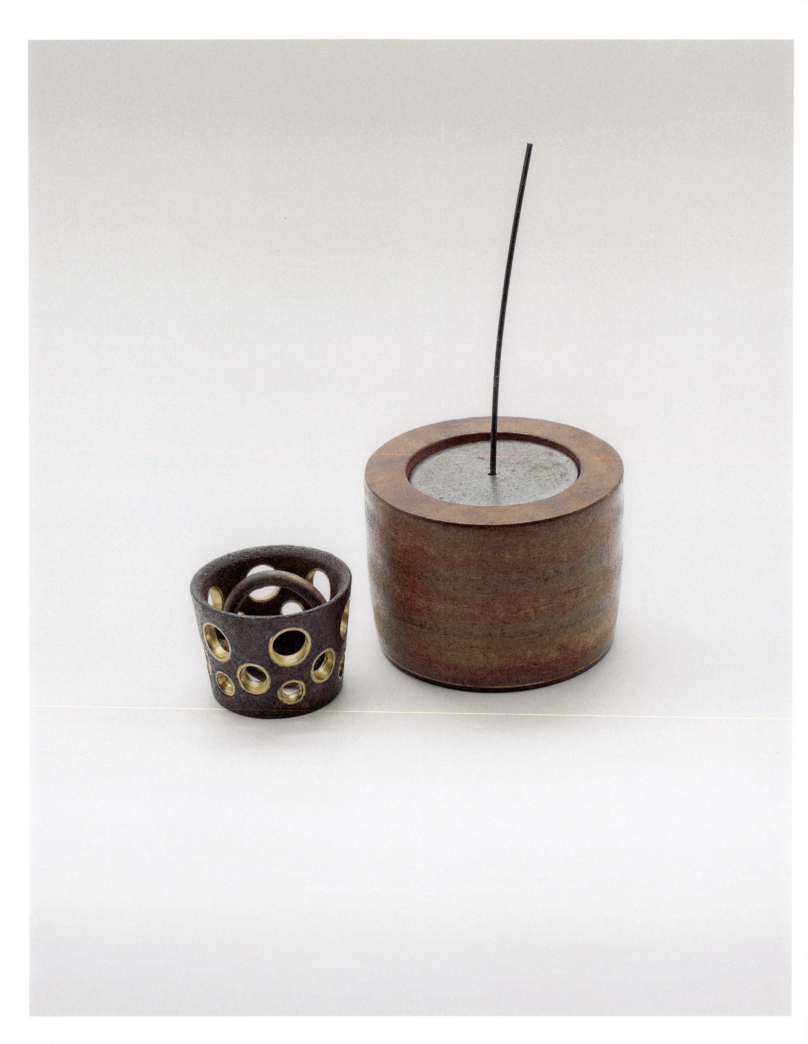

174 Box with "Double Ring", 2009, stained MDF, rare wood veneer, iron, nylon, ø 5×3 cm, private collection, India

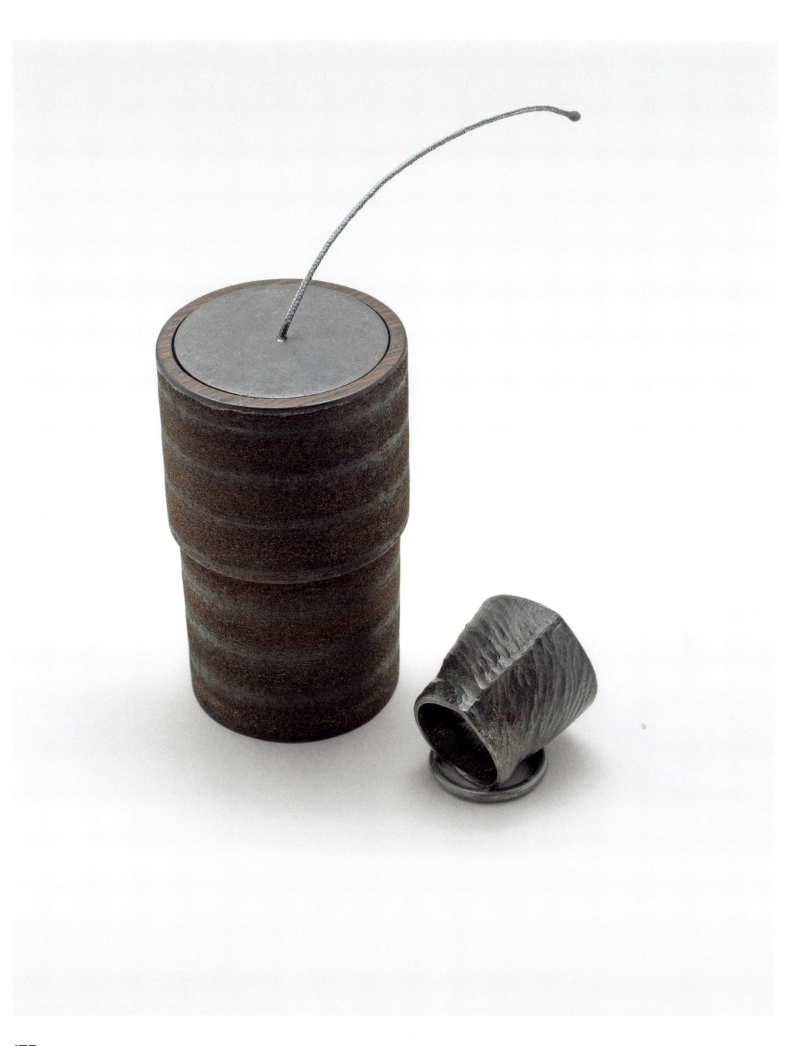
Box with "Double Ring", 2020, stained MDF, iron, cotton string, ⌀ 5×8 cm, private collection, Switzerland

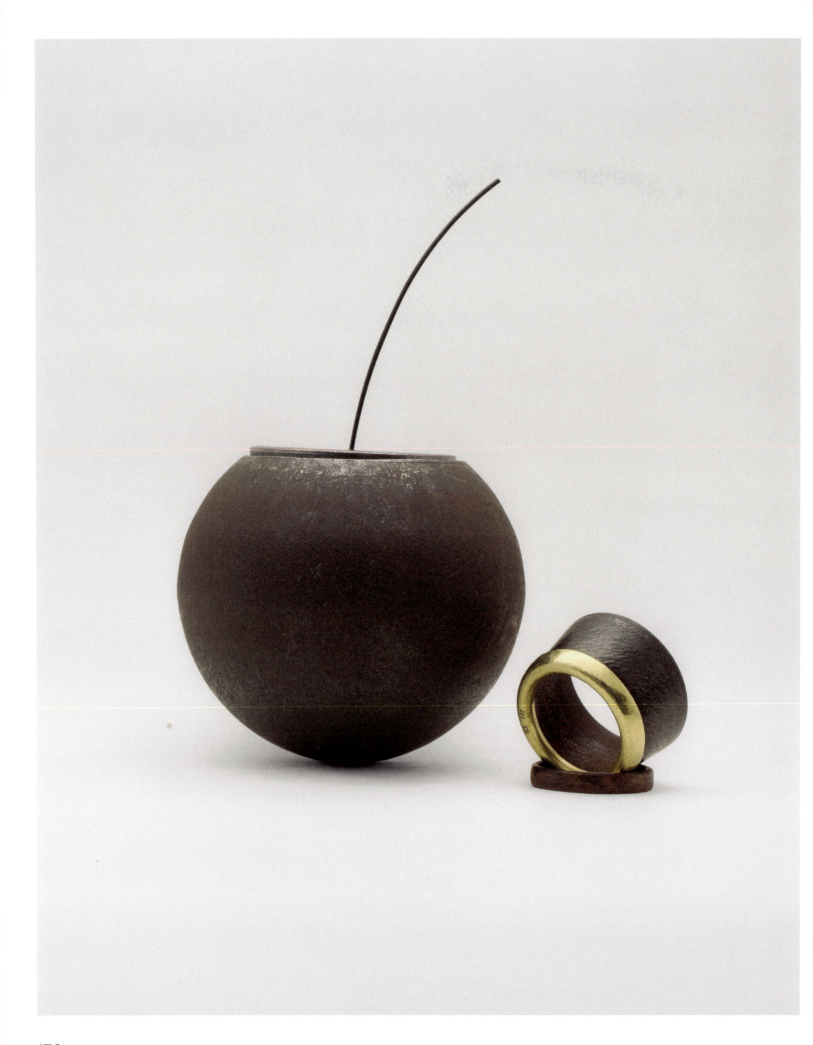

Box with "Double Ring", 2000, iron, felt, nylon, ø 6.6×5.7 cm, private collection, Switzerland

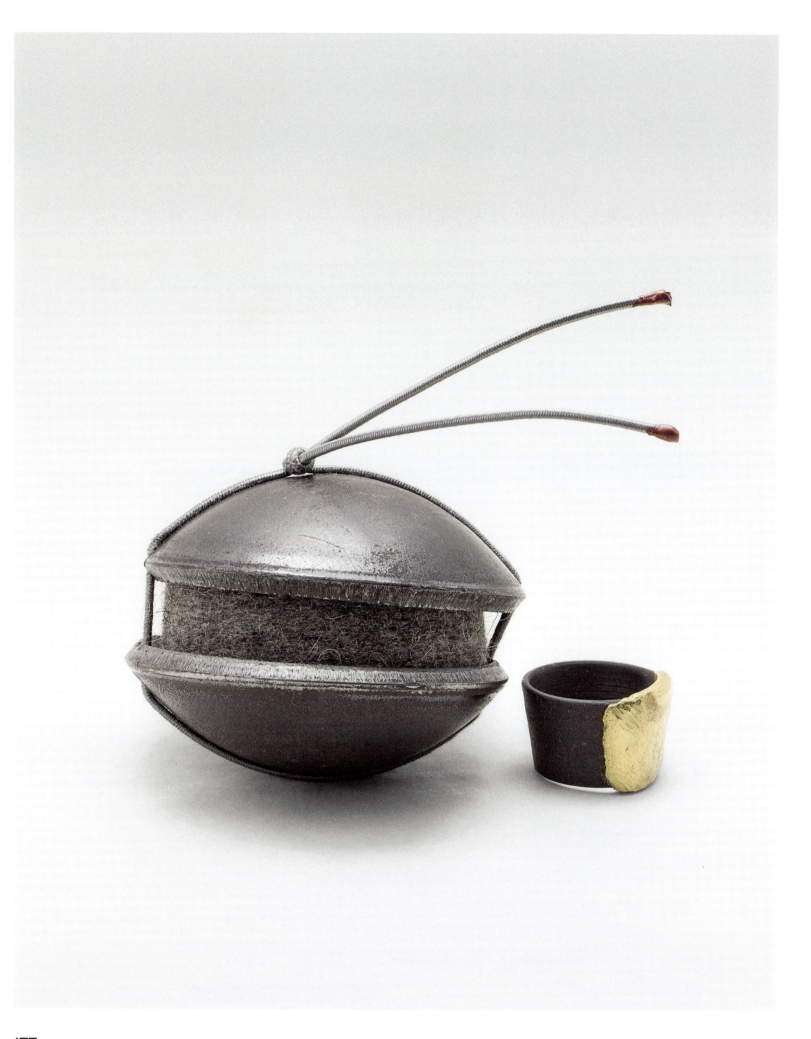

177 Box with ring, 1999, iron, felt, elastic string, ø 6×5 cm

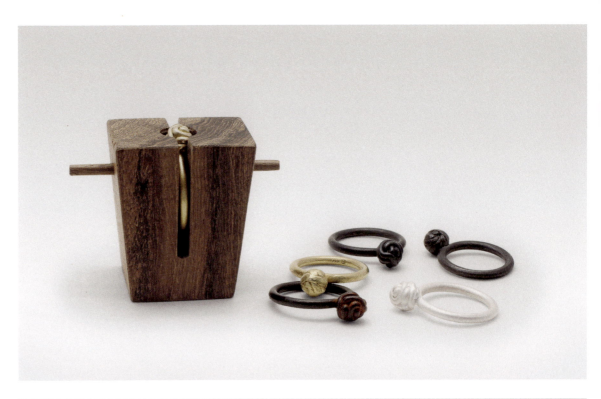

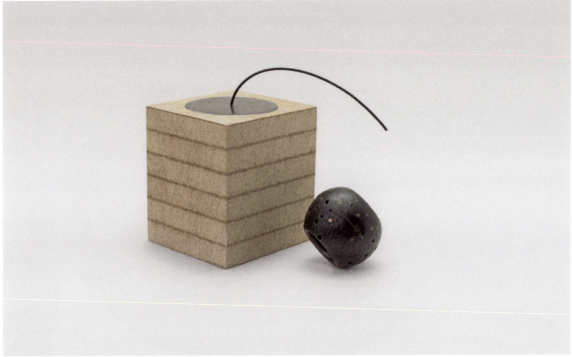

Container for 1 solitaire, 2011, teak, multiple, 3.5×2.5×4 cm, rings: "Solitaire"
Box with "Sphere", 2015, MDF, iron, neoprene cord, 5.5×5.9×5.5 cm

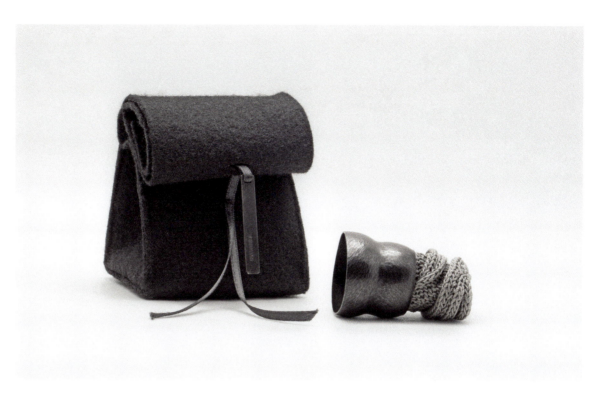

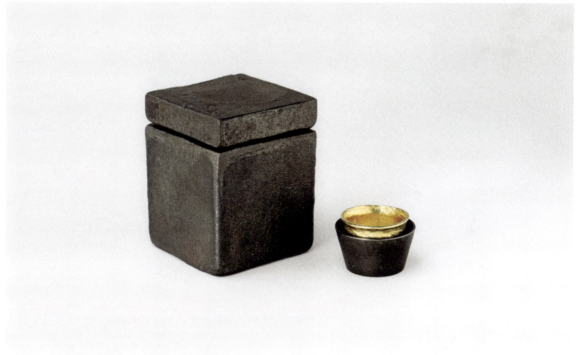

179 Container with "Bell", 1995, felt, 6×6×7 cm, private collection, Switzerland. Box with "Double Ring", 1996, cast iron, 4.5×4.5×5.5 cm, collection Ville de Genève, Musée d'art et d'histoire, Geneva, Switzerland, Inv. H 2001-0097

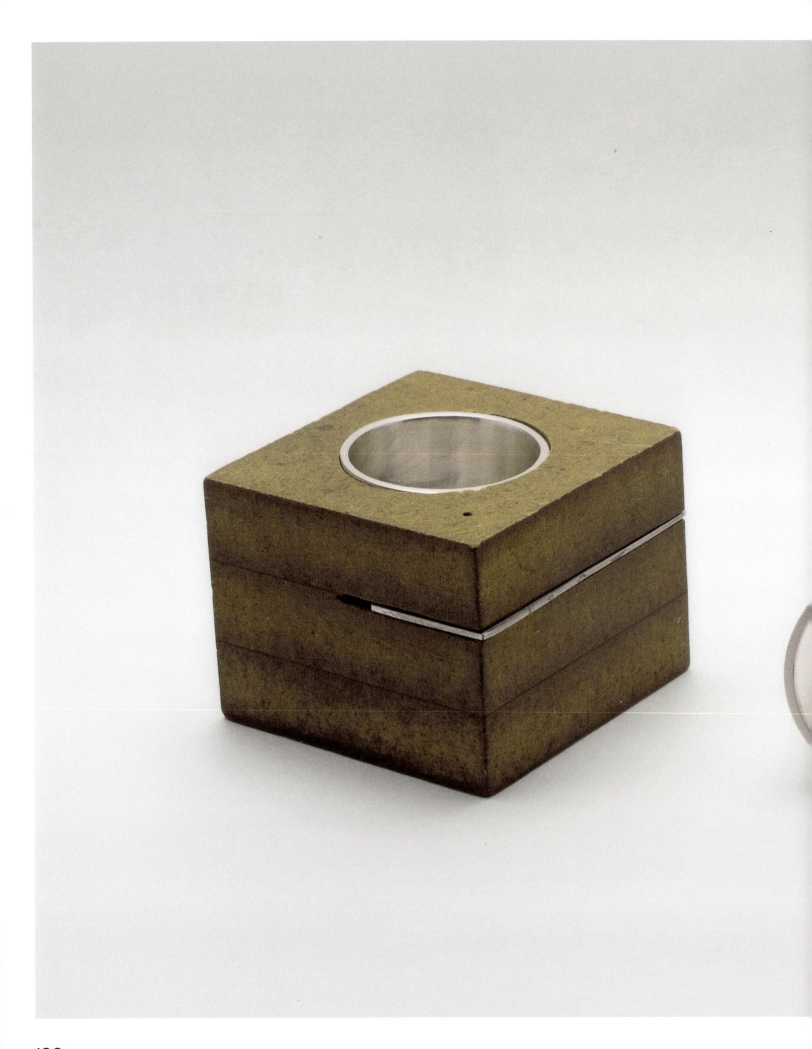

180 Box with ring, 1992, MDF, aluminium, multiple, 4×4×3 cm, rings: "Gobelet"

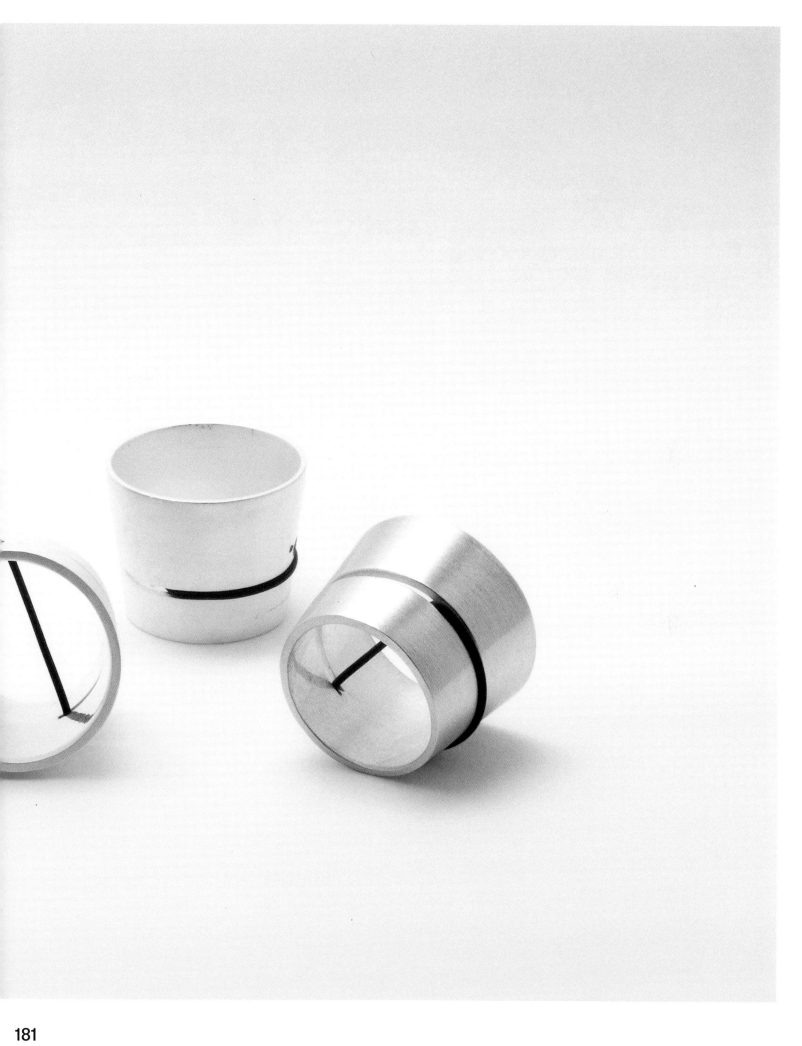

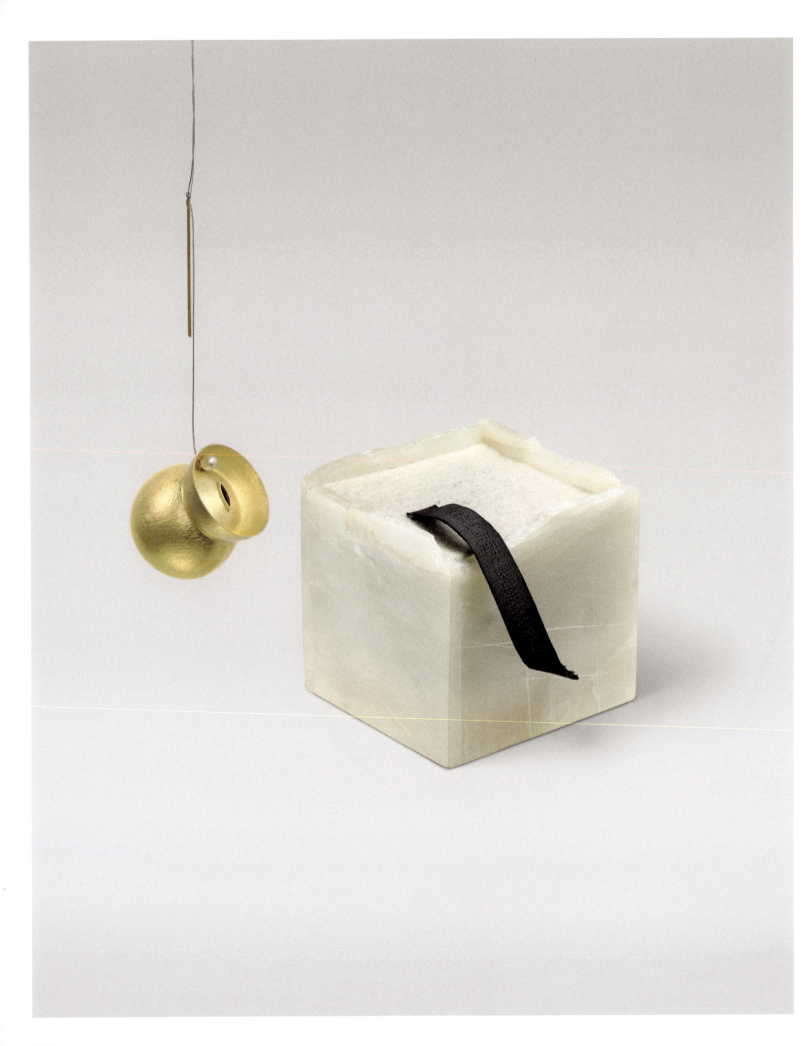

182 Box with "Last Drop", 2000, alabaster, felt, cotton ribbon, 7.3×7×7.3 cm

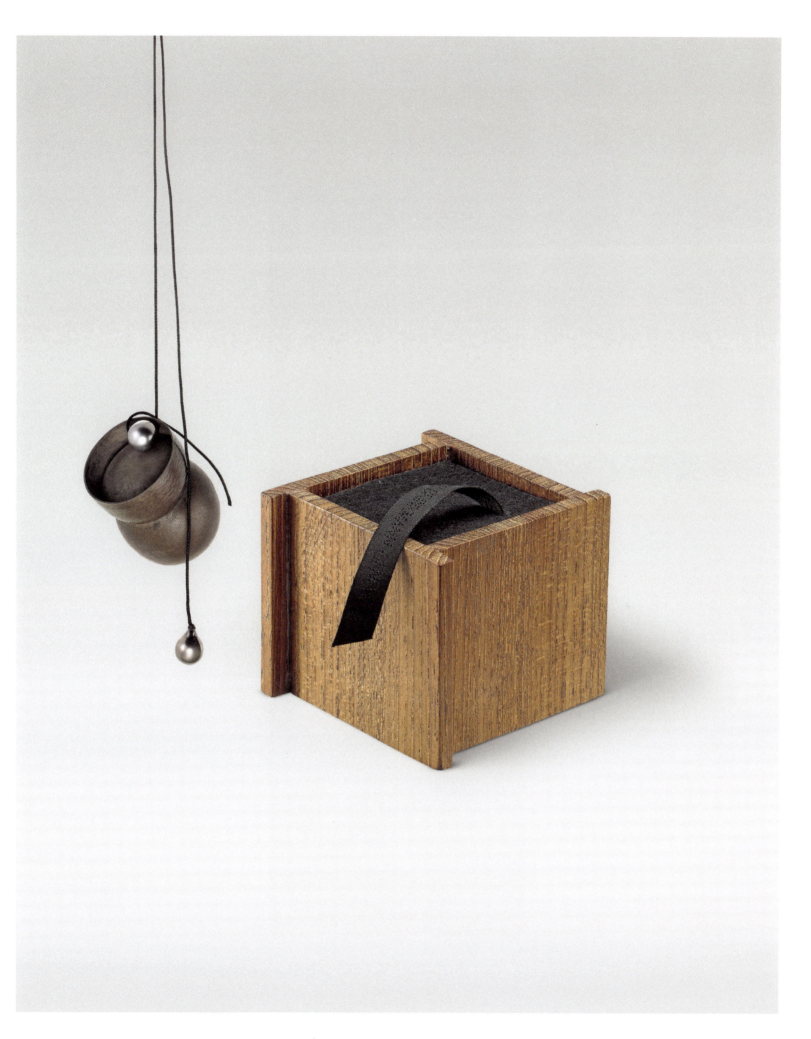
183 Box with "Last Drop", 2000, teak, felt, cotton ribbon, 7.5×6.5×7.5 cm

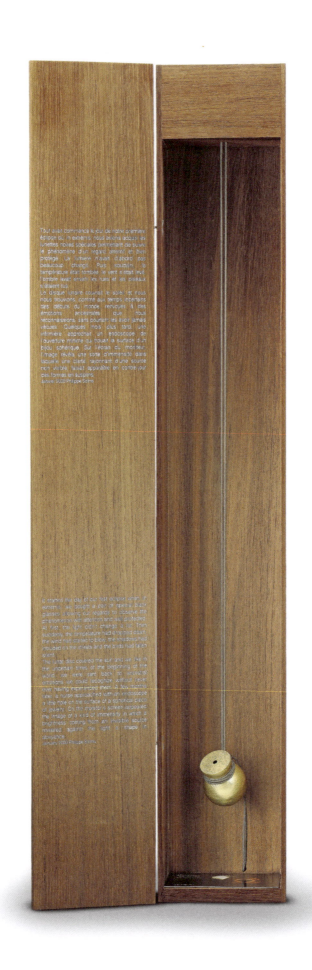

184 Box with "Eclipse", 2000, teak, silkscreen-printed text (cf. p. 133), endoscopy, 10 × 8.5 × 62.5 cm

DISPLAYS

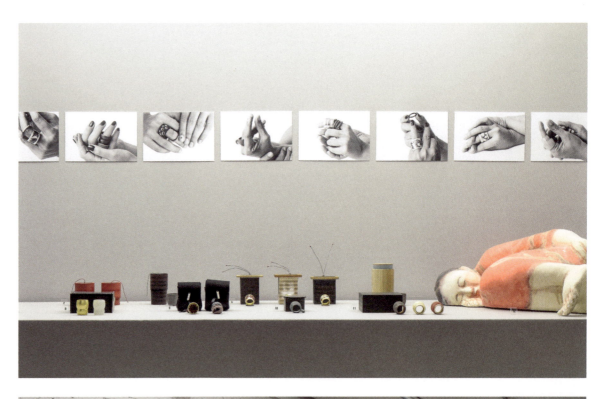
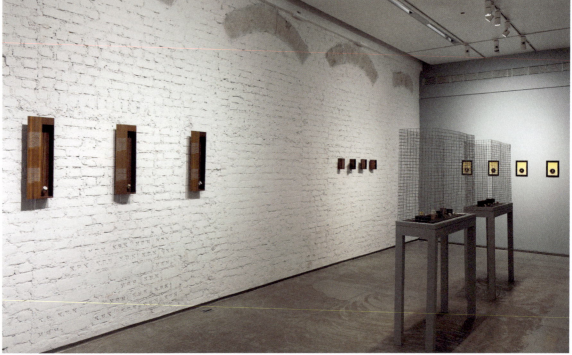

188 "Carte blanche à Esther Brinkmann", Musée Ariana, Geneva – Switzerland, 2016
"Renewable Pleasures: The India Chapter", Chemould Prescott Road Contemporary Art Gallery, Mumbai – India, 2014

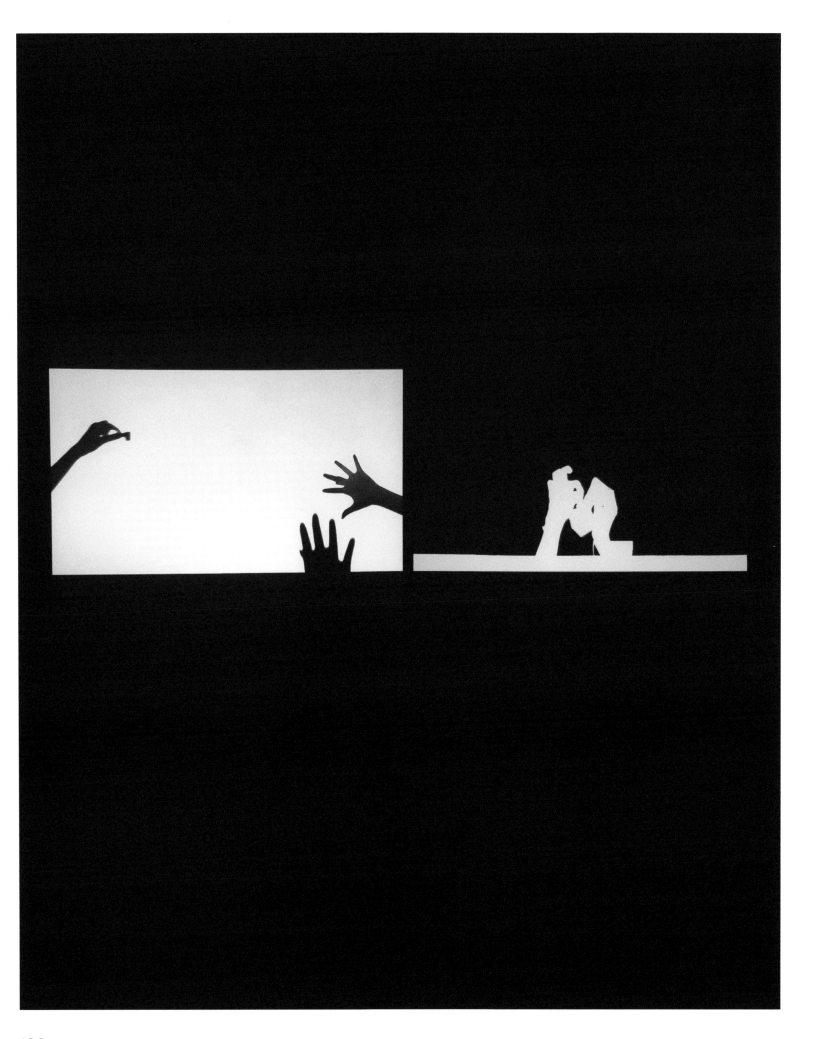

189 "Clouds and other Dreams of Jewels", Goelia Art Space, Guangzhou – China, 2009, exhibition view of the video installation "As a Vase…"

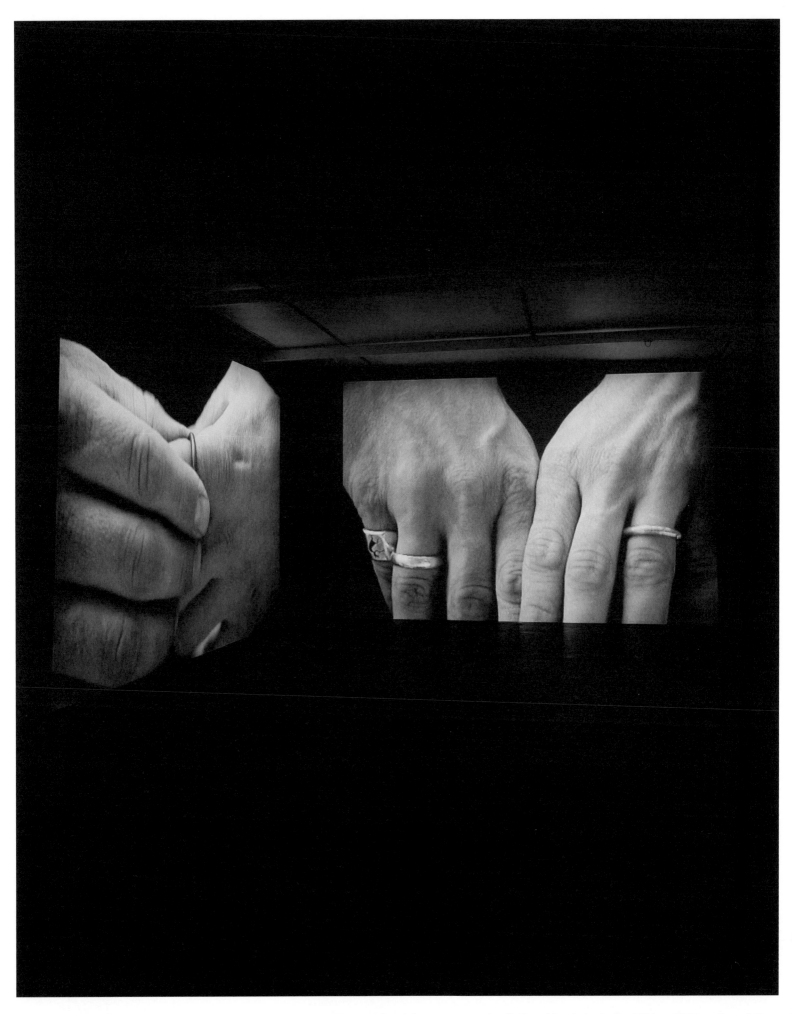

"Renewable Pleasures: The India Chapter", Chemould Prescott Road Contemporary Art Gallery, Mumbai – India, 2014, exhibition view of the video installation "The Present Is the Only Thing without an End"

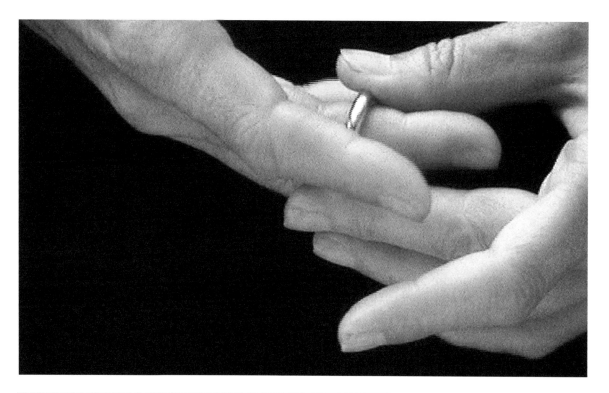
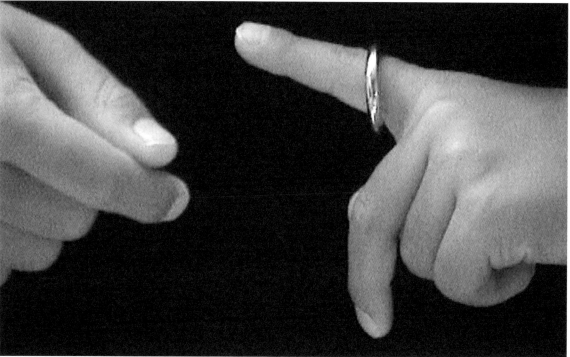

"The Present Is the Only Thing without an End", video installation, 2000

LE BIJOU COMME EXPÉRIENCE INCARNÉE
Elizabeth Fischer

Créatrice, professeure et ambassadrice du bijou – ces trois rôles font d'Esther Brinkmann une figure incontournable du design bijou non seulement en Suisse, son pays d'origine, mais aussi en Chine et en Inde où elle vécut et travailla pendant près de dix ans. Au contact de maîtres artisans d'art de ces deux pays, elle a abordé des rivages jusque-là inédits dans son œuvre. L'émail indien et la sculpture sur jade chinoise ont fait leur entrée dans son bijou de prédilection, la bague. La reconnaissance de son expertise lui vaut d'être invitée de par le globe pour donner des conférences et transmettre son savoir-faire en design bijou. *En fait, cette vocation « d'ambassadrice » s'est imposée sans que j'y pense vraiment. J'ai adoré ce rôle car j'ai le goût des échanges, ce qui a toujours facilité mes contacts, avec des créateurs avec qui parler de pair à pair, avec des galeristes, des amateurs ou des personnes du grand public, partout où je vais. Les conférences, ateliers et séminaires se sont multipliés un peu à mon insu, pour mon plus grand bonheur cependant. Ainsi, j'ai été particulièrement heureuse de pouvoir partager ma vision du bijou d'auteur dans le cadre des académies d'art de Pekin (CAFA) et de Guangzhou (GAFA), au National Institute of Design d'Ahmedabad (NID), au National Crafts Museum de New Dehli, à l'Université d'art de Tallinn en Estonie, à l'Académie internationale d'été de Salzbourg, à l'école de Fontblanche en Provence, au Portugal, entre autres.* La richesse des échanges, l'intensité des dialogues qu'elle entretient avec des publics très variés, dans les contextes socio-culturels les plus divers, ont apporté de nouvelles facettes à sa vision du bijou et refaçonné sa manière de transmettre son art depuis ses débuts de professeure à Genève. Elle est désormais invitée dans cette cité également, en tant que lauréate du Prix Culture et Société de la Ville de Genève pour les arts appliqués en 2015[1] ou invitée d'honneur d'expositions en design. La monographie qui paraît aujourd'hui témoigne de ce parcours exceptionnel.

On lui doit la naissance de l'École genevoise du bijou contemporain. Directrice de la section « Création bijou et objet » à l'École supérieure d'arts appliqués de 1987 à 2005[2], elle posa les bases d'une formation supérieure en design bijou unique en Suisse. Pierre d'angle d'une forte tradition genevoise et suisse en design bijou, ce département demeure l'un des creusets de la relève mondiale grâce à l'aura de sa fondatrice. Apprendre à désapprendre, savoir regarder et ressentir, apprivoiser puis dompter les matières inhabituelles avant de mettre en forme[3] : elle a formulé les impulsions fondamentales d'un enseignement qui « insiste sur les attitudes expérimentales et les lieux inconnus de l'imagination. Résistant à la seule aventure de l'industrie productive, il est une formidable préparation au champ créatif du bijou d'auteur[4]. » Les designers formés sous sa férule appartiennent aux chefs de file du bijou contemporain loin à la ronde – designers travaillant à leur compte ou au service d'une marque, du bijou industriel à la haute joaillerie et à l'accessoire, œuvrant dans la formation, la curation, le journalisme spécialisé ou le marché du bijou. Toutes et tous témoignent de sa passion exigeante dans la transmission de son art.

« Bijou d'auteur » : cette désignation est chère à Esther Brinkmann qui la préfère à l'appellation « bijou contemporain » courante en France. Le sceau du contemporain est éphémère, tributaire des modes, tandis que la marque d'une autorité avec son langage propre est destinée à perdurer. Cette notion reflète sa conception du bijou telle qu'elle l'enseigne et la pratique. Dans ses mots, le bijou d'auteur est « […] fruit d'une réflexion liée à une démarche individuelle du designer qui s'exprime dans une forme et une matière, […] création dont l'indépendance d'esprit se situe inévitablement hors du contexte industriel […], il est chargé de sens, de poésie, d'originalité. Sa beauté ne réside pas forcément dans son équilibre formel ou dans son matériau, mais aussi dans la puissance d'un message, dans la force d'une évocation, comme autant de manifestes personnels dont le destin est de se partager entre la confidence de l'artiste et celle ou celui qui choisit de porter son objet. »[5] Il se forge d'abord dans l'intimité de l'atelier de création, ainsi que le laisse entendre la désignation anglophone « studio jewellery, » même s'il peut se prêter à la réalisation en série avec la collaboration d'artisans ou de manufactures. Pour les plasticiens du minuscule, le bijou d'auteur est une discipline exigeante, mariant rigueur conceptuelle, maîtrise technique, persévérance dans l'expérimentation des possibles, toujours en lien étroit avec le corps[6]. Le bijou d'auteur est une déclaration, essentielle, qui oblige le designer à prendre position, qui stimule le renouvellement du regard sur le bijou et la manière de le porter.

À rebours de la fonction spectaculaire – dans son sens étymologique de « qui frappe la vue par son caractère exceptionnel, qui produit, cherche à produire un effet visuel » – traditionnellement impartie au bijou pour les yeux du public, Brinkmann met en lumière l'expérience intime de la personne qui porte le bijou. L'éclat de ses bijoux scintille non de mille feux mais de mille questions, émotions, désirs, pensées et stimuli. « Les bijoux influencent nos gestes, notre façon de bouger. Ils peuvent modifier notre silhouette et notre comportement. Se compléter avec un objet, un bijou, provoque un changement d'attitude, induit une autre conscience de soi et appelle à une relation plus intime avec le corps[7]. » Cette profession de foi de Brinkmann, qui fait « signifier l'infime », illustre ce que Barthes a magistralement dit du bijou, « un rien mais de ce rien émane une très grande énergie, […], le bijou règne sur [la toilette] non plus parce qu'il est absolument précieux, mais parce qu'il concourt d'une façon décisive à le faire signifier : c'est le sens d'un style qui est désormais précieux, et ce sens dépend non de chaque élément, mais de leur rapport, et dans ce rapport c'est le terme détaché (une poche, une fleur, un foulard, un bijou) qui détient l'ultime pouvoir de signification : vérité qui n'est pas seulement analytique, mais aussi poétique…[8] » La révolution d'Esther Brinkmann réside dans cette inversion fonctionnelle, du dehors vers le dedans. Plus que des gemmes, ce sont des sensations, des saveurs et des savoirs que la designer sertit au cœur de ses bijoux, conviant leurs heureux destinataires à une expérience incarnée.

1. www.geneve.ch/sites/default/files/fileadmin/public/Departement_3/Autres_fichiers/prix-culture-et-societe-eloges-laureats-2015-ville-geneve.pdf
2. Intégrée depuis au réseau des Hautes écoles spécialisées suisses, dans la Haute école d'art et de design, HEAD – Genève.
3. Anne Baezner « Esther Brinkmann », *Décor, design et Industrie. Les arts appliqués à Genève*, dirigé par Alexandre Fiette, Genève 2010, p. 226.
4. Esther Brinkmann, Fabienne Xavière Sturm, « L'ornement est-il toujours encore un crime ? », *Le bijou en Suisse au 20e siècle*, Genève 2002, p. 24, catalogue de l'exposition du Musée d'art et d'histoire de Genève dont E. Brinkmann et F. X. Sturm furent les curatrices.
5. Ibid.
6. « Esther Brinkmann », Roberta Bernabei, *Contemporary Jewellers. Interviews with European Artists*, Berg, Oxford New York 2011, p. 81
7. Roland Barthes « Des joyaux aux bijoux », *Jardin des arts*, n° 77, avril 1961, réed. Barthes, R., *Le bleu est à la mode cette année*, Paris 2001, p. 95.

BEAUTÉ MODE D'EMPLOI
Fabienne Xavière Sturm

SE FORMER
Une rencontre fondatrice fut celle avec le sculpteur genevois Henri Presset et son épouse Claude, céramiste. Très jeune, Brinkmann a ainsi la chance de baigner dans une atmosphère créative qui l'incitera à entrer à l'École des Arts décoratifs de Genève où elle fait ses études. Sa vocation d'enseignante y naîtra à la faveur du remplacement d'un professeur absent.

FORMER À SON TOUR
L'engagement dans l'enseignement fut intense. Transmettre comme créer est une vocation, une autre manière d'être soi en partageant son savoir. C'est conquérir encore plus sa maîtrise, progresser avec des générations plus jeunes lesquelles nous posent sur le fil d'un équilibre assumé, c'est poursuivre son propre apprentissage sans limite. Sa marque de fabrique d'enseignante est de faire émerger les spécificités créatives de chaque personnalité, de transformer l'inaptitude en aptitude, la timidité floue en audace claire ; c'est le souci d'offrir une dimension professionnelle. Le talent de Brinkmann est de déceler le potentiel, de percevoir le progrès, de respecter tout en guidant. Dans tout parcours, la rencontre d'un maître est le socle d'une durée certaine.

Le résultat de son action est le succès de nouveaux ancrages dans le champ du bijou contemporain à l'échelle internationale. On peut véritablement dire que Brinkmann a inventé une École genevoise du bijou, scellant en cela le destin d'une ville dont l'histoire a fait un centre d'émancipation de ces métiers d'arts appliqués. Les témoignages de quelques-uns de ses anciens élèves sont parfaitement explicites sur ce qu'elle leur a apporté.

Celui de Fabrice Schaefer, créateur de bijou genevois : *L'enseignement que j'ai reçu d'Esther Brinkmann était axé sur l'idée de la transformation des matériaux, elle évoquait souvent le parallèle qui existe entre la gastronomie et la création de bijoux, à l'image d'un Chef qui transforme les aliments pour les sublimer, j'ai appris à transmuter les métaux en objets précieux. Une transformation s'est également opérée en moi, en me faisant découvrir un monde nouveau où tout semblait possible, elle m'a offert une liberté que j'ignorais. Cet exemple d'ouverture d'esprit, de créativité et de générosité m'accompagne depuis lors.*

Celui d'Annick Zufferey, qui dirige à Carouge sa galerie de bijoux contemporains : *déçue par un enseignement encore très technique, très masculin, je découvre alors une autre sensibilité, une façon de travailler, rechercher, aiguiser mon regard et ma curiosité. Cet enseignement m'a permis de valoriser ma singularité, m'épanouir en tant que personne. Être en cohérence avec qui je suis et ce que je fais et en accord avec mes valeurs. Stimuler sans jamais être négative, Esther avait sa façon de nous encourager ; « Ça pourrait être assez beau » ; on savait alors que l'on pouvait encore nettement améliorer notre projet. Mon diplôme en poche, j'ai ouvert une galerie dédiée à la promotion du bijou d'auteur à Genève, ou depuis 1995 j'expose, entre autres, son travail et celui de nombreux créateurs qui ont suivi sa formation ou cette formation. En découle une amitié précieuse, Esther continue à me stimuler et me surprendre par ses voyages, rencontres et bien sûr, ses créations. Je lui dois, en plus, une passion pour les beaux livres de cuisine et une addiction aux romans policiers…*

Et enfin, celui de Christian Balmer, créateur et qui dirige la galerie ViceVersa à Lausanne : *trouver sa liberté dans le processus créatif c'est le défi majeur de l'étudiant, il fait partie de la découverte de soi tant désirée dans l'expression artistique, cette recherche du laisser-faire. Avec Esther j'ai appris à me libérer du carcan de la technique, elle m'a également appris à rechercher en moi la substance de ce que je désirais exprimer. Grâce à elle j'ai pu me défaire des influences extérieures, tout en acceptant les références. J'ai vécu son enseignement comme une forme de désapprentissage des réflexes et habitudes nuisibles, elle m'a aidé à prendre mon envol et mon indépendance.*

Brinkmann fut l'une des plus actives artisanes dans l'aventure de la transformation de L'École des arts décoratifs en Haute École d'Art et de Design. Le processus s'inscrivait dans une échelle européenne d'envergure, le projet dit de Bologne. Il fallait concilier toutes les possibilités efficaces et pertinentes. La Suisse se montra bonne élève et Brinkmann mit en place puis dirigea le département « Création bijou et objet » à Genève. La somme de ses lectures, workshops et masterclasses partout dans le monde est édifiante. On peut mesurer combien pour elle transmettre l'aide à focaliser sa propre création et préciser ses idées.

Le regard d'un artiste se forge à la confrontation du regard des autres, de pays à pays, de civilisation à civilisation, de traditions ancrées à traditions nouvelles. Brinkmann n'a cessé et ne cesse d'apprécier les mondes différents qui sont à la porte du sien. La richesse de son ouverture d'esprit est à la mesure de son parcours. Et si elle a épousé un diplomate, ce n'est pas pour rien !

LA FABRICATION DU SECRET

Brinkmann ne dit pas écrin, ni boîte, elle préfère contenant. Il y a dans ce mot à mes yeux une connotation industrielle ou de laboratoire qui n'évoque pas l'extraordinaire dimension poétique de ces anges protecteurs de la beauté. Ce n'est pas pour rien qu'elle fut, en 2000 à l'unanimité du jury, lauréate du Prix Brunschwig pour les arts appliqués dont le thème était le packaging de la bijouterie et de l'horlogerie. Ce fut très tôt une sorte d'évidence que de donner au bijou un lieu de sommeil en parfaite harmonie avec lui. Les matériaux n'ont pas de hiérarchie. Du bois précieux au MDF, de la soie à l'aluminium, du clou de fer au clou d'or pour fixer un couvercle coulissant, le propos est de permettre une découverte qui va du regard à la boîte, de la boîte à la bague, de la bague à la main. Des mécaniques simples ou plus compliquées d'ouverture fermeture, des poids variés, des matériaux durs ou tendres, des logements astucieux, nous invitent au futur bonheur de porter l'objet de nos vœux.

Posée sur une table ou sur une étagère, enfouie dans un tiroir ou un coffre de banque, la boîte est en elle-même motif de contemplation. Plaisir renouvelable dit-elle, et en effet chaque fois renouvelé.

PORTER

Comment alors, tout ceci se retrouve-t-il dans les objets qu'elle fait émerger de la matière qu'elle privilégie ? Comment retrouve-t-on les traces de ces multitudes d'expériences et de vécus ? Comment sait-elle si bien dire les choses avec l'or, le fer, le jade, la soie ? Comment fait-elle pour allier si justement ce qui est lourd et ce qui est beau ? Si on lui dit : imagination ? ou déclic ? elle répond : intuition, concentration.

Posséder une bague de Brinkmann est un voyage en soi. Indéfiniment répété et toujours puissamment autre. Chaque fois un vrai bonheur, accentué par la fréquente question : de qui est votre bijou ? Donc, aussi le bonheur d'autrui.

On dit souvent que le choix d'un bijou est déterminé par l'humeur – enjouée, mélancolique –, par la circonstance – soirée chic ou matinée de travail –, par la tenue choisie … Mais en réalité, tout ceci n'a guère d'importance. Car porter une de ses bagues est un geste à la fois physique, poétique, philosophique. Ce n'est pas parce que la bague choisie est en jade noir que l'humeur est sombre, l'anneau mobile sculpté dans la masse nous entraînera dans un mouvement joyeux, qui nous comble comme ces musiques que l'on aime sans condition et que l'on écoute, re écoute à l'envi. Porter une bague de Brinkmann, c'est comme si l'on posait un haïku sur son doigt ou si l'on faisait de sa main une scène de théâtre. Il y a une inscription particulière de cette présence matérielle dans notre état d'esprit. Il y a une invitation que jamais l'on ne refuse. Il y a une rencontre telle une amitié.

La dimension de durée est essentielle : jamais un objet de Brinkmann ne vieillit ; au contraire, il nous accompagne dans notre chemin, sorte de balise familière. On est fidèle à lui comme à soi-même. Il fait disparaître l'impatience pour installer la contemplation. On ne se lasse jamais de voir le ruban d'or pur roulé dans le jade vert et clair…

UN MODE DE VIE
Ward Schrijver

Commencer ce récit par l'expulsion du paradis ? Non, peut-être pas, mais les premiers humains qui ont foulé la Terre ont vite compris que quelque chose manquait à leur existence. À la différence des animaux qui les entouraient et pouvaient assez facilement se débrouiller seuls, il leur a vite fallu des objets pour survivre dans la nature et se protéger du froid, ou des ustensiles pour travailler la terre et boire autrement que dans leurs mains.

Les premières solutions trouvées étaient rudimentaires, et c'est ainsi qu'ils ont fabriqué, manié, éliminé, toujours et encore, pendant des milliers d'années. Mais, progressivement, des améliorations se sont développées et – vu de la perspective qui est la nôtre – on peut y déceler une lueur : un certain raffinement s'est fait jour. Tandis que les individus ont continué à produire les outils dont ils avaient besoin, autre chose a pris forme, au-delà des nécessités quotidiennes – boire, manger, se protéger et se reproduire. Lentement, le façonnage des objets a évolué, des hommes et des femmes ont affiné leurs aptitudes. Avec les demandes de plus en plus complexes, les compétences requises ont dû augmenter. Et en fin de compte, le « faire » a progressé en quelque chose de complètement nouveau : il est devenu un artisanat, une forme d'art.

Au fil des siècles, ces facultés de même que les objets produits ont gagné en finesse. Et même si certains les considéraient comme superflus, ils allaient conserver leur attrait. En effet, ils signifiaient qu'il y avait autre chose dans la vie, comme une valeur au-delà de la tension continue et inévitable qui marque l'existence quotidienne. Il allait donc de soi que les objets créés seraient transmis de générations en générations, de familles en familles, de propriétaires privés à la communauté. Convoités, donnés, vendus, régulièrement volés, ces objets ont toujours fini par ressurgir et sont préservés, même dans les moments les plus difficiles. Leur accumulation dans les nombreux musées du monde

entier témoigne du respect que les humains ont de tout temps accordé aux talents et au dévouement des individus ayant vécu avant eux, peu importe que ces objets soient beaux et précieux, modestes ou pratiques.

UNE MANIÈRE DE VIVRE
Esther Brinkmann s'inscrit dans le récit atemporel de l'invention, de la création et de l'évolution. Très tôt engagée dans des activités artistiques, elle s'est formée professionnellement dans la joaillerie. Toute sa vie, elle a fabriqué des bijoux dans son propre atelier, elle a transmis ses connaissances et son expérience aux jeunes générations à l'École des arts décoratifs de Genève, l'institution où elle-même a fait ses études, Elle n'est pas restée toute sa vie en Suisse, mais a également vécu plusieurs années en Chine et en Inde. Puis elle est revenue dans son pays natal, il y a une dizaine d'années, et s'est installée avec son mari dans une ancienne usine d'horlogerie à plusieurs niveaux – au pays des montres, après tout ! Remanié dans les années 1960, l'édifice aujourd'hui urbain et blanc, de type Bauhaus, abrite leur appartement sur tout un étage. C'est là, chez elle, que Brinkmann m'accueille.

Elle est aimable et détendue, calme sans être réservée ; elle est vêtue de couleurs sombres et pratiques, révélatrices d'une influence asiatique nette, sa chevelure est blanche, ses lunettes frappantes. Naturellement, elle porte une impressionnante bague en jade de sa propre fabrication. Elle me dit être ce genre d'artiste qui aime travailler les matériaux très durs. Voilà un portrait qui tient en une phrase… En tant qu'enseignante dévouée pendant de nombreuses années – un métier qui la passionne –, elle a dû tenir bon. De même, lorsqu'elle a accompagné son conjoint, représentant diplomatique suisse, dans des contrées lointaines, elle a dû gérer un foyer, encadrer du personnel, recevoir régulièrement beaucoup de gens.

Au cours de ces années-là, elle n'a pas raté l'occasion de s'aventurer dans l'inconnu tentant des vastes et anciennes villes où elle a séjourné, d'abord à Canton, puis à Bombay. Elle y a cherché des artisans locaux, s'est engagée dans des collaborations, a réussi à acheter de magnifiques jades et des pierres précieuses séduisantes, peu habituelles. Elle s'est efforcée d'acquérir de nouvelles compétences, comme l'application d'émaux ou, plus tard, l'art traditionnel de la laque. Et pourtant, dès que l'on entre en contact avec l'artiste Esther Brinkmann, on peut déceler un léger sentiment d'insécurité. Ce qui est, pour moi, le propre des personnes qui explorent et qui créent, occupées dans leurs ateliers à inventer le monde de demain. Des artistes qui ne cessent de travailler dur, en espérant déceler au bon moment l'idée neuve qu'ils recherchent.

Dans l'intervalle, je suis autorisé à me promener – à m'émerveiller – dans l'univers de Brinkmann. Le spacieux salon de l'appartement est doté des deux côtés d'immenses fenêtres à cadre en aluminium – autrefois indispensables à l'assemblage méticuleux des montres – qui inondent l'endroit de lumière. Du côté ensoleillé de la maison, un impressionnant et profond rebord de fenêtre court tout le long de l'espace de vie, qui mesure au moins vingt mètres. À l'exception de quelques plantes, il constitue une démonstration fascinante d'accomplissement humain. À l'une des extrémités se trouve un ensemble saisissant de têtes et de figurines sculptées – portraits, idoles ? –, à côté d'un morceau de tronc d'arbre poli que jouxtent plusieurs petits récipients en bronze, disposés sur de la soie. Plus loin, la petite sculpture d'un torse féminin repose sur un coussin plat et doux. Parmi les nombreux plateaux jonchés d'objets de toutes sortes, deux supports allongés rassemblent, en une longue ligne droite, de toutes petites théières en terre cuite – un cadeau traditionnel en Chine, lorsqu'on rend visite à quelqu'un. Il en va ainsi avec d'autres objets d'art encore, ustensiles de cuisine, textiles, laques, objets en verre, et des livres bien sûr ; dans toute la maison, des livres empilés, rangés, sortis, utilisés. Tout ce qui se trouve ici est explicitement fabriqué par l'homme, ce qui en fait une célébration du génie des créateurs, qu'ils soient charpentiers, potiers, tisserands, métallurgistes, artisans ou artistes.

Côtoyant le matériel, il y a l'immatériel bien sûr… Tous ces objets et traces matérielles de l'existence humaine reflètent aussi les traditions qui s'y rapportent ou s'y sont rapportées – c'est leur histoire immatérielle. Comment ont-ils été utilisés, dans quelles circonstances, par des individus, par des communautés. Les pièces les plus élaborées et les plus raffinées sont probablement celles qui s'inscrivent dans des contextes particuliers, religieux ou strictement personnels. Dans le cas d'ouvrages plus anciens, la connaissance des conditions sociales dont ils relèvent peut avoir disparu, nous laissant avec de simples objets d'art.

Pour les objets plus récents, ce sont leurs propriétaires – ou faudrait-il dire leurs gardiens ? – qui peuvent savoir ce à quoi ils étaient destinés et ce qu'ils évoquent. Quoi qu'il en soit, pour Esther Brinkmann et son époux, chaque objet a aussi une valeur particulière, personnelle. Chaque pièce renferme sa propre histoire à propos du moment, du lieu et de la raison pour laquelle elle est entrée en leur possession ; chaque pièce contient des informations sur sa matérialité et sa réalisation technique. La collection constitue un portail vers un monde autre et intime, qu'ils chérissent assurément.

Il est fascinant combien nous semblons avoir besoin de constamment charger et recharger de sens les choses inanimées. Apparemment, nous sommes désireux de rattacher aux objets des histoires et des significations. Probablement parce qu'ils font briller la matière inerte, lui insufflent de la vie, et les font entrer dans notre propre royaume. Et si nous ne savons rien ou presque rien d'une chose, nous sommes enclins à chercher, à en savoir plus. Car y a-t-il joie plus grande que de voyager vers les territoires étrangers du passé ? Tenter de comprendre comment la vie aurait été vécue en d'autres temps, comment les objets et les coutumes se sont développés dans des lieux inconnus et des époques lointaines. Il est étrange d'imaginer que pour les gens vivant jadis, la vie était tout aussi réelle, contemporaine et immuable que la nôtre, alors qu'avec le temps elle nous est devenue incroyablement différente.

Sans vouloir nous immiscer davantage dans l'intimité de la maison, nous nous rendons dans l'atelier de Brinkmann, qui fait également partie de l'appartement. Nous traversons un long et large couloir (dont on ne s'étonne pas qu'il soit couvert d'étagères, de textiles tissés, photographies et œuvres d'art), pour rejoindre une pièce proche de l'entrée de la maison – l'endroit où le bruyant établi de l'artiste est le plus éloigné de l'espace de travail de son mari, à l'autre bout de l'appartement. Bien que la densité d'informations, d'objets, de matériaux et de boîtes de toutes sortes soit ici beaucoup plus importante, le lieu est clair et bien organisé. La manière d'exposer est peut-être moins méticuleuse, mais l'approche est la même que dans le reste de la maison. L'impressionnant rebord de fenêtre se poursuit plus ou moins jusque dans l'atelier. Sauf qu'ici les objets fabriqués par Esther Brinkmann dominent la surface – petites sculptures, expérimentations, maquettes de bagues. Même les outils, partout à portée de main, font écho au même esprit. Parmi les nombreuses pinces, tenailles et autres instruments, on trouve plusieurs outils que Brinkmann a acquis lorsqu'elle était encore jeune, auprès d'un joaillier octogénaire : ils servent encore aujourd'hui, et prolongent de façon vivace la tradition et l'histoire.

Ce culte pour les choses du passé ne signifie pas que Brinkmann en serait victime. Elle est sincèrement curieuse de découvrir les méthodes et idées qui se cachent derrière les objets – quant à les imiter ? Non, elle se sent seulement profondément liée à l'esprit qui les a fait naître et s'efforce d'insuffler cette même puissance, cette même intention à son propre travail. Elle admire le passé, mais vit pour l'avenir. Il est donc logique que, lors d'une récente visite à Rome, elle mette des images du tout récent musée MAXXI conçu par l'architecte Zaha Hadid sur son fil d'actualité Instagram, plutôt que des clichés du Colisée ou de la fontaine de Trevi…

VERTS PÂTURAGES
Nous devrions parler des bagues d'Esther Brinkmann.
Les bagues constituent le fil conducteur de sa production artistique ; on en compte jusqu'à présent quelque 240, et chacune d'entre elles est partie aux quatre coins du monde. Comme la plupart des bijoux, les bagues ont une histoire qui remonte à loin. Sans vouloir repartir du jardin d'Eden, les bagues ont connu un développement remarquable en Europe autour du XVe siècle. À partir de cette période, posséder une bague n'était plus réservé à la royauté, aux nobles, aux papes et aux évêques ; une nouvelle classe de bourgeois commença à en porter. Nous pouvons voir l'émergence de ces nouvelles richesses en regardant les peintures de commande. Ce n'est pas par hasard que l'art du portrait, réaliste et identifiable, ait évolué à la même époque. Les marchands, banquiers et autres citoyens prospères – parfois en compagnie de leur épouse – commanditaient de tels portraits non seulement à des fins mémorielles, mais aussi pour rehausser leur statut. Un statut dont leurs descendants, les futurs propriétaires de ces œuvres d'art, bénéficieraient également. Dans ces tableaux, des bagues sont souvent exhibées, et il n'est pas rare de voir l'une des mains ornées ostensiblement posée sur un bord près du cadre

de la représentation (si un homme orientait la bague en direction du regardeur, il était toutefois plus probable qu'il soit orfèvre de métier ou bien qu'il s'agisse d'une demande en mariage).

Les bagues de ce type étaient généralement d'une conception standardisée : un mince anneau d'or conçu pour bien s'adapter au doigt et pouvant être porté partout, y compris au pouce, dans n'importe quelle position. L'anneau était orné d'une pierre taillée en cabochon, c'est-à-dire simplement polie pour avoir une forme convexe, car la technique du facettage était à peine maîtrisée à l'époque. Les chevalières avaient une apparence semblable et étaient surmontées des armes de la famille. Au fil des siècles, ces bagues évoluèrent vers des modèles plus élaborés, dotés d'ornements supplémentaires et scintillant de pierres de plus en plus précieuses. Si nous nous intéressons ici à ce type de bague, déjà connu dans l'Antiquité, c'est parce que l'on saisit aussitôt combien les bagues de Brinkmann se distinguent radicalement de ce standard. Oui, elles sont faites d'or et d'argent, mais aussi de bois, de pierre, de fer, de cuivre, d'aluminium, d'ivoire. Et oui, elles sont destinées à être portées au doigt, mais concernant la forme, le poids, l'ajustement, la fixation et la finition, rien n'est pris pour acquis.

Lorsque Brinkmann obtient son diplôme à Genève en 1978, le domaine du bijou contemporain a connu de nombreux chamboulements. Au cours du XIXe siècle, les modèles développés pour la joaillerie traditionnelle et royale – exprimant puissance et richesse – ont fini par être remis en question. Les pièces plus personnelles, porteuses d'émotion, ont gagné en popularité. Elles s'offrent en gage d'amour ou sont associées aux rituels du deuil ; les bijoux se portent comme des signes ou des souvenirs. Certes, ces modes d'utilisation des bijoux ne sont pas nouveaux – ils s'inscrivent peut-être parmi leurs fonctions les plus fondamentales –, mais grâce à la classe moyenne de l'époque, de plus en plus prospère et aisée, une large diffusion a lieu dans l'ensemble de la société. L'évolution entamée à la Renaissance s'achève, la boucle est bouclée. Elle donne même lieu à des modes et des prises de position.

Que l'on pense par exemple aux bijoux en fonte dite « fer de Berlin » : à l'origine, il s'agit par là de soutenir l'effort de guerre prussien pendant les guerres napoléoniennes – « Gold gab ich für Eisen » (J'ai donné de l'or pour du fer). Ce matériau reparaît ensuite à plusieurs reprises au cours du siècle, sous différentes formes et dans différents styles, et, bien plus tard, on le retrouve dans de nombreuses bagues créées par Brinkmann. Les talents des artisans fabriquant de telles pièces commencent aussi à être reconnus, tout comme les nombreuses différences dans la qualité d'exécution et les approches variées de conception. De là, des manières supplémentaires d'utiliser le bijou pour se distinguer dans une société de plus en plus complexe. Pour la même raison, de nouveaux styles apparaissent – Jugendstil, art déco – et des matériaux nouveaux ou inhabituels, comme le platine ou le plastique, sont testés.

Pendant la première moitié du XXe siècle, tandis que les guerres ravagent les traditions culturelles européennes, les artistes américains – Alexander Calder, Art Smith, Margaret de Patta, Anni Albers – approfondissent leurs recherches sur le médium. Ils inventent des solutions non conventionnelles pour des modèles classiques, et recourent aux métaux traditionnels pour créer de nouvelles formes. Plus tard, les écoles d'art en Europe se mettent à privilégier davantage la formation d'artistes, plutôt que d'artisans. En fin de compte, tous les usages en matière de conception de bijoux sont chamboulés, les métaux précieux tombent en disgrâce, tout comme les pierres précieuses étincelantes. Le monde du bijou devient un immense laboratoire expérimental. Plastique, papier, élastiques, ficelle, cuir, déchets même, poussière et glace – tout est considéré comme matériau de travail. Les formes et les tailles habituelles n'ont plus leur ancienne légitimité, pas plus que les zones du corps où les pièces sont censées être portées.

Quand Brinkmann s'engage dans le métier, celui-ci est donc labouré, fertilisé et en attente de choses à venir. C'est à sa génération de décider la voie à suivre : l'or sera-t-il à nouveau autorisé, les bijoux pourront-ils être illustratifs ? Quid du contenu politique ou de l'imagerie reconnaissable, quid du rapport au corps ? Où se situera la ligne de partage entre arts appliqués et beaux-arts ? Il est temps de repartir à zéro.

Les options sont nombreuses et font émerger une grande diversité d'orientations et de méthodes. Certains créateurs recommencent à mettre en valeur les traditions artistiques, désireux de célébrer les solutions et compétences ancestrales ; ils cherchent ainsi à embellir au mieux les futurs porteurs de leurs œuvres. D'autres, à partir d'un positionnement proche de l'art contemporain, poursuivent en créant des bijoux qui ne font pas seulement appel aux sens mais aussi à l'intellect. A posteriori, il apparaît qu'un nombre remarquable d'artistes animés d'un tel esprit ont leurs racines en Suisse. Si l'on considère les bijoutiers de ce pays au cours des dernières décennies, on constate qu'ils se démarquent souvent des conventions et des solutions faciles et évidentes, et qu'ils deviennent même régulièrement provocateurs. Il suffit de mentionner des noms comme Bernhard Schobinger, Otto Künzli, David Bielander, Hans Stofer, qui tous jouissent d'une grande reconnaissance internationale. Ils ne sont nullement « l'exception à la règle » : la quantité d'artistes suisses novateurs est notoire – Therese Hilbert, Johanna Dahm, Pierre Degen, Christoph Zellweger, Sophie Hanagarth, Fabrice Schaefer. Toutes et tous se tiennent sur les épaules de ceux qui les ont précédés, comme Max Bill, Max Fröhlich, Dieter Roth – qui a incité Brinkmann à se lancer dans le bijou –, et bien sûr aussi la surréaliste Meret Oppenheim. Autant d'artistes radicaux, ludiques, novateurs, subversifs, qui ne se sont jamais intéressés à la production d'ornements vides ou d'objets d'exposition grandiloquents.

Esther Brinkmann fait partie de cette lignée. Elle a tracé sa propre voie et pris la liberté de poursuivre ce qui la fascine et l'intéresse personnellement. Loin des grands gestes, elle se cantonne le plus souvent à l'intimité de la fabrication de bagues. C'est souvent le plus petit élément du vocabulaire du bijou, mais aussi la seule pièce vue à la fois par celle ou celui qui la porte et par la personne tierce qui l'observe.

UNE VOIX PERSONNELLE
Fabriquer une belle bague classique ne s'envisage plus comme un défi. Ces bijoux sont produits et vendus par milliers, par des sociétés comme Cartier, Boucheron, Chaumet ou d'autres moins prestigieuses, et ils sont disponibles dans toutes les grandes villes du monde. Partout, le même style de bijoux est proposé à des individus fondamentalement différents et issus de milieux culturels extrêmement variés. Ne serait-il pas plus gratifiant de renouer avec les traditions locales ? De chercher des solutions inédites, d'inventer de nouveaux types de beauté ?

Ceci étant, un artiste engagé peut avoir la meilleure formation qui soit, un atelier bien aménagé avec une vue magnifique et inspirante, cela ne garantit pas qu'il réussira à trouver une voix originale. Certes, en voulant réinventer l'anneau, vous semblerez déterminé à vous rendre la vie difficile… Car quelles options aurez-vous ? Les limites dépassent largement les possibilités : la masse peut poser problème, l'espace entre les doigts apparaît limité, et il serait bienvenu que le porteur d'une pièce novatrice puisse encore mener une vie relativement normale. Heureusement, Brinkmann est très tôt inspirée par la découverte d'anneaux en aluminium. Simples bandes circulaires fermées relativement larges, ils comportent une seule incision – tout à fait en accord avec le style minimaliste de l'époque – qui permet d'ajouter un petit élastique pour les fixer au doigt. Cette solution rend le port plus agréable, car plus flexible, et crée un espace autour du doigt afin que l'objet ne colle pas à la peau. En outre, il s'avère que le diamètre élargi des anneaux ne constitue pas une gêne entre les doigts.

Ces observations ouvrent à la créatrice des opportunités inattendues. La première version en aluminium est fabriquée en série, mais une version plus raffinée en argent voit rapidement le jour, avec des proportions plus subtiles créées par une forme plus haute et légèrement évasée. Ainsi, après avoir découvert que ses bagues peuvent être plus larges et occuper plus d'espace entre les doigts, Brinkmann fait l'expérience qu'elle peut également en augmenter la hauteur. Tout au long de sa carrière, elle s'attachera à étudier les possibilités de l'espace entre les doigts et l'anneau.

Très vite, elle franchit une nouvelle étape en testant des anneaux dont la section rectangulaire est nettement plus robuste que celle des modèles classiques. Ce volume lui donne la liberté de composer une bague à partir d'éléments séparés. Le composant principal peut être en aluminium, en bois ou même en granit, et se complète d'un anneau intérieur offrant un agréable contraste de matière ou de couleur. Cet anneau intérieur s'insère parfaitement dans le composant principal de la pièce, ou comprend une partie émergente qui le met en valeur.

Ne se limitant plus aux solutions habituelles, Brinkmann continue à développer de nouveaux modèles, les «Fingervessels». Ils s'ajouteront de manière vivifiante aux précédents concepts. Sa préférence pour les

matériaux durs la conduit à forger les métaux pour leur donner des formes sensuelles et séduisantes, rondes, longues et ondulées. Outre l'or et l'argent, elle aime travailler le fer.

Ses premiers anneaux, droits et solides, s'évasent d'abord légèrement ; des formes ondoyantes s'y insèrent. Plus tard, un nouveau modèle nommé «Bague boule» est imaginé pour être porté sur la première articulation du doigt. Dans les «Bagues boules», les aspects décoratifs – texture, multiples incisions et croix ouvertes sur la ligne centrale – relèvent seulement du travail du métal et du processus de fabrication. Ces modèles sont ensuite embellis par de minuscules trous ou taches dans un métal faisant contraste – là encore, des interventions à la fois pures et simples. L'anneau réapparaît plus récemment sous la forme d'une «Bague boule» en or lustré qui évoque un ciel nocturne étoilé.

Les «Bagues boules» demandent logiquement à être portées à mi-doigt, mais que faire de ces magnifiques formes fluides et allongées que l'artiste a également réalisées ? Brinkmann développe deux solutions qui non seulement règlent le problème, mais produisent surtout des résultats étonnants, inattendus. Avec les «Bagues cloches», le deuxième ensemble de bagues qu'elle qualifie de «Fingervessels», l'artiste quitte les techniques habituelles de la bijouterie pour combiner l'or et l'argent avec le fil tricoté. Au lieu du bruit « métal contre métal » d'une véritable cloche, elle recourt à la douceur de la soie. L'élément tricoté permet non seulement de fixer l'anneau au doigt, mais aussi d'ajouter de la couleur à l'ouvrage. Les teintes métalliques auxquelles on s'attend sont ainsi rehaussées de bruns chauds, de gris froids ou de verts raffinés.

L'autre solution pour rattacher les bijoux à la main apparaît avec les «Bagues doubles». Là, l'une des parties est non seulement plus large que le doigt qui la portera, mais elle est également beaucoup plus haute que d'habitude, formant une sorte de coupe à la présence forte, par sa taille, sa texture et sa couleur. Le deuxième élément de ces bagues s'adapte parfaitement au doigt et maintient le plus grand en place ; bien entendu, cet anneau de fixation offre l'agréable possibilité d'ajouter des contrastes décoratifs. Brinkmann explique très bien ce à quoi elle aspire : Les «Fingervessels» n'introduisent pas seulement un espace entre l'anneau et le doigt, mais aussi des espaces entre les doigts. Sentez le poids d'un anneau, sentez l'espace qui l'entoure, manipulez-le, jouez avec lui et appréciez sa présence. « Comme un vase contient et valorise une fleur, une bague contient et valorise un doigt. »

Le poids des bagues est un facteur dont il faut tenir compte. Ce qui ne veut pas dire qu'il soit uniquement un problème. Car une certaine lourdeur rend le porteur conscient de la présence de l'objet ; elle peut fonctionner comme un contrepoint plaisant et rassurant dans un monde dynamique. Souhaitant saisir le phénomène de la masse, Brinkmann développe un projet particulier : les «Vases» – une sorte d'installation miniature qui donne à percevoir les différences entre les matériaux et la façon dont notre corps les capte comme égaux mais non identiques. Chaque ensemble se compose de deux formes annulaires d'environ 35 mm de haut : deux formes jumelles, sauf que l'une est coulée en argent, l'autre taillée dans l'albâtre. Dans chaque paire, le composant métallique est environ trois fois plus lourd que celui en pierre : en les tenant, on est sensible, même à toute petite échelle, à la différence de poids. Elles vous font aussi ressentir qu'elles réagissent à la température du corps ; le métal gagne lentement en chaleur, la pierre reste froide. Le concept présente en outre un aspect visuel, car un élément reflète la lumière, tandis que son compagnon l'absorbe partiellement. Lorsque Brinkmann s'installe en Chine, elle reprend le thème du vase, avec un ensemble en or coulé et en jade. Même si le rapport de poids est à nouveau de plus ou moins 3:1, les objets en or, en raison de la densité du matériau, sont toujours beaucoup plus lourds qu'on ne le pense ; l'effet produit par leur prise en main est d'autant plus saisissant.

L'ATTRAIT DE L'ORIENT

Pour une créatrice aussi attachée à l'expressivité des matériaux et sensible au rayonnement des cultures anciennes, il fallait s'attendre à ce que le séjour d'Esther Brinkmann en Chine – entre 2005 et 2010 – ouvre des perspectives nouvelles et passionnantes. La rencontre avec la pierre précieuse nationale du pays, le jade tant vénéré, et les techniques artisanales qui s'y rattachent, a des conséquences notoires. Le jade est le nom générique de deux minéraux, la jadéite et la néphrite, qui se déclinent dans une large gamme de couleurs. Elles vont du noir au jaune en passant par le violet, mais le jade est surtout réputé pour sa gamme comprenant toutes les nuances de vert imaginables – veloutées, nuageuses, translucides, opaques. La combinaison du jade avec l'or est d'un raffinement auquel il est difficile de résister. Les couleurs ne sont pas seules à faire la réputation mythique de ce matériau : la liste de ses effets positifs – ou supposés tels – sur le bien-être mental et physique est interminable. Pour que l'objectif soit atteint, il peut être utilisé en bijouterie, fixé sur des vêtements sous forme de petits objets sculptés, ou même conservé à l'abri chez soi. Bref, cette pierre impériale ne peut qu'enthousiasmer tout artiste bijoutier.

Lorsque Brinkmann commence à travailler le jade pour ses bagues, la notion traditionnelle de bague de type solitaire – telle que décrite plus haut – refait presque surface. Cependant, elle utilise la pierre à la fois pour le corps et pour accentuer le dessus de la bague, le tout étant taillé dans un seul et même bloc de jade. Il s'agit donc bien d'une bague typique de Brinkmann : la taille élargie du corps de bague est conservée en tant que principe – qui s'impose également pour l'utilisation de pierres naturelles – et se combine à un ornement qui marque souvent le rapport entre le doigt et le bijou. Cet ajout décoratif peut être purement sculptural – par exemple une bande d'or enroulée –, mais la forme la plus utilisée par Brinkmann est le ∞ : référence au chiffre 8, signe de bonheur et de réussite chez les Chinois, et aussi symbole de l'infini dans le monde entier (sans doute les deux faces d'une même pièce). Ce groupe d'œuvres est donc bien ancré dans le sol culturel chinois.

Brinkmann ne se limite pas à la fabrication de bagues. Dès 1995, bien avant son départ pour la Chine, elle crée des broches en travaillant le métal comme une sorte de membrane. Ces pièces sont conçues comme des formes volumineuses qui suggèrent un poids important, tout en fait légères comme des plumes (ce qui est toujours un grand atout pour une broche). Elle joue avec cette contradiction en pratiquant des incisions et de petites ouvertures dans les surfaces. Dans un ensemble de broches produites trois ans plus tard, le volume creux est utilisé pour obtenir un autre effet : en regardant à travers les pièces – comme à travers des jumelles – se révèle une vision inattendue. Ce même résultat optique vaut pour des pendentifs plus récents exécutés en or.

L'exploration d'autres mediums de la bijouterie a pris un réel essor lors du séjour de Brinkmann en Chine. Les traditions artisanales de ce vaste pays vont bien au-delà du traitement du jade. Les artisans y brillent également dans la création de céramiques, de laques, de textiles raffinés. Si la première technique ne laisse pas encore de traces dans l'œuvre de Brinkmann, si la seconde n'est abordée que des années après son retour dans son pays d'origine, le recours au fil produit des résultats remarquables dès son séjour à Canton. Au lieu des méthodes de tissage classiques, l'artiste utilise de la ficelle de polyester – avec laquelle les petits morceaux de jade sont attachés aux vêtements – et réalise ainsi des « dessins ». Ce procédé séduit Brinkmann qui se met pour la première fois à fabriquer des pièces figuratives. En lien avec la tradition des masques dans le théâtre chinois, elle crée des visages d'une couleur rouge chaude caractéristique – et qui m'apparaissent d'ailleurs comme apparentés aux personnages que Thomas Schütte sculpte en cire ou en argile. Pour solidifier les portraits, les fils textiles sont recouverts d'une résine de teinte semblable. Le côté enduit des portraits peut ensuite devenir le dos de la broche et permettre l'accrochage de l'épingle de fixation. En raison de sa faible viscosité, la résine s'infiltre partiellement entre les fils textiles et transparaît au recto. L'effet ne se révèle qu'une fois la résine durcie et tous les risques écartés. C'est alors, seulement, qu'il est possible d'évaluer correctement l'apparence finale de la pièce...

Brinkmann imagine ensuite des contretypes coulés en argent ou en or à partir des « dessins textiles ». Si cela semble aller à l'encontre de ses habitudes, en Chine la copie est synonyme d'amélioration de l'original, de quête respectueuse d'un objectif plus élevé encore. Chaque moulage forme, avec son original, un ensemble intrigant de visages gémellaires – appelés «Red Face and Double» –, vendus par paires et destinés à être portés comme tels. Deux fois les mêmes caractéristiques, mais pas tout à fait identiques, puisque les deux pièces se reflètent l'une l'autre, – comme c'est le cas avec le concept des «Vases». Des visages semblables, mais fondamentalement différents par l'expressivité des différents matériaux et couleurs.

Brinkmann revient ensuite aux dessins textiles pour produire les «Red Clouds», nuages d'où pendent des fils, en référence à la pluie qui tombe. Des années plus tard – de retour en Suisse –, elle attache aux nuages nouvellement créés des perles baroques suggérant des gouttes de pluie

ou des éclairs. Enfin, récemment, cette technique du fil et de la résine réapparaît une fois de plus, mais uniquement pour créer des motifs et des éclaboussures de couleur – l'artiste remobilisant finalement des moyens d'expression abstraits. Les œuvres «Red Face and Double» et «Red Clouds» illustrent à merveille comment Brinkmann retourne régulièrement à des approches et à des thèmes antérieurs. Elle explore davantage leurs possibilités et, ce faisant, poursuit le développement de son langage pictural personnel.

LA TENTATION DE LA COULEUR
Des années plus tard, nouveau changement de décor. Une fois de plus, une région vaste et inconnue s'offre à Brinkmann : elle et son partenaire quittent la Chine pour l'Inde en 2010. L'enchevêtrement kaléidoscopique de la ville surpeuplée de Bombay l'incite à travailler avec des couleurs vives et à élargir l'imagerie réaliste – ce qu'elle n'avait d'abord envisagé que dans les broches-portraits. Au cours des vingt années précédentes, pour créer ses bagues, l'artiste avait déployé des formes et des finitions abstraites. La surface de ces pièces relevait purement du traitement des matériaux utilisés, parfois oxydés ou retravaillés avec des gouges et autres outils.

Lorsqu'elle explore le potentiel de son nouvel habitat, des artisans locaux lui conseillent de tenter sa chance à Jaipur et de contacter un célèbre spécialiste de l'émail, Kamal Kumar, maître dans son domaine et descendant d'une longue dynastie d'artisans. L'artisan vit et travaille encore dans l'imposante maison construite par ses ancêtres au XVIIe siècle ; sa famille y a toujours gardé son atelier, créant là des joyaux pour les monarques indiens. En collaboration avec cet expert, Brinkmann met au point un ensemble de spectaculaires anneaux en or aux décorations colorées et naturalistes. Cette imagerie peut être vue comme le reflet de ce qui la frappe lorsqu'elle s'immerge dans le monde inconnu de l'Inde : les fresques dans les grottes bouddhistes, les ornements de sol du Taj Mahal, les grues vivant près des lacs et des étangs, et, bien sûr, les anciens bijoux moghols du pays. En faisant des dizaines de dessins dans ses carnets de croquis, Brinkmann cherche à tout capturer dans un style et à une échelle qui puisse convenir à ses Bagues doubles. Avec Kumar, elle procède par essais pour étudier la richesse des couleurs réalisables – parfois à partir de recettes familiales secrètes – et pour expérimenter la gravure des motifs dans l'or. La série de bagues qui en résulte raconte l'histoire d'un continent enchanteur, rempli de beautés et d'attraits.

Une fois rentrée en Suisse, Brinkmann s'interroge sur ce qui se passerait si elle abordait son propre pays de la même manière que l'Inde. Elle cherche donc à créer des bagues en utilisant les techniques locales de pointe, et à voir comment celles-ci pourraient l'aider à développer son goût de l'ornementation nouvellement acquis. Rien d'étonnant à ce que l'ordinateur s'impose comme la meilleure façon de procéder. Elle pressent un immense contraste avec les savoirs séculaires auxquels elle avait été initiée les années précédentes. Or, de manière surprenante, il s'avère que les différences entre les méthodes traditionnelles et contemporaines ne sont pas si énormes… Issus de ce projet, les pendentifs en bronze et les «Bagues doubles» en bronze et or sont coulés à partir de prototypes imprimés en 3D. Cela a beau sembler simple et efficace, la production des fichiers d'impression est tout sauf une tâche facile.

L'ornementation des nouvelles bagues fait écho à celle des bagues indiennes et inspire donc l'appellation F»ragments d'oiseaux» et de fleurs. Cette fois, l'accent est mis sur la ligne dessinée – par opposition aux zones de couleur – comme une esquisse réalisée au crayon doux. Le transfert des dessins sur les surfaces extérieures des pièces se révèle autrement plus laborieux que les procédés artisanaux employés à Jaipur. Il faut de nombreux mois et l'aide dévouée d'une stagiaire douée en informatique pour arriver à réaliser ce qui est imaginé. Les résultats sont heureusement tout aussi beaux et intrigants que les bagues en émail. Et le Prix Culture et Société de la Ville de Genève, reçu juste avant cette aventure, est non seulement très apprécié, mais constitue aussi une consolation financière bienvenue.

Le séjour en Inde est également l'occasion – comme la Chine qui lui a fait découvrir ses jades – de se mettre en quête d'intrigantes pierres précieuses. Du fait de la fabuleuse richesse des maharadjahs, le pays dispose d'une longue tradition en matière de joaillerie et a produit des pièces somptueuses. Les recherches de Brinkmann donnent souvent des résultats spectaculaires. Elle est captivée par les diamants dits « polki » qu'elle découvre dans cette partie du globe (polki est le mot indien désignant la pierre brute, non taillée et non polie). Il s'agit d'une tranche de diamant, obtenue par une technique ancienne de section de la pierre, qui est ensuite polie en facettes de forme triangulaire ou losanges. Ces gemmes renferment une lumière sombre, mystérieuse, et elles affichent un éclat subtil qui n'a pas grand-chose à voir avec celui plus ostentatoire des diamants clairs et brillants. Certains de ces diamants, par ailleurs, reçoivent un traitement supplémentaire pour obtenir des couleurs inhabituelles. Brinkmann se procure aussi d'autres pierres précieuses non serties et très séduisantes. Toutes ces pierres, qui faisaient autrefois partie de la joaillerie de prestige et sont aujourd'hui à nouveau sur le marché, frappent par leur taille et leur rendu non-européen. Elles illustrent une fois de plus le respect de l'artiste pour le patrimoine culturel, sa volonté de sauvegarder pour les nouvelles générations des fragments du passé et des objets artisanaux.

Le soleil radieux de Bombay a ainsi illuminé de façon inattendue les montagnes suisses, créant une sorte de tourbillon dans l'esprit de l'artiste. Le malaise quant à l'utilisation de pierres précieuses fut dissipé – manifestement, elle n'avait pas acquis tous ces trésors sur un coup de tête –, et ces richesses exotiques ont rapidement trouvé leur place sur l'établi. Ce qui s'est passé là est comparable à la façon dont les objets et œuvres d'art venus d'ailleurs se sont naturellement installés dans les espaces clairs et modernes de sa maison. Tout au long de sa carrière, Brinkmann s'était intéressée à la manière de relier les bagues au doigt, en élargissant leur forme dans un sens ou dans l'autre. Une nouvelle mission s'impose alors à elle : rechercher de nouvelles façons de sertir les pierres dans les bagues, sans tomber dans le déjà-vu et les habitudes révolues. Elle opte pour des combinaisons de couleurs inhabituelles, fait dialoguer des formes et des tailles bizarres, place les pierres à des endroits inattendus. Parfois, elle les associe à de petits morceaux sculptés de jade ancien, qu'elle avait achetés en Chine.

On ne sera pas surpris qu'elle accorde une importance particulière à la conception de ces bagues : comment relier les composants métalliques et les pierres serties ? Dans l'un des modèles, par exemple, elle recourt à une «Bague double» où l'espace entre l'anneau intérieur en argent et l'anneau extérieur en fer est juste suffisant pour accueillir les pierres. Dans ces séries, le corps des bagues est souvent constitué de fer, forgé ou coulé. Toutes sont à la fois ludiques et belles, et quoi qu'il en soit, Brinkmann évite toujours la banale ostentation.

AVOIR ET TENIR
Récemment, un vaste ensemble de prototypes en bois – au moins 25 environ – s'est amoncelé sur le rebord de la fenêtre près de l'établi. Brinkmann est une artiste qui effectue ses explorations directement, en trois dimensions, en utilisant le métal ou le bois – tout ce qui peut stimuler le processus de la création. Ces derniers essais sont des variantes de bagues en jade réalisées en Chine plus de dix ans auparavant. Cette fois, pas de pierres, pas d'ornementation, pas de matériaux variés, seulement des gestes sculpturaux qui explorent l'espace juste au-dessus de la main ou qui interfèrent agréablement avec le corps de bague autour du doigt. Découpés dans une épaisse plaque de bois, tous ces prototypes ont deux faces planes, tandis que les côtés ont une finition plus libre et brute. Certains sont déjà coulés dans le fer. L'abstraction reprend le dessus.

Ces bagues constituent les tout derniers développements menés dans l'atelier ; il semble donc opportun de terminer le récit sur les motifs, manières et moyens utilisés par Esther Brinkmann pour créer des bijoux. Le processus est continu, il n'arrivera pas à terme avant longtemps. Un seul aspect caractéristique de son œuvre n'a pas encore été abordé ici : la façon dont elle présente ses bagues.

Quand une artiste a une telle empathie pour les objets et les relations qui s'établissent entre eux, il est évident qu'elle ne peut envoyer ses bagues dans le monde entier sans les protéger en contrepartie… N'oubliez pas que les bijoux ne sont pas simplement des objets concrets. Du point de vue de leur créatrice, toutes les idées, décisions et dérives, jusqu'à l'instant de l'achèvement, restent capturées dans l'œuvre qui en résulte. On peut presque sentir l'ombre persistante de toute l'énergie, de tous les efforts déployés pour la produire.

Les premières boîtes que Brinkmann fabrique pour ses bagues apparaissent dès 1990. Il s'agit d'éléments complémentaires, qui ne sont pas seulement destinés à la protection, mais qui permettent aussi de faire le lien entre l'échelle des bagues et leur environnement lorsque celles-ci sont exposées, et qui constituent un véritable abri lorsque les bagues

doivent être stockées. Dans le même esprit, plusieurs bagues ont une base, sorte de support – pourrait-on dire des « pieds » ? –, afin de les positionner correctement et de les présenter à l'observateur sous leur meilleur jour, comme le prévoit l'artiste.

Esther Brinkmann veut venir en aide aux futurs propriétaires de ses bagues, car la relation entre une bague et la personne qui la porte est particulière, comparable au lien, comme nous venons de l'expliquer, qu'elle entretient avec sa créatrice. En 2000, ce lien a inspiré à Brinkmann une double projection vidéo présentée à plusieurs reprises lors d'expositions de ses œuvres. Sur deux écrans muraux, placés à angle droit, on voit des mains mettre et enlever une bague continuellement – des mains vieilles, des mains jeunes, et un anneau simple, toujours identique. C'est le geste qui compte pour l'artiste : révéler ce que signifie manipuler un bijou. Comment il devient peu à peu partie de l'être, du simple fait qu'il touche la peau nue et en prenne la température. Mettre une bague devient un rituel qui vous fait prendre conscience de votre état d'esprit. Quelle est la façon dont vous voulez vous présenter à un moment donné ? Car lorsqu'une pièce est portée – j'en ai souvent fait l'expérience –, elle peut se transformer en une confidente qui apporte force et réconfort. Mais elle peut aussi fonctionner comme un appel aux armes, une façon de renforcer son ego pour affronter le monde et rester droit.

Au fil du temps, pour le propriétaire, les associations se multiplient : les circonstances de l'acquisition de ce bijou spécifique – le lieu, l'occasion, peut-être un généreux donateur (homme ou femme) – sa participation à toutes les aventures de la vie, comment il a accompagné les occasions mémorables, bonnes ou mauvaises. Tous ces souvenirs font partie de l'objet, tout comme les réactions des personnes qui l'ont vu être porté. Les bijoux suscitent le contact et la conversation : ils donnent parfois lieu aux réactions les plus surprenantes, voire bizarres. Mais au bout du compte, un observateur attentif découvrira aussi, pas à pas, les pensées et l'engagement de l'artisan qui a passé toutes ces heures à l'établi pour fabriquer la pièce...

Alors que l'artiste continue à progresser et à intriguer avec ses pièces finies suscitant tant d'attention et des acquéreurs enrichis par ces réalisations, le moment vient de se retirer de la maison inspirante de Brinkmann. Retour au monde normal si souvent encombré de choses laides et de mauvaises idées. Inévitablement, il arrivera un jour où cette demeure aura fait son temps. Dans un avenir lointain, elle sera démantelée, une époque s'achèvera et d'autres histoires prendront le pas. Tous les objets et artefacts qui ont leur place ici et maintenant seront dispersés. Certains serviront de témoignage de ce lieu mémorable, comme un souvenir cher ou un cadeau précieux. D'autres passeront par les ventes aux enchères avant d'être remis à leurs nouveaux propriétaires ; peut-être même finiront-ils dans des brocantes ou autres circuits imprévisibles. Le dévouement et l'expertise qu'ils renferment trouveront d'autres « lecteurs », d'autres personnes qui seront heureuses de partager avec eux leur existence. Ces personnes auront la joie d'accueillir ces pièces comme un supplément essentiel de leur appartenance au genre humain.

Les contributions d'Esther Brinkmann au monde du bijou feront elles aussi partie de ce processus. Toutes les bagues, tous les pendentifs, toutes les broches qu'elle aura fabriqués avec passion et minutie au cours de sa vie voyageront de plus en plus loin dans l'espace et dans le temps. À chaque étape, ils aideront les individus à mettre en lumière un sentiment particulier, à marquer un moment spécial, à capturer une certaine époque. Et chaque fois, ils seront chargés d'une nouvelle signification, d'un nouvel amour.

BOITES ET MISES EN SCÈNES: UNE CONVERSATION
Philippe Solms

On ne saurait rendre compte de la dynamique créative d'Esther Brinkmann sans aborder ce qu'elle développe autour de ses pièces dans le but d'en intensifier l'expérience, d'en accompagner la jouissance ou d'en élargir la compréhension. Ce qui était au départ de l'ordre de l'emballage a ainsi évolué pour se faire création et répondre à des besoins plus larges. De même, les dispositifs de présentation et de médiation, ainsi que les espaces d'exposition ont de plus en plus souvent donné lieu à un travail de conception spécifique. Là aussi, ce qui relevait de la contrainte pratique – par exemple la nécessité de recourir à un présentoir pour faire découvrir tel genre d'objets à tel type de public – s'est transformé en agencement vecteur d'émotions et de significations, voire en œuvre au plein sens du terme. Parallèlement au bijou, mais toujours en lien avec celui-ci, Esther Brinkmann est ainsi à l'origine d'une production complémentaire, relevant totalement de son univers personnel et l'enrichissant de perspectives supplémentaires.

Cette « autre » production, qui n'a que lentement gagné en évidence, témoigne de manière éloquente du processus créatif propre à l'artiste. Soit un processus accordant une place privilégiée à l'intuition, à l'expérimentation, aux hasards, aux appropriations, aux opérations de construction, déconstruction, reconstruction. Cette démarche procède de rencontres et de confrontations entre matières, techniques, images et idées. Elle se nourrit à la fois d'opportunités, de contraintes et de recommencements, tout en laissant les éléments conceptuels s'organiser au gré du « faire ».

PHILIPPE SOLMS Dans le développement de cette production parallèle au bijou, l'emballage semble avoir tenu un rôle particulier. Comment cela a-t-il débuté ?

ESTHER BRINKMANN L'emballage, le contenant, qui était un élément contraint, a effectivement pris une place de plus en plus importante dans mon travail de créatrice. Au départ, pour des boucles d'oreilles en aluminium produites en série en 1985 et 1986, j'avais recouru à des petites boîtes existantes. À la même époque, faute d'un emballage standard utilisable pour mes «Broches allumettes», un ami graphiste avait ensuite conçu pour moi un packaging en carton adapté spécialement au modèle concerné. C'est après ces deux expériences que je me suis mise, d'une part à imaginer systématiquement des emballages spécifiques aux bijoux qu'ils contiendraient, et d'autre part à réaliser presque toujours ces emballages moi-même. En fait, je ne sais plus vraiment pourquoi ni comment je me suis lancée dans cette voie, mais je peux dire qu'elle a eu pour moi un effet très dynamisant, notamment en m'amenant à expérimenter une gamme toujours plus large de matériaux.

PS Tes boites recourent en effet à un nombre impressionnant de matériaux : aluminium, MDF[1], multiples sortes de bois en planchettes ou en plaquage, bambou brut ou laqué, rondelles en acier détournées de leur destination industrielle, fonte de fer, albâtre, mousse néoprène, feutre, soie, corde de guitare, cordelette textile…

EB Pour autant, je ne cherche pas forcément à faire des matériaux une finalité pour elle-même. C'est vrai qu'ils m'inspirent énormément, notamment pour leur extraordinaire diversité d'apparence, de poids, de chaleur, de flexibilité, de rugosité ou autre, mais ils ne constituent qu'une seule des différentes pistes d'investigation qui me tiennent à cœur. Parallèlement à la question des matériaux, et dès mes premières boites en MDF, je me suis souciée tout autant, sinon plus, d'un enjeu assez différent. En l'occurrence : comment créer des contenants aptes à donner une qualité particulière à la manière de découvrir le bijou contenu, ainsi qu'à la manière de se saisir de ce bijou et de le remettre en place. Mon intention était que la boite participe d'un véritable rituel du dévoilement et du rangement et qu'elle induse un plaisir et un étonnement renouvelables à souhait. À partir de là, pour la quasi-totalité de mes boites, j'ai voulu qu'elles obligent à une sorte de jeu des gestes et des sensations. Un jeu autour de la perception différée de l'objet contenu. Un jeu qui valorise l'inattendu, la manipulation et la relation à la préciosité.

PS Le travail sur les boites a-t-il eu des répercussions sur ta façon de concevoir le bijou ?

EB Je dirais plutôt que mes réflexions sur la boite et sur le bijou se sont nourries mutuellement sur quelques points. Les va-et-vient entre boites et bijoux m'ont par exemple confortée dans ma volonté d'affirmer le bijou pour lui-même et de confier à mes boites un rôle supplémentaire.

Sur ces questions, et comme souvent dans mon travail, mes idées se sont développées un peu par hasard. Pour photographier mes «Bagues doubles» à des fins documentaires, j'avais utilisé l'anneau intérieur pour stabiliser la bague dans une position autonome et sans dispositif tiers. J'avais également ajouté leur contenant dans le champ de la prise de vue. Et c'est ce qui m'a amenée à approfondir deux nouvelles pistes

d'investigation. D'une part, je me suis mise à penser davantage le bijou en tant qu'objet ayant un statut propre – d'où, notamment, la création de bagues pouvant se tenir dressées par elles-mêmes. Et d'autre part, j'ai désormais imaginé mes contenants comme des éléments à juxtaposer délibérément aux bijoux.

Cette seconde piste m'a beaucoup intéressée. La confrontation contenant/bague établit un rapport d'échelle favorable au bijou et l'associe à une sorte d'interlocuteur, un peu à la manière d'un acteur de théâtre en interaction avec un objet de scène. J'ai donc accordé toujours plus d'attention, non seulement aux bagues en tant qu'objets autonomes, mais encore à leurs contenants : des pièces uniques qui, elles aussi, sont des vecteurs de sens et d'émotion. En termes de réalisation, un contenant peut ainsi demander un travail conséquent jusqu'à ce qu'il atteigne la présence physique et signifiante adéquate par rapport à la bague avec laquelle il doit dialoguer.

PS En plus de la mise en relation contenant/bague, tu t'es aussi intéressée à la mise en relation individu/bijou dans un contexte d'exposition. Là aussi, cela t'a amenée à questionner les modes de présentation et à développer des approches qui te sont propres.

EB En ce qui concerne cet enjeu, c'est bien sûr avec l'accord et le soutien des personnes me proposant une exposition que j'ai pu m'écarter des standards. Plusieurs de mes expositions[2] se sont ainsi prêtées à des expérimentations particulières.

J'ai par exemple créé des tables-présentoirs spécialement pour modifier le rapport des regardeurs aux pièces exposées. Lors d'une de mes expositions, le dispositif obligeait à s'accouder comme à un bar haut placé pour voir et toucher des bagues, alors qu'à une autre occasion le support de présentation contraignait le regardeur à s'accroupir pour les approcher. La découverte et la saisie des pièces se trouvaient ainsi amplifiées par des expériences corporelles particulières.

Pour la présentation de certaines séries de broches et de pendentifs, j'ai également cherché à travailler sur l'angle de vision et les représentations mentales du regardeur. Dans ce but, entre autres moyens et stratégies, j'ai notamment utilisé l'image photographique et l'installation vidéo. Selon les cas, mon intention était d'amener le regardeur à s'interroger sur la part de mystère propre à certaines pièces ou d'agir sur cette dimension plus générale que j'appelle « la compréhension du bijou ». Avec les pendants de la série « Éclipse », dont l'intérieur ne se devine que par un tout petit trou, les prises de vue endoscopiques amènent par exemple à ressentir l'espace contenu de manière complètement renouvelée et à aborder l'objet-bijou selon une perspective inédite.

PS Et comment tes installations vidéo interrogent-elles les rapports possibles au bijou ?

EB La première de mes installations vidéo[3] présente des mains qui enfilent et retirent un anneau. Les mouvements sont restitués au ralenti et composent une sorte de ballet extrêmement lent. Les mains qui se succèdent sont celles de personnes chaque fois différentes. Des femmes et des hommes, des enfants et des personnes âgées, aux gestes toujours singuliers. La seule constante est l'anneau tout simple, qui reste le même à chaque fois. L'image est pensée pour être projetée en boucle, dédoublée dans l'angle d'une pièce d'exposition et s'étendant du sol au plafond. Le ralenti et la taille démesurée des mains font ressortir les qualités des différentes peaux et le léger contact du métal qui effleure un doigt. Dans une atmosphère de temps en suspension, le regardeur est donc amené à redécouvrir des sensations tactiles à la fois très quotidiennes et jamais tout-à-fait conscientisées. D'une certaine façon, il refait l'expérience de la relation privilégiée et intime qu'il peut y avoir entre l'objet et le corps.

Je n'avais pas imaginé que cette installation vidéo susciterait de l'intérêt au-delà de l'exposition pour laquelle je l'avais réalisée. Mais elle a vraiment frappé les esprits et a pris la dimension d'une œuvre pleinement autonome. La raison de son succès est sans doute liée au fait qu'elle ne renvoie pas à un travail particulier, mais qu'elle touche à quelque-chose d'archaïque et essentiel, à la fois intemporel et universel. Par ailleurs, elle donne à voir des mains, toujours incroyablement diverses. Et ce n'est pas anodin puisqu'il s'agit d'une partie du corps fortement porteuse d'identité et à laquelle l'imaginaire contemporain n'accorde presqu'aucune attention.

Cette installation vidéo m'a évidemment donné envie de poursuivre des expériences en la matière. Mais ce n'est qu'après plusieurs années que l'occasion m'en a été donnée. En fonction du contexte – une exposition en Chine présentant mes pièces de plusieurs périodes de création – ma seconde installation vidéo[4] a privilégié une approche assez différente. À savoir : utiliser un large échantillon de mes propres pièces, plutôt qu'un unique anneau prétexte, et mettre en exergue une plus grande variété de moments, objets et gestes de manipulation. Pour orienter prioritairement l'attention du regardeur sur les mouvements tout en créant une relative mise à distance des bijoux et des contenants présentés, j'ai opté pour une restitution visuelle de type théâtre d'ombres. Contrairement à ce que j'avais privilégié dans le cas de ma première installation vidéo, l'approche visait ici à éviter toute focalisation sur la matérialité des mains et des objets.

PS En tant que médium, l'installation vidéo peut être un levier puissant pour interpeler le regardeur. Cet effet possible sur le regardeur a-t-il pour toi une importance particulière ?

EB Avec mes installations vidéo, j'ai tout d'abord voulu revisiter certaines expériences et émotions, ne serait-ce que pour mon propre plaisir. Mais il est clair qu'au-delà de cette envie, j'ai effectivement cherché à ce qu'elles touchent le regardeur, à ce qu'elles le surprennent. C'est d'ailleurs ce que j'attends de toute mise en espace, ainsi que des titres de mes séries ou de certains de mes dispositifs de présentation. Cela m'importe tout spécialement en situation d'exposition : une situation qui n'a pas d'équivalent pour inviter à la découverte du bijou. Dans une certaine mesure, les dispositifs mobilisables dans le cadre d'une exposition peuvent contribuer, par exemple, à sortir le regardeur de ses habitudes de perception et à le mettre dans un état de plus grande réceptivité. C'est là que se situe pour moi le point spécifique – et important – qu'on ne trouve pas au même degré dans d'autres contextes ou circonstances.

Quand j'en ai la possibilité, j'essaie donc de mettre à profit cette marge de manœuvre pour proposer au regardeur une rencontre particulière avec le bijou. Dans certains cas, je chercherai à ce que le regardeur ressente tout particulièrement le bijou en tant qu'objet au statut propre, apte à stimuler l'imaginaire indépendamment de toute relation au corps ou au vêtement. Dans d'autres cas, je m'efforcerai surtout de communiquer le bijou en tant qu'objet compagnon, objet choisi révélateur de l'intimité de son propriétaire. Ou alors j'inviterai le regardeur à éprouver la dimension sensuelle, voire érotique, de l'acte de mettre, enlever et jouer avec l'objet. Autrement dit, j'aime à penser les à-côtés du bijou comme autant de territoires qui ouvrent des possibles et élargissent son domaine de création.

1 Le MDF (Medium Density Fiberboard) est un matériau composite de fibres de bois destiné essentiellement à l'industrie du meuble et à l'aménagement intérieur.
2 Notamment les expositions dans les lieux suivants : galerie V&V, 1994, Vienne (AT) ; galerie Ipsofacto, aujourd'hui ViceVersa, 1997, Lausanne (CH) ; Etats en suspens, Villa am Aabach, 2000, Uster (CH) ; Not For Your Body Only et East-West – Dong Xi, Feigallery, 2008 et 2010, Guangzhou (CN) ; Clouds And Other Dreams Of Jewels, Goelia 225 Artspace, 2009, Guangzhou (CN) ; Reneweable Pleasures: The India Chapter, Chemould Prescott Road Gallery, 2014, Mumbai (IN).
3 «Le présent est la seule chose qui n'a pas de fin», installation vidéo réalisée et produite par E. Brinkmann et Ph. Solms pour l'exposition «États en suspens» à la Villa am Aabach, Uster (CH), 2000. Dès cette date, l'installation a été présentée dans de nombreux autres lieux : «Nocturnus», exposition de nuit et conférence sur l'île de Muhu (EE), 2001. «Multiple Exposures», MAD, Museum of Arts and Design, New York (US), 2014. «Renewable Pleasures: The India Chapter», Gallery Chemould Prescott Road, Mumbai (IN), 2014. «Ring Redux: The Susan Grant Lewin Collection», SCAD, Museum of Art, Savannah (US), 2021/2022.
4 «As a Vase Contains a Flower», installation vidéo de E. Brinkmann, réalisée par le South East Corner Film Studio Guangzhou et produite par Goelia, 2009. L'installation a été présentée pour la première fois dans le cadre de l'exposition «Clouds and other Dreams of Jewels» au Goelia 225 Artspace, Guangzhou (CN), 2009.

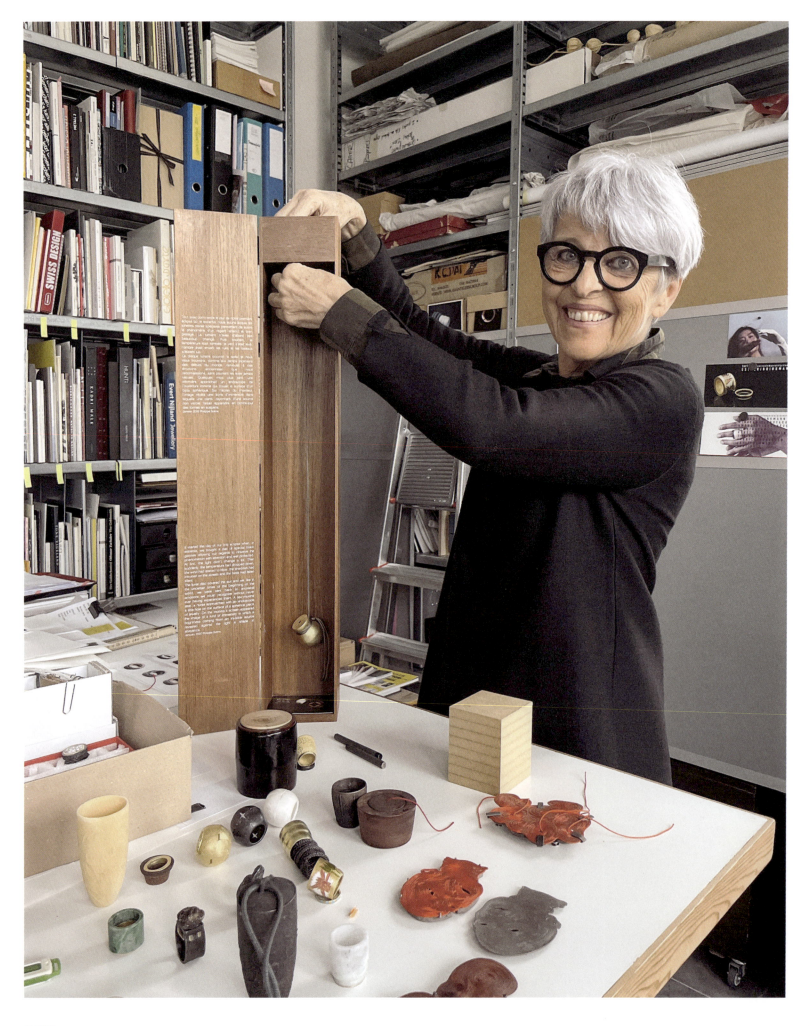

ESTHER BRINKMANN
Biography

1953
Born in Baden, Switzerland

1973–2005
Geneva, Switzerland

2005–2010
Guangzhou, China

2010–2014
Mumbai, India

Since 2015
Biel/Bienne, Switzerland

EDUCATION

1974–1978
School for Applied Arts, Geneva, Swiss federal diploma as a Jeweller

AWARDS | GRANTS

2015
Prix Culture et Société de la Ville de Genève, Geneva (CH)

2000
Prix Brunschwig pour les Arts Appliqués, Geneva (CH)

1998
Prix pour les Arts Appliqués de l'Association des Communes Genevoises, Geneva (CH)

1981, 1982
Bourse Lissignol, Geneva (CH)

SOLO EXHIBITIONS

2022
Galerie ViceVersa, Lausanne (CH)
Galerie Rob Koudjis, Amsterdam, (NL)

2018
"Not for Your Body Only", gallery The Closer, Beijing (CN)

2016
"carte blanche à…", Musée Ariana, Geneva (CH)

2014
"Renewable Pleasures: The India Chapter" Chemould Prescott Road Contemporary Art Gallery, Tactile, Mumbai (IN)*

2010
"East-West – Dong Xi" Feigallery, Guangzhou (CN)*

2009
"Clouds and Other Dreams of Jewels"* GOELIA 225 Artspace, Guangzhou (CN)

2008
"Not for Your Body Only" Feigallery, Guangzhou (CN)*

2004, 2014
Galerie TACTILe, Geneva (CH)

2000–2001
"Plaisirs renouvelables" Musée de l'horlogerie MHE, Geneva (CH)*

2000
"Etats en suspens" Villa am Aabach, Uster (CH) with Philippe Solms, sculptures and drawings

1997
Galerie Ipsofacto, Lausanne (CH)

1995
Galerie a, Carouge (CH)
Werkstattgalerie, Berlin (DE), with Juliane Brandes

1994, 2005
Galerie V&V, Vienna (AT)

1991
Galerie NØ, Lausanne (CH)

1987
Galerie Farel, Aigle (CH)

1984, 1990, 1995, 2000
Galerie Michèle Zeller, Bern (CH)

EXHIBITION PARTICIPATION

2022
"Gesichter-Faces" Galerie Handwerk, Munich (DE)

2021–2022
"Ring Redux" SCAD Museum of Art (SCAD MoA), Savannah, Georgia (US)*

2021
"Tangible dialogue" Gallery Hole In The Wall, Tokyo (JP)

2020
"Parcours Bijoux" Galerie Objet Rare, Paris (FR)

2017, 2018, 2019
"Bijoux en jeu" mudac at Disseny Hub, Barcelona (ES). Powerstation of Art, Shanghai (CN). Gallery MUN, Seoul (KR)*

2017–2019
"Jewellery: made by, worn by" Museum Volkenkunden, Leiden (NL)

2017
"50 Secrets of Magic Craftsmanship" Scottish Goldsmith Trust, Edinburgh (GB)*

2016
"Body Jewellery" Textilmuseum, St. Gallen (CH)
"Chain" Gallery S O, London (GB)
"Basalt-Volcanic Bijoux" The Geological Museum, Ramat HaSharon (IL)
"Prix Jumelles 16 – Nominiert!" Freilichtmuseum Ballenberg (CH)*

2015
"Émail, surfaces vitreuses" Galerie ViceVersa, Lausanne (CH)

2014
"Multiple Exposures" Museum of Arts and Design | MAD | New York (US)

2012
"Tradition, Possession & Beyond" Goethe Institut – Max Mueller Bhavan, Pune (IN)*

2008
"De main à main. Apprendre et transmettre dans le bijou contemporain européen" mudac – musée cantonal de design et d'arts appliquées contemporains, Lausanne (CH)*

2007, 2010, 2012, 2015, 2017
Galerie TACTILe, Geneva (CH)

2004–2005
"Pensieri Preziosi" Oratorio di San Rocco, Padova (IT)*
Goldschmiedehaus, Hanau (DE)*
"Acquisitions récentes II" mudac, musée cantonal de design et d'arts appliquées contemporains, Lausanne (CH)

2004
"Meeting Points" Fundaçao Calouste Gulbenkian, Lisbon (PT)*
"COLLECT" Galerie TACTILe, Geneva at the European Crafts Fair, V&A Museum, London (GB)

2002, 2003
"Art Jewellery in Switzerland in the 20th Century", Musée d'art et d'histoire, Geneva; Landesmuseum, Zurich; Museo Vela, Ligornetto (CH)*

2002
"Swiss Jewellers" Galerie Louise Smit, Amsterdam (NL)

2001
"Mikromegas" Galerie für Angewandte Kunst, Munich (DE); MAD, New York (US); MHE, Geneva (CH); Hiko Mizuno College of Jewelry, Tokyo (JP); Powerhouse Museum, Sydney (AU); Curtin University of Technology, Perth (AU); Musei Civici agli Eremitani, Padova (IT)*
"Nocturnus", Muhu Island, Estonia (EE)*
"Swiss made" Museum für angewandt Kunst, Cologne (DE)*

2000
"Alles Schmuck" Museum für Gestaltung, Zurich (CH)*
"Parures d'ailleurs, parures d'ici" mudac, Lausanne (CH); Gewerbemuseum, Winterthur (CH)*
"Risonanze" Consolato di Svizzera, Venice (IT)

1999, 2000
Gallery Charon Kransen at SOFA Art Fair New York and Chicago (US)

1999
"Settembre Svizzero" Galleria Marcolongo, Padova (IT)
"Noir" Musée des arts décoratifs, Lausanne (CH)

1998
"Jewellery Moves" National Museum of Scotland, Edinburgh (GB)*

1998, 1997
Kunstforum, Kirchberg (CH)*

1997
"Useless Things" Museum for Applied Arts, Tallinn (EE)*
"Millenium 2" Roterman's Saltstorage House, Tallinn (EE)*

1996
"Schmuck in Serie" Galerie Michèle Zeller, Bern (CH)
"Im Blumengarten" Galerie V&V, Vienna (AT)
"Bijoux aus der Romandie" Schmuckforum, Zurich (CH)
"Up to 15" Montres Milus, Biel/Bienne (CH)*

1993
"Schmuckszene 93" Sonderschau der 45. Internationalen Handwerksmesse, Munich (DE)*
"amulet" Galerie Marzee, Nijmegen (NL)*

1990
"De la tête aux pieds" Kornhaus Bern. Museum für Gestaltung, Zurich; Musée des arts décoratifs, Lausanne (CH)*

1989
"COMBS" Boymans Museum, Rotterdam; Galerie Marzee,

Nijmegen (NL)*
"Utopies 89" l'Europe des
créateurs, Grand Palais,
Paris (FR)*

1988
"Le Bijou Suisse" Centre Culturel
Suisse, Paris (FR)*

1987, 1990, 1992
"Triennale du Bijou contemporain"
Paris (FR)*

1986
Galerie Michèle Zeller, Bern, at the
International Contemporary Art
Fair – ICAF, London (GB)

1986, 1991
"Ohrschmuck" Galerie Michèle
Zeller, Bern (CH)*

1985, 1987
"Schmuck" Galerie Michèle
Zeller, Bern (CH)*

1985
Galerie Lorraine 7, Burgdorf (CH)
"Bijou Frontal" Gewerbemuseum,
Basel (CH)

1984
"Körper Plus" Galerie Michèle
Zeller, Bern (CH)*
"Artisti orafi Svizzeri" Galleria
CUBO, Lugano-Loreto (CH)

1983
"Parures et Coffrets" Galerie
Centre Genevois de l'Artisanat,
Geneva (CH)

1982
"Présence des formes" Les Angles,
Avignon (FR)*
"Genfer Schmuckgestalter"
Galerie Atrium, Basel (CH)
Internationale Kunsthandwerk
Ausstellung, Burgdorf (CH)*

1981
"Schweizer Schmuck 81"
Heimatwerk, Zurich (CH)

*Catalogue or book

TEACHING

2003
Appointed to a professorship
HES at the University of Art and
Design, Geneva, HEAD

1987
Founder of the Jewellery Design
department at HEAD, Geneva

1987–2005
Head of the Jewellery Design
department at HEAD, Geneva

1983–1987
Teacher at École des arts
décoratifs, Geneva

LECTURES, WORKSHOPS AND MASTERCLASSES

2019
Lecture at Kookmin University,
Seoul (KR)
Lecture at DongDaemun Design
Plaza, Design Lab, Seoul (KR)

2017
Lecture at UNI_3, Geneva (CH)
Workshop at Goldschmitte
Eierbrecht, Zurich (CH)
Lecture at Central Academy of
Fine Arts CAFA, Beijing (CN)
Lecture at South China
University, Guangzhou (CN)
2014
Lecture at HEAD, Geneva (CH)

2013
Workshop at the Crafts Museum,
New Delhi (IN)

2012, 2013, 2014
Visiting Faculty at NID, National
Institute of Design Ahmedabad,
Gujarat (IN)

2010
Lecture at the Indian Institute of
Jewellery, Mumbai (IN)

2010
Lecture at Guangzhou University
of Technology, Guangzhou (CN)

2009
Workshops at Nanjing Art
Institute and Jiangnan University,
Wuxi (CN)
Lecture at Beijing Academy of
Fine Arts (CN)

2007–2008
Lectures at Guangzhou Academy
of Fine Arts, GAFA, Foshan
University and Polytechnic
University, Shunde (CN)

2006
Lectures at the Guangdong
Museum of Art, Guangzhou;
Guangzhou Design Week (CN)

2004
Lecture at the Symposium of
the Scottish Goldsmiths Trust,
Edinburgh (GB)

2000
Lecture at the fondation bernoise
de design, Bern (CH)

1999
Lecture at Château Musée, Nyon;
Hochschule für Gestaltung und
Kunst, Zurich (CH); Akademie der
Künste, Munich (DE)

1997
Lecture at Rhode Island School
of Design, Providence, RI (US);
Symposium
"Millenium 2" Tallinn (EE)

1996
Masterclass at Art University,
Tallinn (EE)

1995, 2018
Workshop Designwerkstatt,
Braunwald (CH)
Lecture at BIFT Beijing Institute of
Fashion and Technology, Beijing
(CN)
Workshop at TongJi University,
Shanghai (CN)
Lecture and workshop at QingYun
International Art Center, Beijing
Daxing (CN)

1993, 2007
Workshops at the International
Summer Academy, Salzburg (AT)

1987–1995
Workshops at Ateliers pluri–
disciplinaires de Fontblanche,
Nîmes (FR)

OTHERS

2018–2019
Jury Member, Prix Métiers d'Art
Suisse, Lausanne (CH)

2017–2021
Board member of the Fine Art
Society, Biel/Bienne (CH)
President of the association
Cantonale BerneJura, Bern (CH)

2017, 2018
Artist in residence at QingYun
International Art Centre, Daxing
District, Beijing (CN)

2003–2005
Head of the HES R&D project
"A Material Library for 3 Art and
Design Universities", HEAD
Geneva, ECAL Lausanne, HEAA La
Chaux-de-Fonds (CH)
Feasibility study: state of the art,
specific data base, budget

2002–2005
Commission BOLOGNA HES,
Swiss Universities of Art and
Design, representing HEAD
Geneva

2001, 2002
Co-curator of the exhibition
"Art Jewellery in Switzerland in
the 20th Century" Musée d'art
et d'histoire – MAH, Geneva;
Schweizerisches Landesmuseum,
Zurich; Museo Vela, Ligornetto
(CH)*
Head of the International
Symposium and Public Conference
"Is Ornament Still a Crime?" MAH,
Geneva (CH)
Expert for the election of
professorship and head of
Jewellery and Metal department at
the Academy of Arts, Tallinn (EE)

2000–2005
Jury member Bourse Lissignol/
Berthoud, Geneva (CH)

1996–1998
Expert at the Swiss Federal
Commission for the Design Price
(jewellery/objects)

1992–1998
Board member of the Swiss Crafts
Council, today FormForum (CH)

PUBLICATIONS AND BOOKS

2021
"Ring Redux. The Susan Grant
Lewin Collection" Arnoldsche,
ISBN 978-3-89790-625-9
2019
"Rings of the 20th and 21st
Centuries. The Alice and Louis
Koch Collection" Arnoldsche,
ISBN 978-3-89790-516-0

2015
"Jewellery 1970-2015, Bollmann
Collection" Arnoldsche, ISBN 978-
3-89790-428-6

2014
"Bijoux en Jeu" Collections du
mudac et de la Confédération
suisse, mudac Lausanne, ISBN
978-2-88244-027-3; La
Bibliothèque des Arts, Lausanne
ISBN 978-2-88453-189-4
"Multiple Exposures" The Museum
of Arts and Design, New York
ISBN 978-1-890385-28-6;
Officina Libraria, Milan, ISBN 978-
88-97737-292

2013
"Contemporary Jewellery in
Perspective" Lark Books

2011
"Swiss Design" Dorian Lukas,
BRAUN Publishing AG, ISBN 978-
3-03768-048-3; "Contemporary
Jewellers", Roberta Bernabei,
Berg Publishers, Oxford;
New York

2010
"Décor, Design et Industrie, les arts appliqués à Geneva", Somogy éditions, Paris, ISBN 978-2-7572-0306-4

2008
"Just Must", Kadri Mälk, Arnoldsche Art Publishers, ISBN 978-3-89790-296-1

2005
"DESIGNsuisse" Hochparterre | SRG | SSR | idée suisse | editor Hochparterre, Scheidegger&Spiess AG, ISBN 10 3-85881-172-6 (PAL)

2004
"Minimal Rings" Arch Gregory, Fullspectrum Publishing, ISBN 0-9747673-0-1

2002
"Art Jewellery in Switzerland in the 20th Century" Musée d'art et d'histoire, Geneva; Bibliothèque des Arts, Lausanne, ISBN 2-88453-094-0

2001
"Swiss Made" Gabriele Lueg, Köbi Gantenbein, Verlag Hochparterre, Zurich, ISBN 3-9521928-8, Virtual Gallery of Contemporary Jewellery, University of Birmingham (GB)

2000
"Alles Schmuck" Lars Müller, Baden, ISBN 3-907078-32-2

1999
"Schmuckzeichen Schweiz 20.Jht" A. Ricklin-Schelbert, VGS Verlagsgemeinschaft, St. Gallen, ISBN 3-7291-1093-4

1998
"Dictionnaire International du Bijou" Editions du Regard, Paris, ISBN 2-903370-98-2
"The Ring" Sylvie Lambert, RotoVision SA, ISBN 2-88046-317-3

A Video Portrait by Geneva State Community Association on "You Tube"

PUBLIC COLLECTIONS

Alice and Louis Koch Collection, deposited at Schweizerisches Nationalmuseum, Zurich (CH); Musée d'art et d'histoire, Geneva (CH); Office fédéral de la culture, Berne (CH), deposited at mudac, musée cantonal de design et Arts Appliqués contemporains, Lausanne (CH); mudac – musée cantonal de design et arts appliqués contemporains, (CH); CNAP Centre national des arts plastiques, deposited at Musée des arts décoratifs, Paris (FR); MIAAO Museo Internazionale delle Arti Applicate Oggi, Turin (IT); Victoria & Albert Museum, London (GB)

AUTHORS

ELIZABETH FISCHER
Associate Professor, HEAD – Genève Geneva University of Art and Design HES-SO. Lecturer in the cultural history of dress and adornment. As dean of the Fashion, Jewellery and Accessories Design department at HEAD (2009–2021), she helped launch the MA in Fashion and Accessory Design and the chair in Watch Design. Holder of an MA in art history, she has worked in education and museums for over 25 years. Her publications on jewellery design include *Spirit of Luxury and Design. A Perspective from Contemporary Fashion and Jewellery*, coed. with Jie Sun, ORO editions, 2021; "Jewellery is technology's best friend", *Functional Jewellery*, A. Cappellieri, Milan 2017; "The Watch", *Medusa, Jewellery and Taboo*, A. Dressen, B. Ligniel, M. Heuzé, Paris 2017; *Au Corps du Sujet*, Issue 33, Head – Geneva 2016; "The Accessorized Ape", *Contemporary Jewellery in Perspective*, D. Skinner, Lark books & AFJ 2013; "Fashion and Jewellery in the 19th century", *Fashion History Reader*. Global Perspectives, G. Riello, P. McNeil, Routledge 2010.

FABIENNE XAVIÈRE STURM
Art historian and honorary curator of the Musée de l'horlogerie et de l'émaillerie, Musée d'art et d'histoire Geneva (CH). She was granted the title "Chevalier de l'Ordre des Arts et des Lettres" in 1998. From 1973 to 2003, responsible for the collections of applied arts, then to timepieces and painted enamels and miniatures, exhibiting them throughout the world. Her activities include numerous publications on watches and clocks, miniature portraits and jewellery. Since 2003 she has been a freelance curator and writer. In 2015 she was: co-curator of *L'Éloge de l'heure* at mudac – musée de design et d'arts appliqués contemporains, Lausanne (CH).

WARD SCHRIJVER
Professional activities include numerous projects in the fields of architecture and interior design in Holland and Belgium. Schrijver has curated museum exhibitions in Holland, Germany and Italy. As an art historian and writer he specializes in Contemporary and auteur jewellery and has written a dozen monographs on jewellery artists (Dutch, German, Finnish, Swiss). His work includes general texts for multiple magazine; exhibition introductions for Galerie Louise Smit, Amsterdam; public relations (exhibition introductions, website, etc.) for Galerie Rob Koudijs, Amsterdam; and reviews for the American website Art Jewelry Forum.

PHILIPPE SOLMS
Artistic education at the School of Applied Arts, then at Geneva University of Visual Arts. Human ecology at the universities of Geneva and Lausanne, Switzerland. Until 2005, Philippe Solms mainly devoted himself to the development of his personal artistic work. This work was presented in Switzerland and in various European countries and earned him several prizes and grants. During these years, he shared a studio with Esther Brinkmann and thus acquired a privileged knowledge of her work and creative dynamics. After 2005, Philippe Solms refocused on activities related to sustainable urban development and citizen participation. Since then, he has been in charge of projects, both for public authorities and for various associations committed to the ecological and energy transition.

AUTOMATICO STUDIO
Since 2007 Demian Conrad has been running Automatico Studio, a graphic design practice specialising in visual identities and way-finding. The studio has won awards such as 100 Beste Plakate, European Design Awards and Art Director Club Award. Conrad's collaborations include identities for the EPFL, exhibition design for the Grand Palais in Paris, editorial design for SIA, a campaign for Art Basel and the brand identity for Zarattini Bank. A member of the Alliance Graphique Internationale since 2017, Conrad's work figures in several collections, including the Museum für Gestaltung in Zurich, mudac and the Archives de Chaumont. Conrad teaches at HEAD – Genève.

THANKS — MERCI

My work and my life have always been closely linked. I would like to profusely thank my husband, Werner Nievergelt, who took me to China, then to India, and finally brought us to Biel. And thanks, of course, to my long-time friends Claude Presset, Philippe Solms, Fabienne Xavière Sturm and Thérèse Flury, who have been very critical and influential in life; I am grateful to them for who I am today. Thanks also to the director of the Geneva École des arts décoratifs, Roger Fallet, who, in 1987, put his trust in me and gave me the freedom and space to create and direct as the head of the Jewellery and Object department in Geneva. Thank you to all my friends, students, fellow teachers, artists, jewellers and craftspeople, who have inspired me in my journey, in Switzerland, Europe, China and India. Finally, I would like to thank the museum directors, collectors, clients and galeries who support my work. All of them have accompanied me and helped me to grow and evolve in my creativity.

Mon travail et ma vie sont depuis toujours intimement liés. Merci donc à mon mari Werner Nievergelt, qui m'a emmenée en Chine, puis en Inde, et nous a finalement fait atterrir à Bienne. Et merci, bien sûr, à mes amis de très longue date, Claude Presset, Philippe Solms, Fabienne Xavière Sturm et Thérèse Flury qui m'ont aidée à devenir qui je suis. Merci également au directeur de l'École des arts décoratifs de Genève, Roger Fallet, qui, en 1987, m'a fait confiance et m'a permis de créer et de diriger en toute liberté le département Création bijoux et objet de la HEAD de Genève. Merci à tous mes amis, étudiants, collègues enseignants, artistes, bijoutiers et artisans, qui m'ont inspirée, en Suisse, en Europe, en Chine et en Inde. Merci enfin aux conservateurs de musées, collectionneurs, aux clients fidèles et aux galeries qui défendent mon travail. Tous m'ont aidée à grandir, à évoluer, tous m'accompagnent.

Uma Amara and Ariel Huber, bEn, Thomas Faerber, Patricia Fehlmann and René Brinkmann, Felix Flury, Shireen Gandhi, Françoise Gardies and Linus von Castelmur, Ruchira and Ajit Ghose, Carole Guinard, Jean-Marie Hotz, Michel Hueter, Rashna and Bernard Imhasli, Alélé Ishouad, Reshma Jain, Jia Yun and Shu, Gilles Jonemann, Kamal Kumar Meenakar, Kwan Tom and Gracie, Kwok Brenda, Liao Adela and LG, Gisèle Linder, Salome Lippuner, Liu Liyu, Liu Liyun, Luo Mingjun and François Wagner, Jean-Yves Le Mignot, Isabel Mailler and Marko Weinberger, Kadri Mälk, Ni Daodao, Marie-José Pieri Comte, Qiu, Fabrice Schaefer, Ueli Schärrer, Ilona Schwippel and Christian Balmer, Tereza Seabra, Verena Thürkauf, Liselotte Togni and Jean-Pierre Baechtel, Doris Wälchli and Ueli Brauen, Wu Nancy and Paul, Yip Michelle and SC, Yü Minjie. The galeries: Annick Zufferey and galerie a, Carouge (CH), Antonella Villanova, Foiano della Chiana (IT), Chemould Prescott Road Contemporary Art, Mumbai (IN), Feigallery, Guangzhou (CN), Goelia Art Space, Guangzhou (CN), Ipsofacto and ViceVersa, Lausanne (CH), Rosemarie Jäger, Hochheim (DE), Rob Koudijs, Amsterdam (NL), Marzee, Nijmegen (NL), NO, Lausanne (CH), Galerie O, Seoul (KO), TACTILe, Geneva (CH), The Closer, Beijing (CN), V&V, Vienna (AT), Michèle Zeller, Bern (CH).

Thanks to the authors: Elizabeth Fischer, Fabienne Xavière Sturm, Ward Schrijver and Philippe Solms

To Nathalie Lüdi and Vincent Lidon, digi-lith, photodesign, Bienne, Switzerland

To Demian Conrad, Automatico Studio, Bienne, Switzerland

To Greta Garle and Dirk Allgaier, arnoldsche Art Publishers, Stuttgart, Germany

IMPRINT

Editor:
Esther Brinkmann (CH), Philippe Solms (CH)

Authors:
Elizabeth Fischer, Geneva (CH), Fabienne Xavière Sturm, Geneva (CH), Ward Schrijver, Amsterdam (NL), Philippe Solms, Geneva (CH)

English translation:
Jewellery as an Embodied Experience, Daisy Maglia; Beauty Instructions for Use, Boxes and Displays: A Conversation, Joan Clough

French translation:
Une manière de vivre – Martine Passelaigue

Proofreading:
Philippe Solms, Elizabeth Fischer

Editorial design:
Automatico Studio, Bienne (CH), Art direction, Demian Conrad; assistant, Jlaria Moscufo

Typeface:
Automatico Medium, Demian Conrad and Arnaud Chemin

Paper:
Magno Natural, 140 g/m^2; Winter, Napura Canvas, 130 g/m^2

Post-production:
Digi-lith (CH); Paladin Design- und Werbemanufaktur, Remseck (DE)

Printing:
Schleunungdruck, Marktheidenfeld (DE)

Binding:
Hubert & Co, Göttingen (DE)

© 2022 Esther Brinkmann, arnoldsche Art Publishers, Stuttgart (DE), and the authors
www.estherbrinkmann.com

All rights reserved. No part of this work may be reproduced or used in any form or by any means (graphic, electronic or mechanical, including photocopying or information storage and retrieval systems) without written permission from the copyright holders.

Bibliographic information published by the Deutsche Nationalbibliothek:
The Deutsche Nationalbibliothek lists this publication in the Deutsche Nationalbibliografie; detailed bibliographic data are available on the Internet at www.dnb.de.

arnoldsche Art Publishers
Olgastraße 137
70180 Stuttgart
Germany
www.arnoldsche.com

ISBN: 978-3-89790-666-2

Made in Europe, 2022

PHOTOGRAPHY

© Ariel Huber, Lausanne (CH): pp. 6, 10, 14, 20-21, 26-27, 34, 41, 127, 143, 165, 187; © Atelier de numérisation de la ville de Lausanne (CH): p. 60, Arnaud Conne: pp. 66-67, Marie Humair: p. 138; © Chemould Prescott Road, Mumbai (IN), Anil Rane: pp. 188↓, 190; © Cnap, Les Arts Décoratifs, Paris (F), Jean Tholance: pp. 130, 172↑; © Digi-lith Sàrl / Photodesign, Biel-Bienne (CH): pp. 49, 71-72, 76-80, 88-91, 100-105, 114-115, 129, 131, 135-137, 140-141, 149↑, 152-158, 170, 171, 182-184; © Magali Koenig, Lausanne (CH): p. 53; © Musée Ariana, Ville de Genève (CH), Jean-Marc Cherix: p. 188↑; © Musée d'art et d'histoire, Ville de Genève (CH), Flora Bevilacqua: p. 179↓; © QIU, Guangzhou (CN): pp. 160-162; Schweizerisches Landesmuseum: p. 48; © The Closer Studio, Beijing (CN): p. 145; © Virginie Ott, Lausanne (CH): p. 133; © Ye Bing, London (GB): p. 202.

The champlevé enamel on my rings was realized by Kamal Kumar Meenakar, Jaipur (IN)

THANKS FOR THE SUPPORT

Stadt Biel
Ville de Bienne

ERNST GÖHNER STIFTUNG